WANKE × JNAME

ART WORK COLLECTION

EIGHT STUDIO
네오아카데미

WANKE ✕ JNAME ART WORK COLLECTION

초판 1쇄 발행 2019년 7월 25일

지은이 완케·제이네임(WANKE·JNAME)
펴낸이 노진
펴낸곳 네오아카데미

출판신고 2019년 3월 14일 제2019-000006호
주소 대구광역시 서구 국채보상로 184 3층(중리동)
네오아카데미 커뮤니티 cafe.naver.com/neoaca
에이트스튜디오 홈페이지 www.eightstudio.co.kr
네오아카데미 유튜브 유튜브 검색창에 '네오아카데미' 검색
독자·교재문의 books@eightstudio.co.kr

편집부 노진
표지·내지디자인 노진

ISBN 979-11-967026-2-5 (13650)
값 33,000원

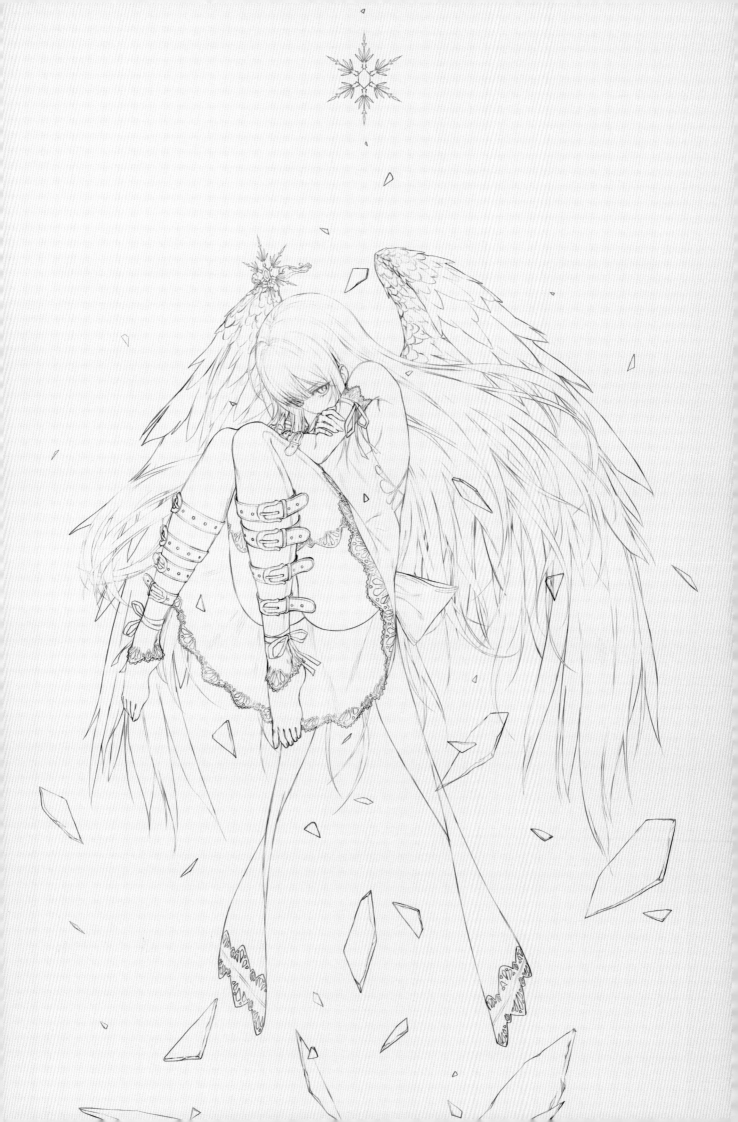

WANKE × JNAME

ART WORK COLLECTION

2010
2019

10YEARS

ART WORK COLLETION

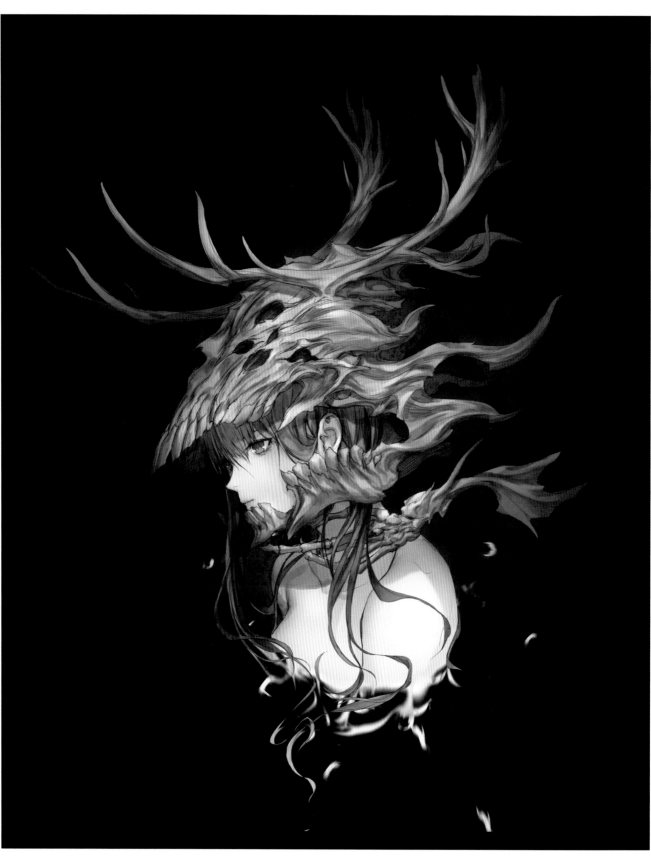

灰 (2016)
WANKE

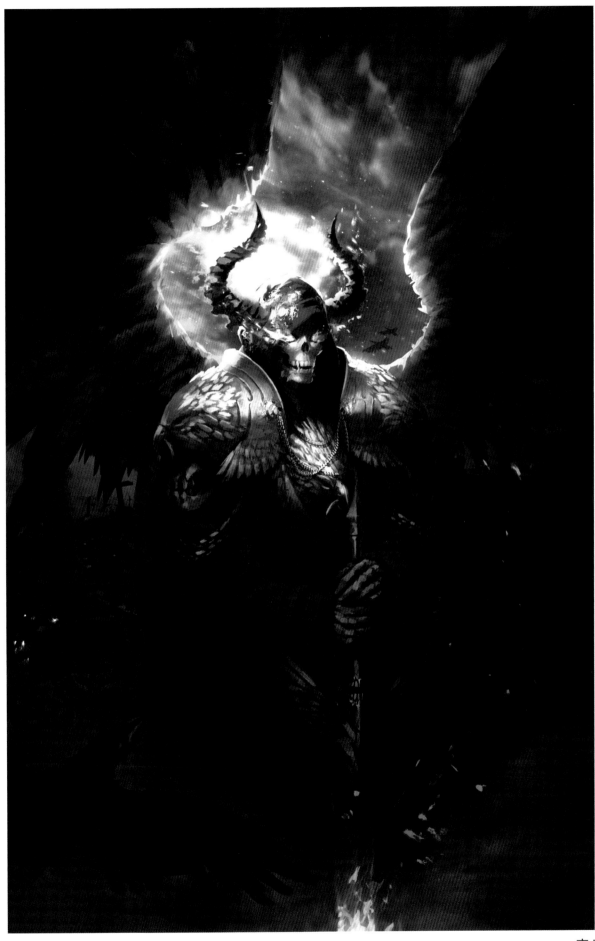

(2013) 夜
WANKE

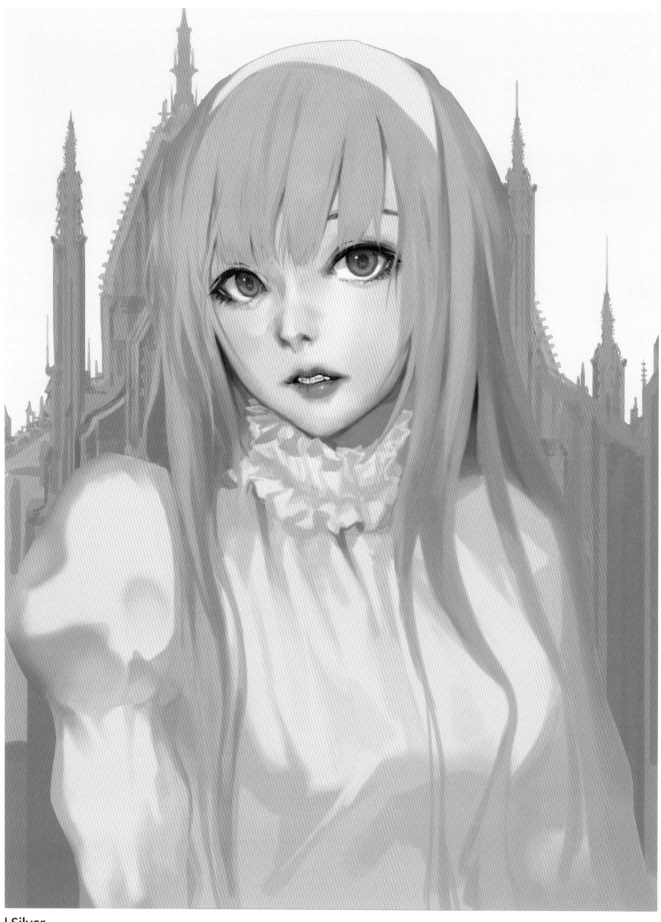

Silver (2017)
JNAME

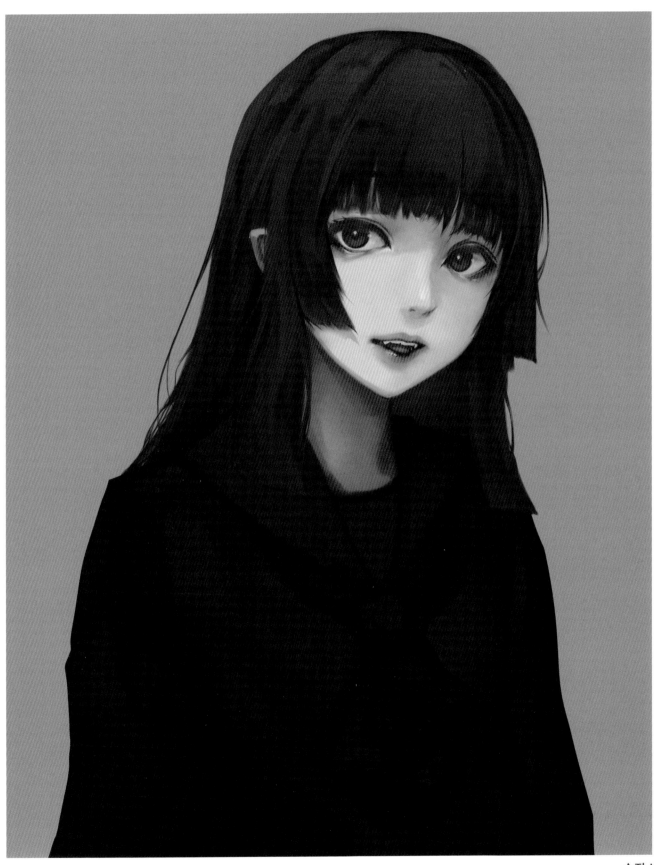

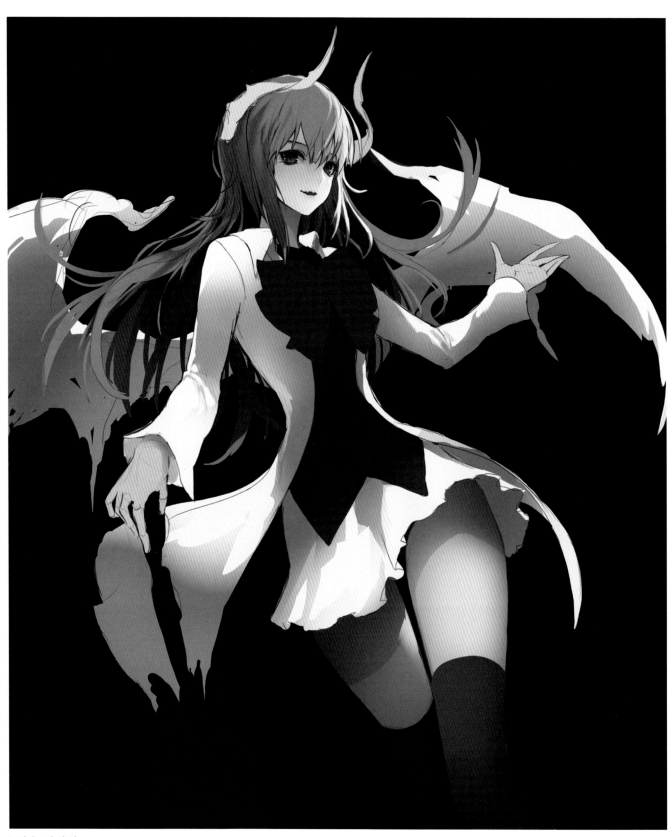

연습 페인팅 (2015)
WANKE

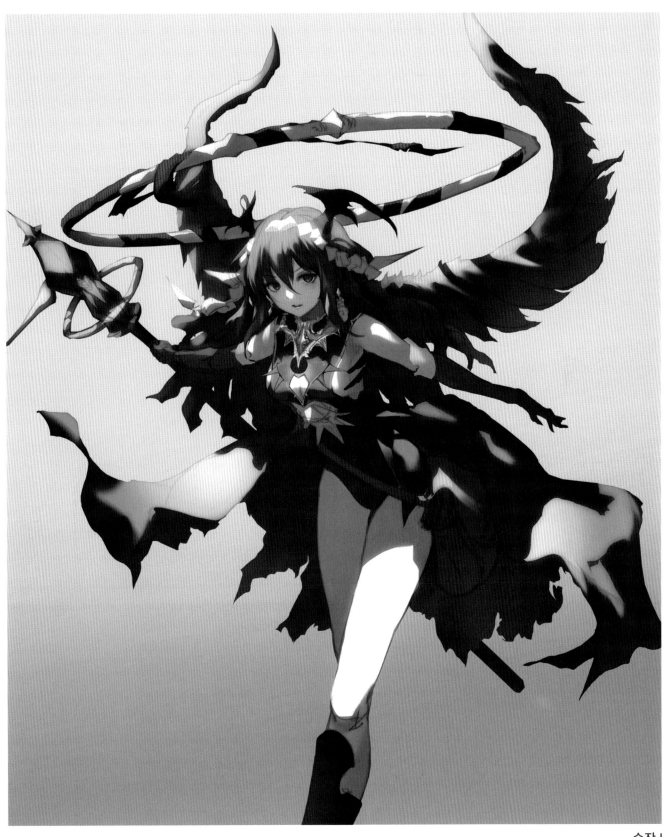

(2017) 습작 |
JNAME

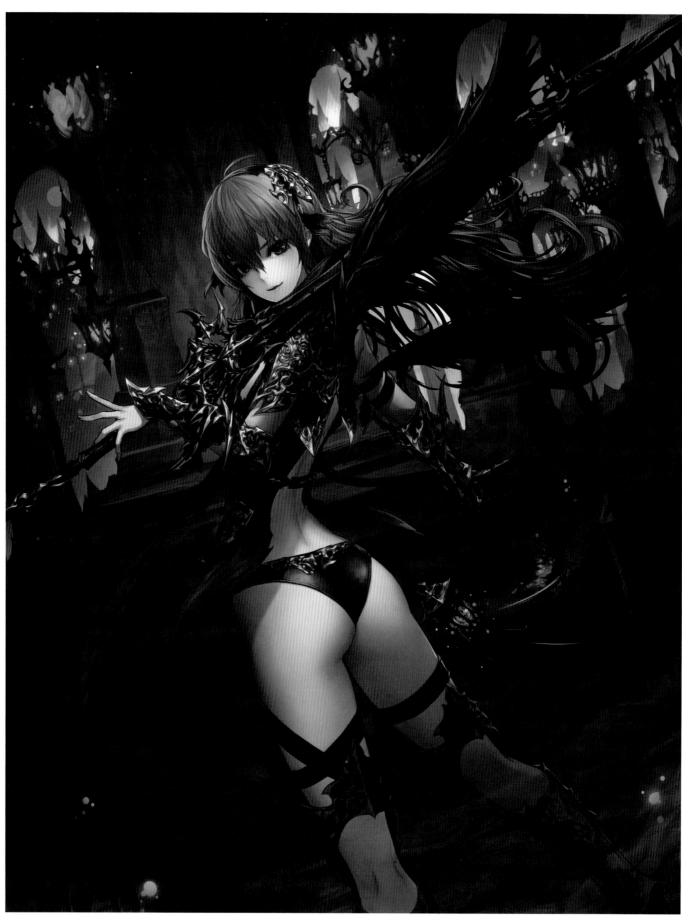

黒 (2015)
WANKE

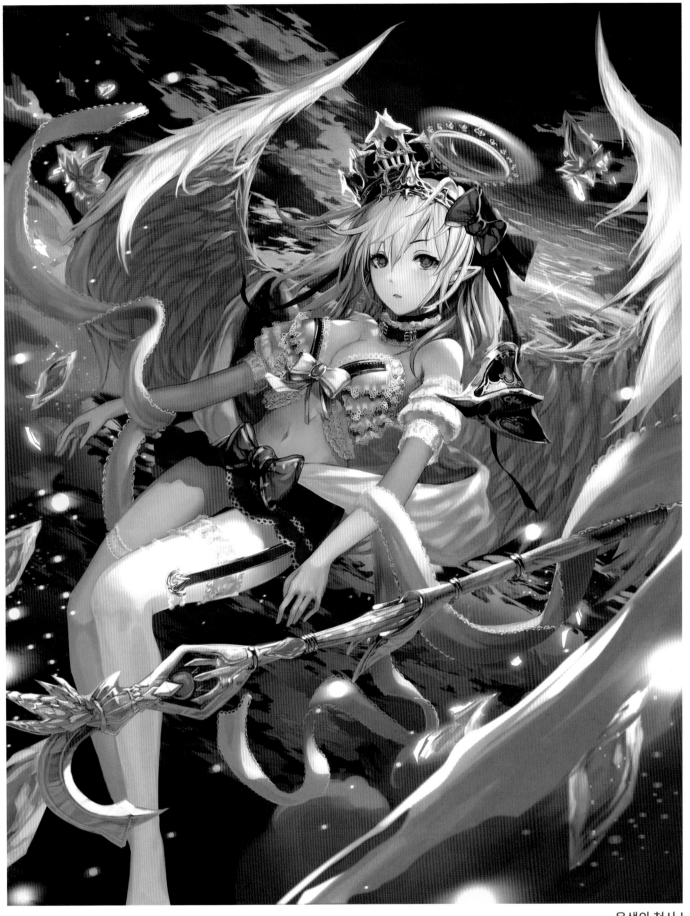

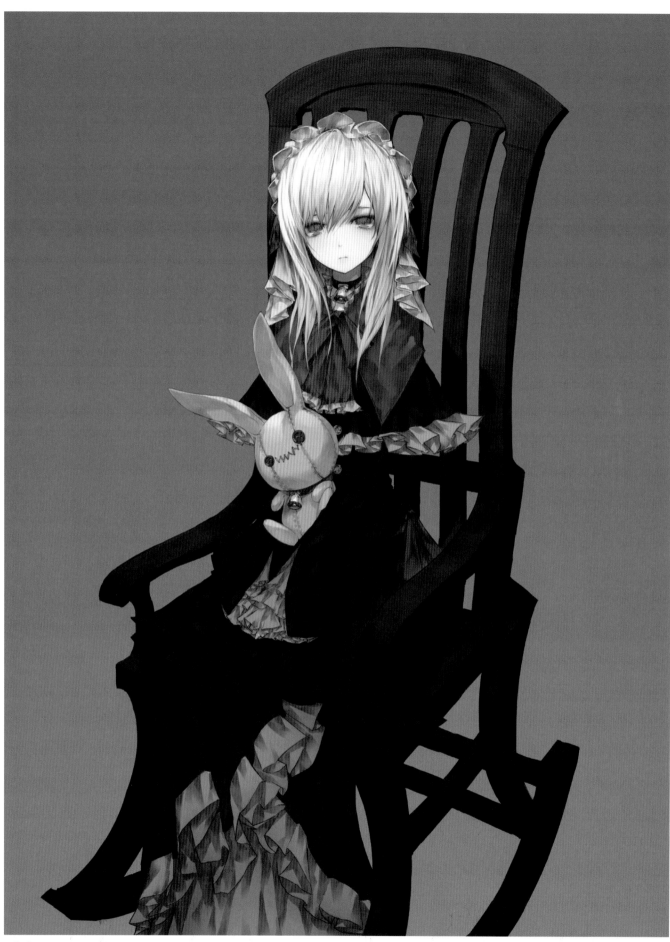

少女 (2017)
WANKE

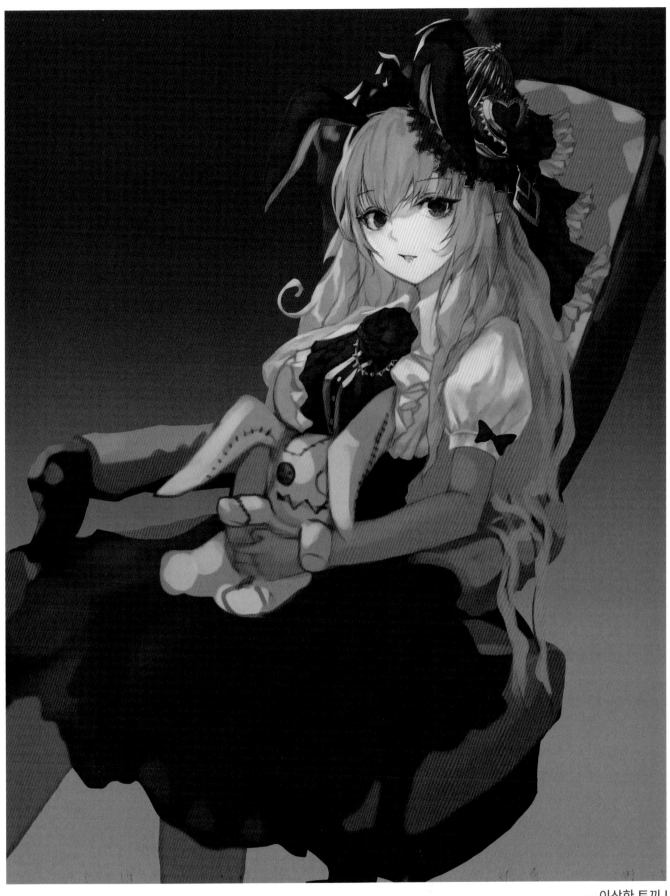

(2017) 이상한 토끼
JNAME

雨 (2018)
WANKE

(2018) 습작
JNAME

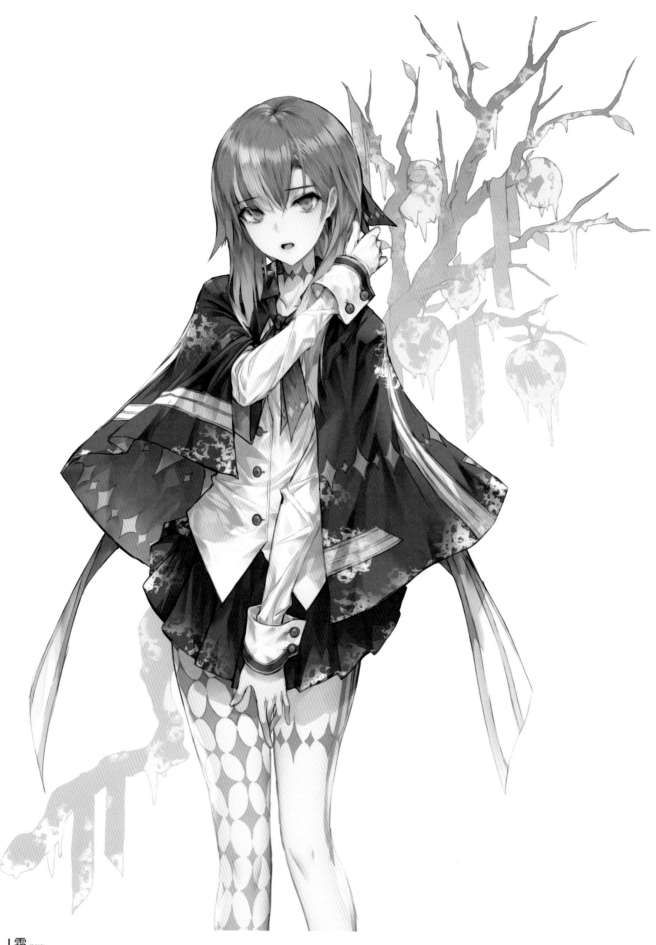

霜 (2018)
WANKE

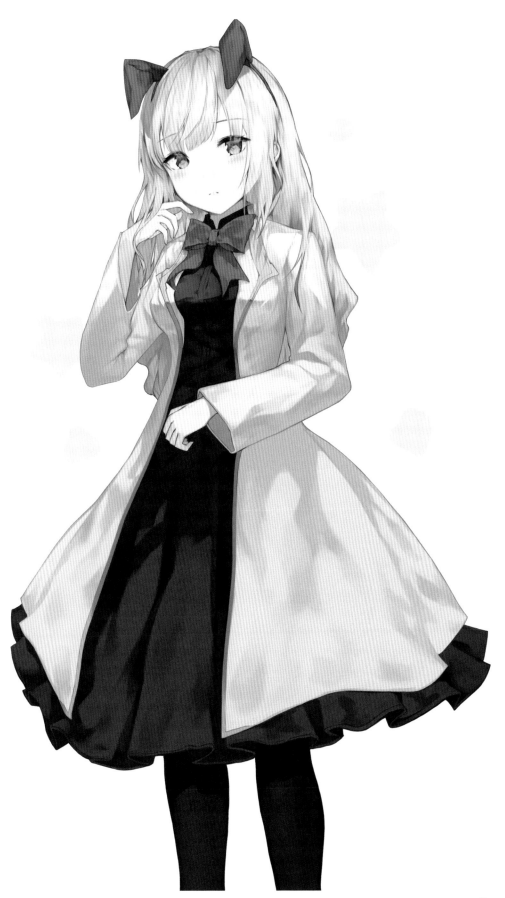

(2018) **Yellow** |
JNAME

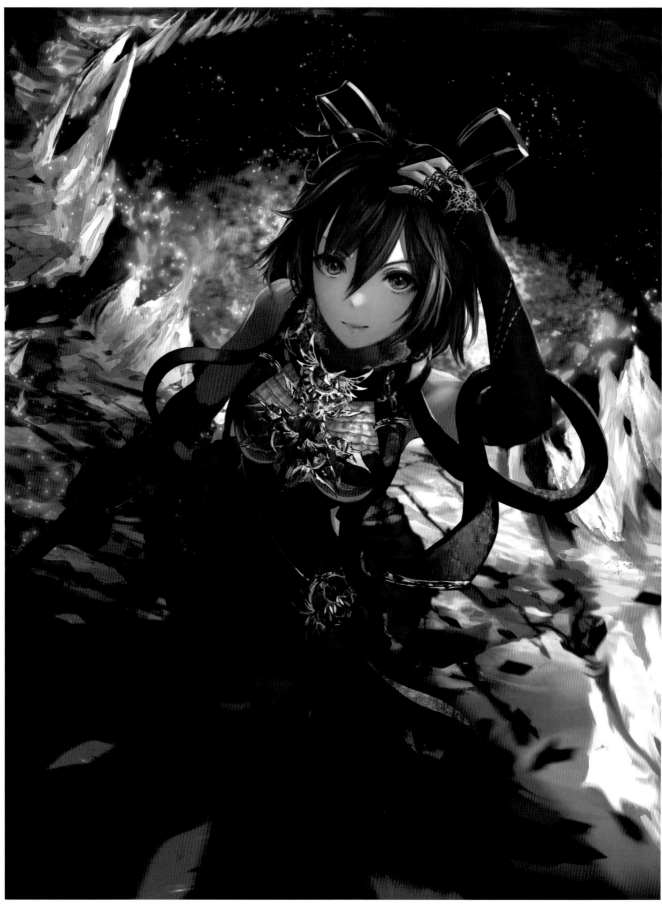

Close (2014)
JNAME

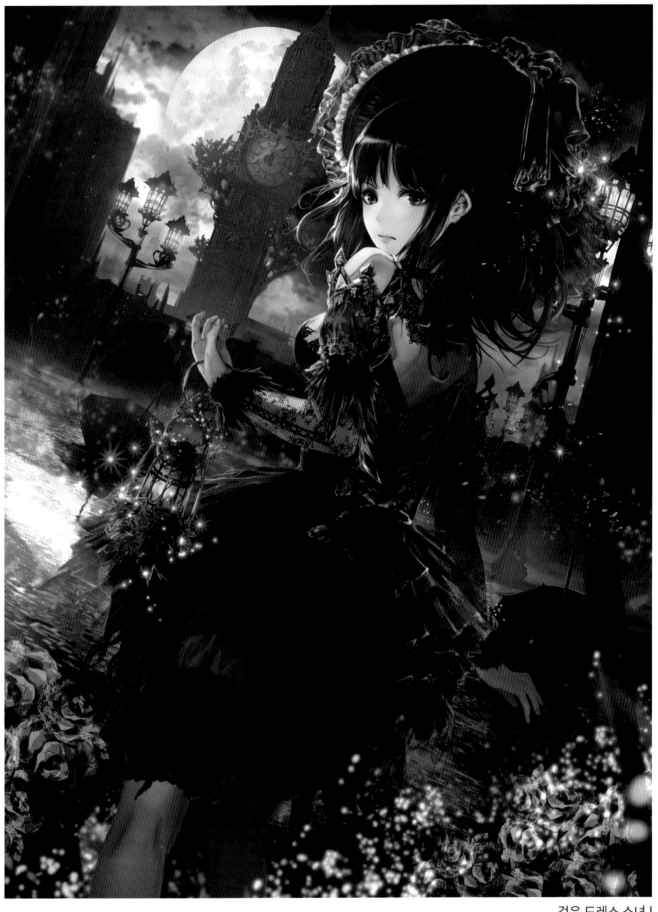

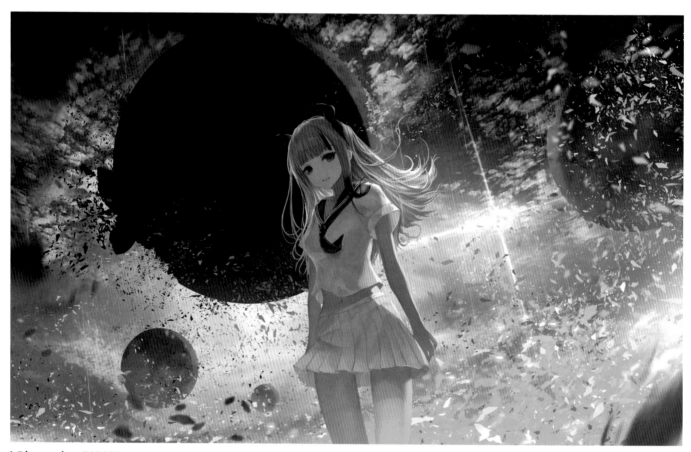

Blue, a.k.a P!R!E! (2015)
JNAME

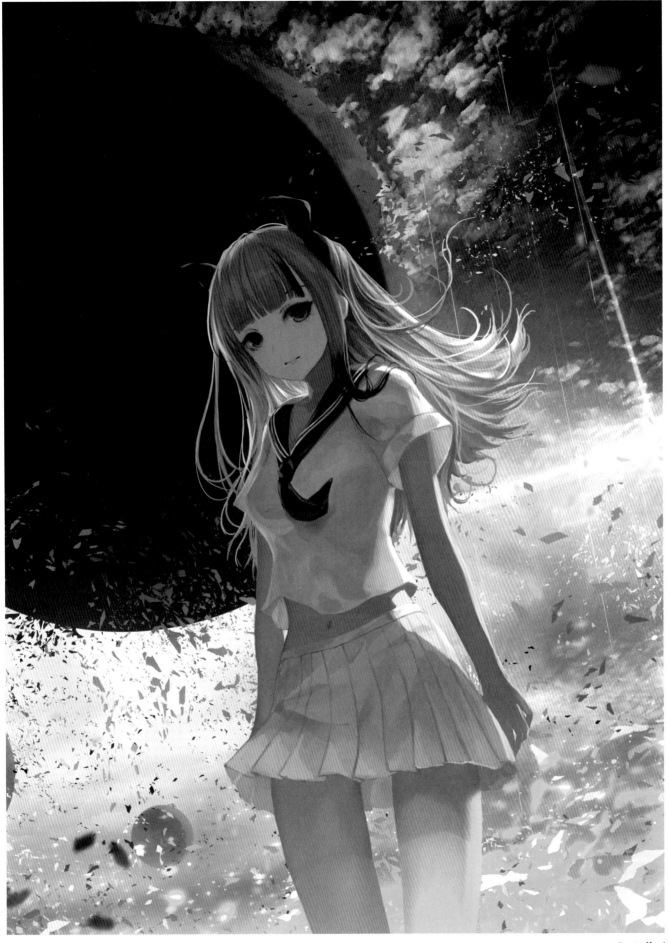

Details
JNAME

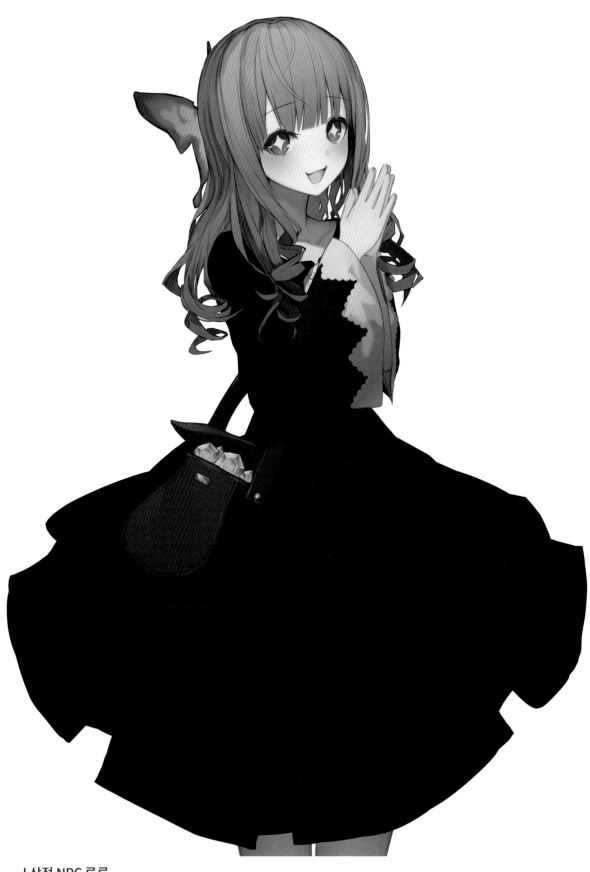

상점 NPC 루루 (구매해주셔서 감사합니다.) (2017)
₩ANKE

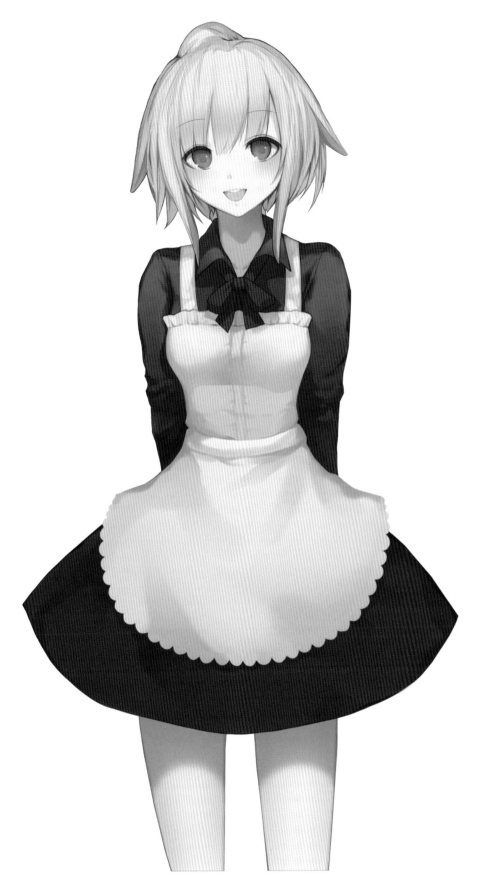

(2017) 머쉬룸메이트 리리 |
JNAME

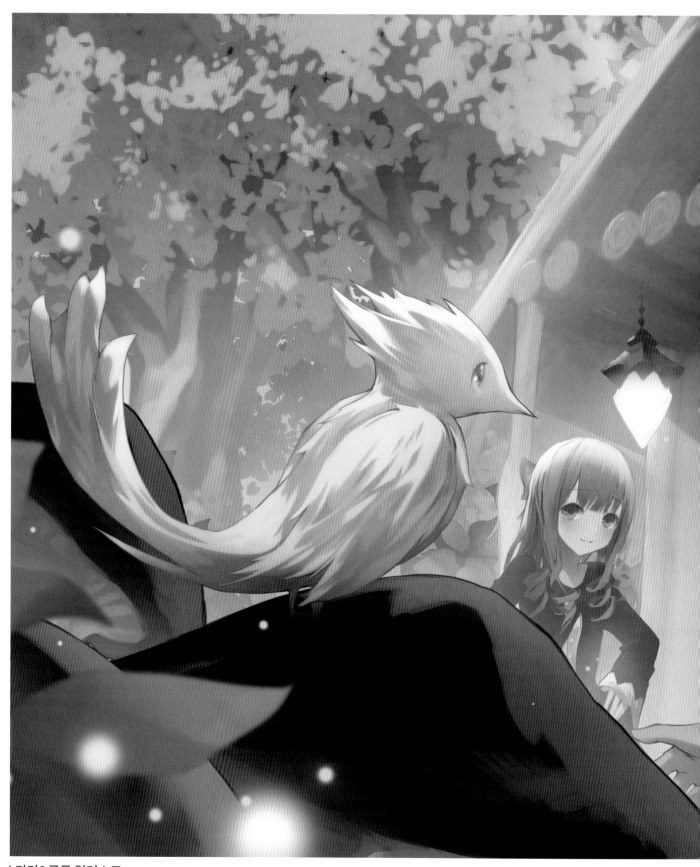

리리&루루 일러스트 (2017)
WANKE

Background Concept (2017)
WANKE

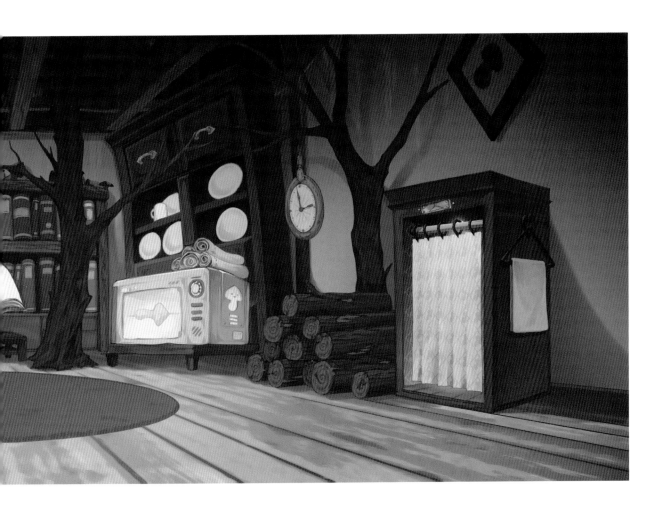

Background Concept (2017)
WANKE

Background Concept (2017)
WANKE

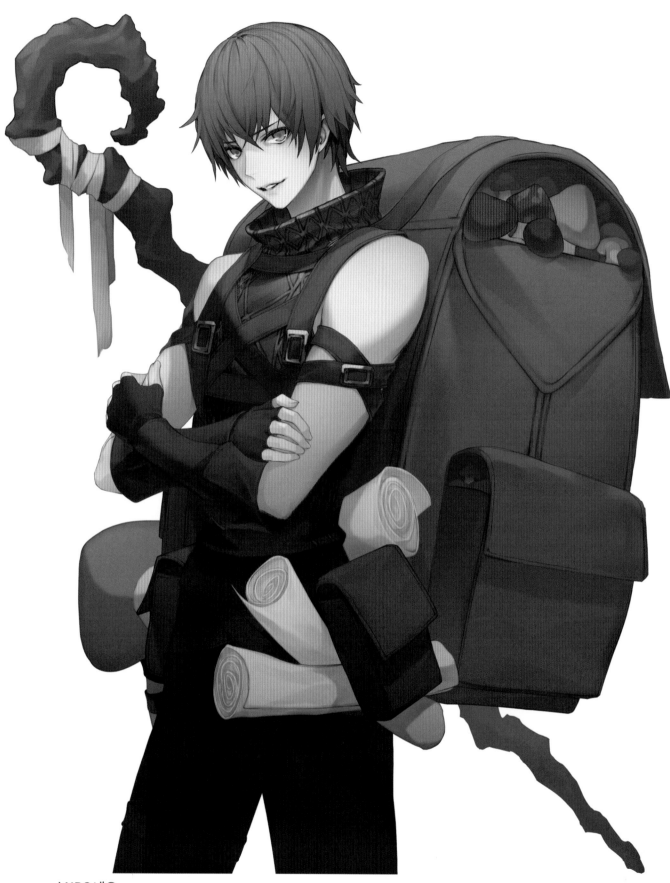

NPC 네오 (2017)
WANKE

파랑새 (2017)
WANKE

Twitter

WANKE @Classic_w_

JNAME @Classic_j_

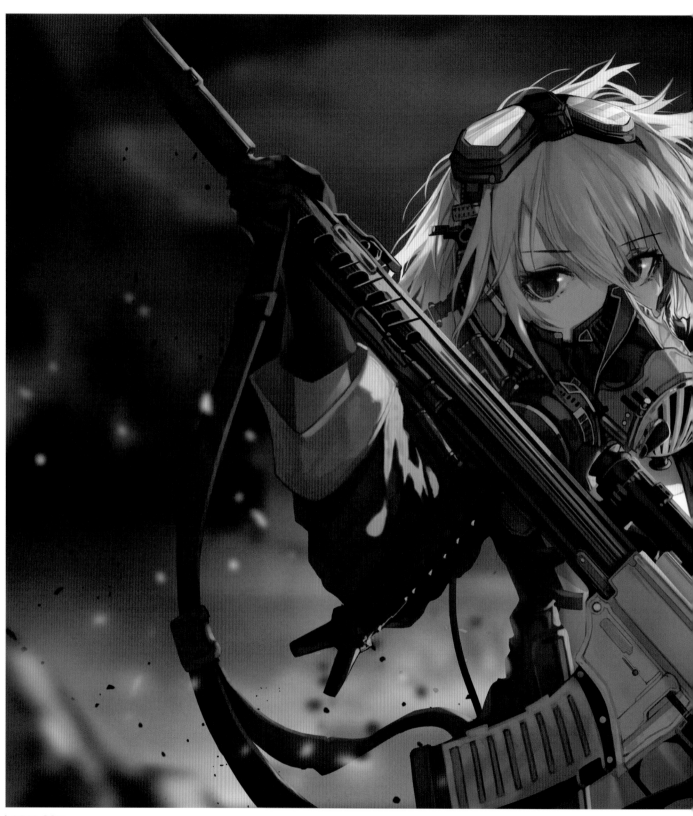

ARIA 037 (2017)
JNAME

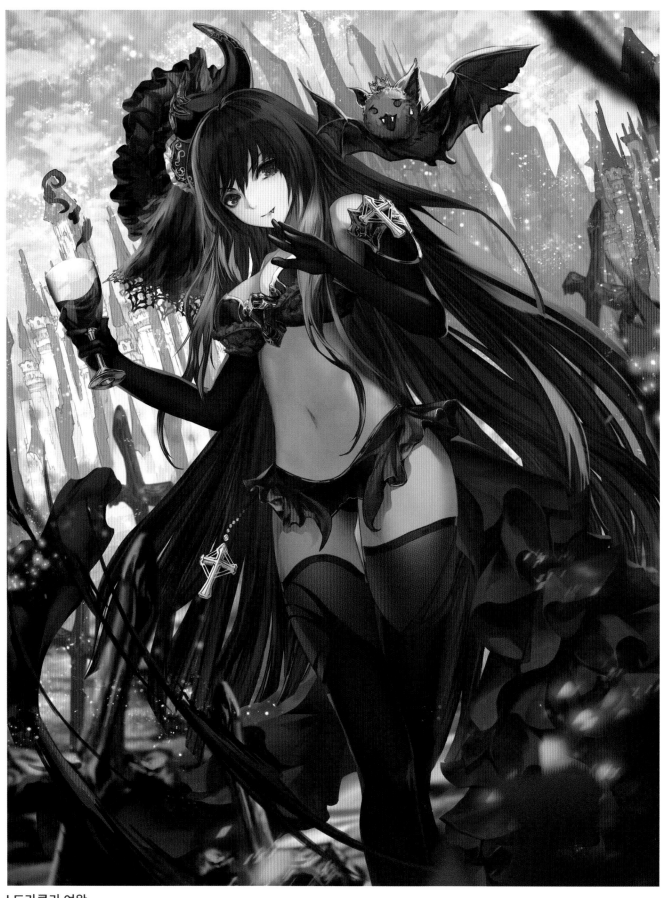

드라큘라 여왕 (2016)
JNAME

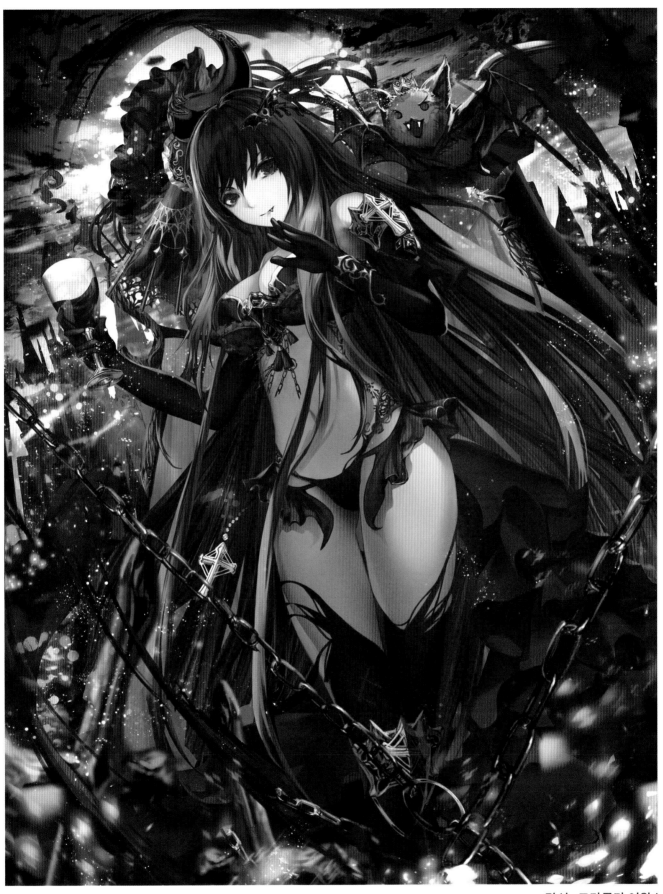

(2016) 각성 : 드라큘라 여왕
JNAME

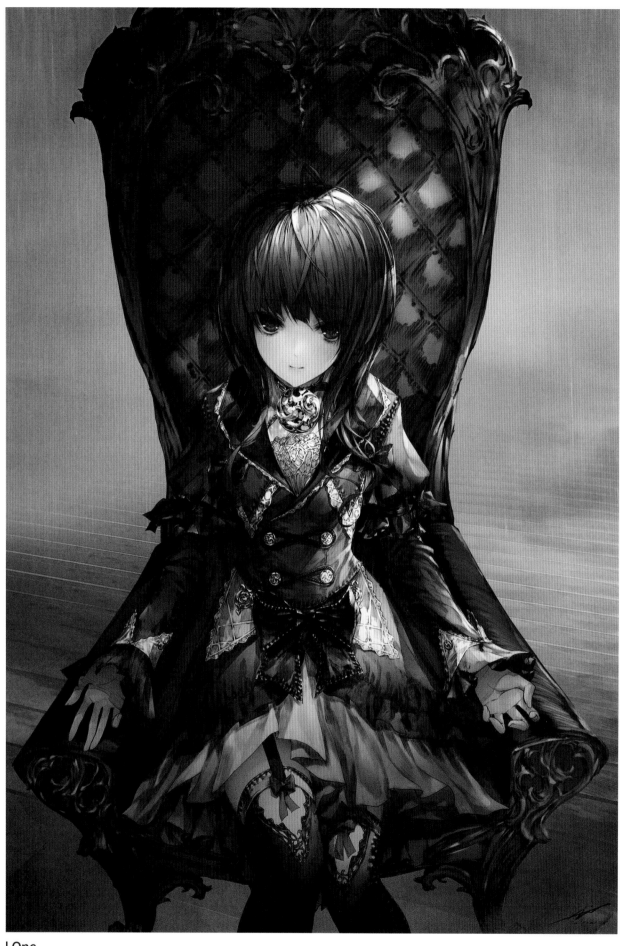

One (2016)
WANKE

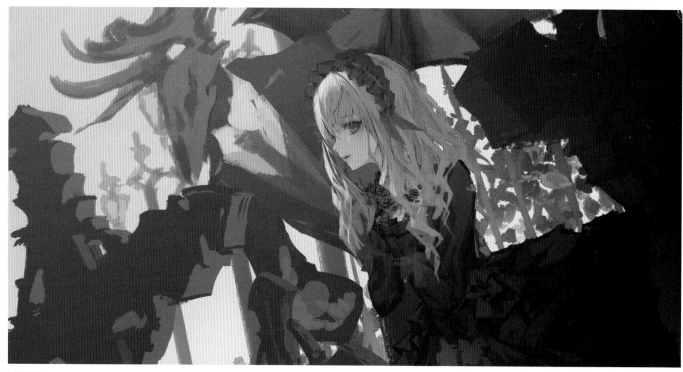

黎明 (2017)
WANKE

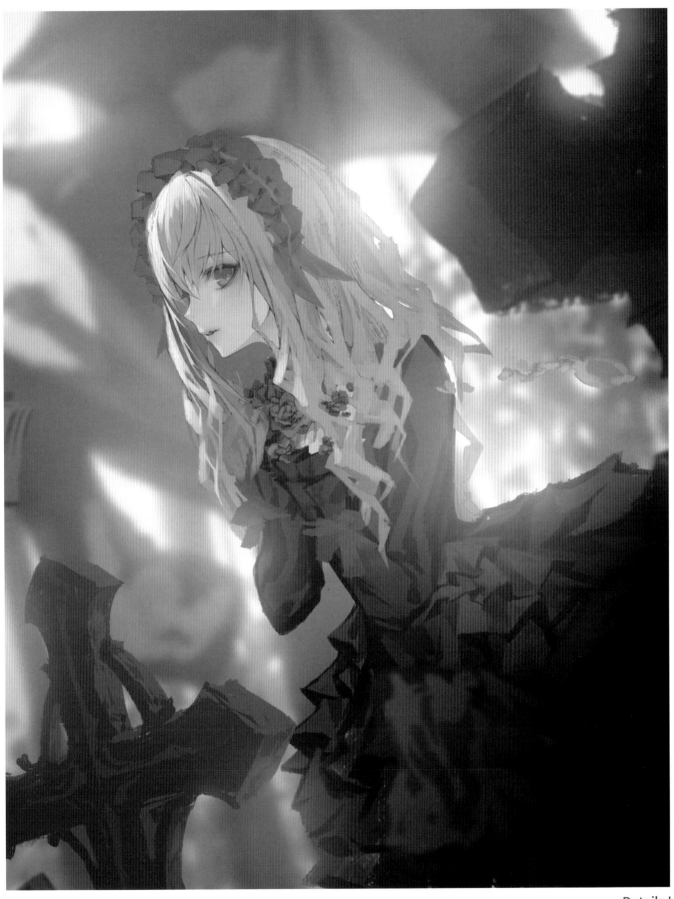

Details
WANKE

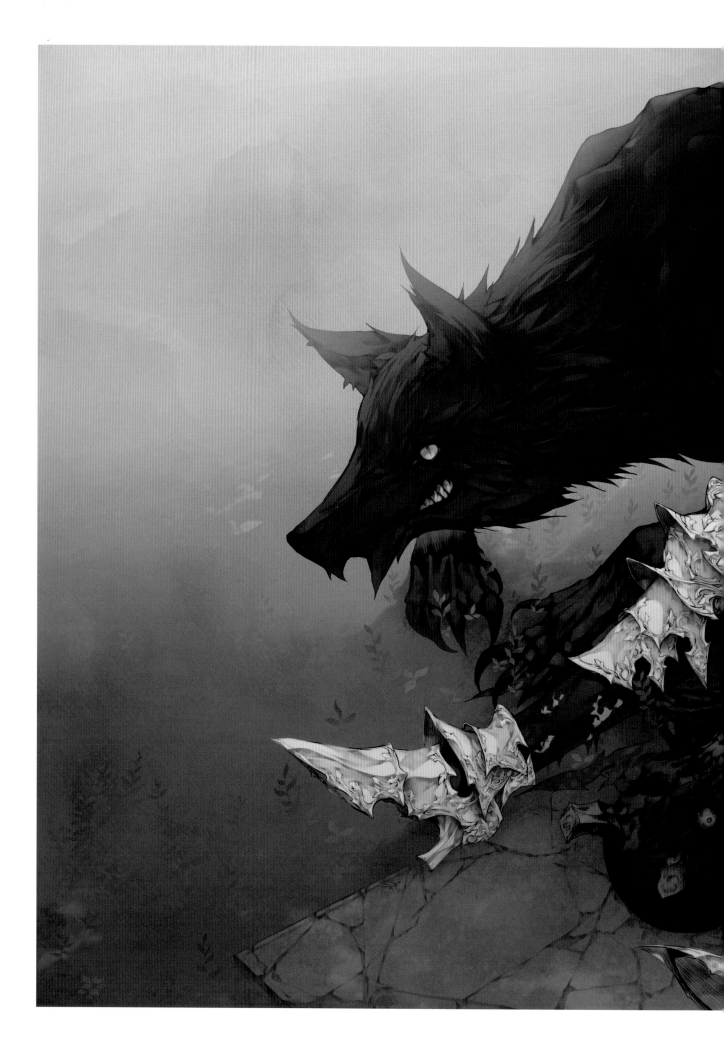

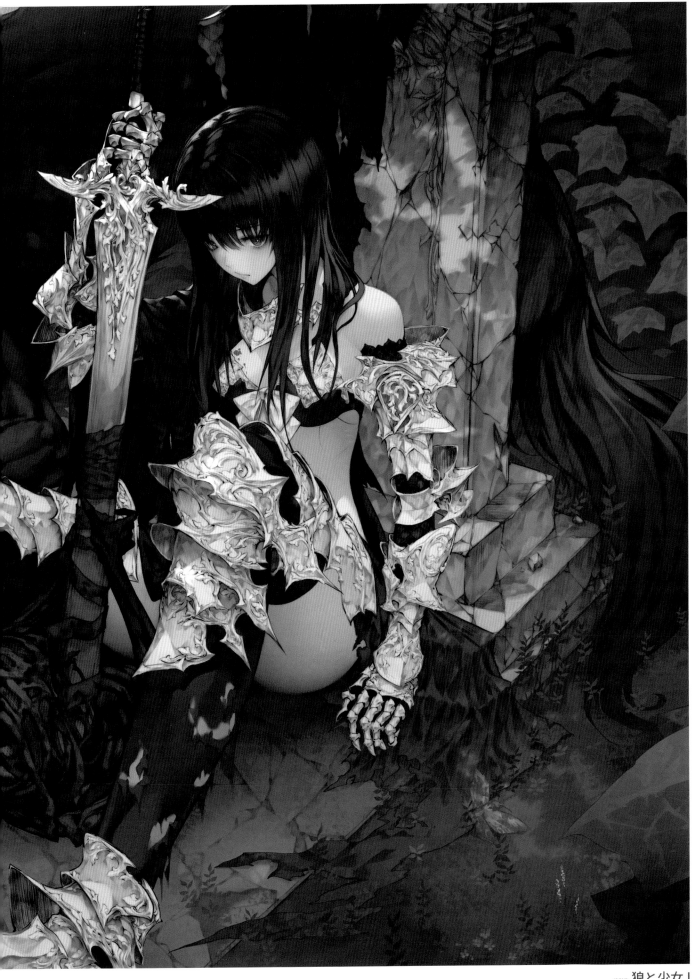

(2017) 狼と少女
WANKE

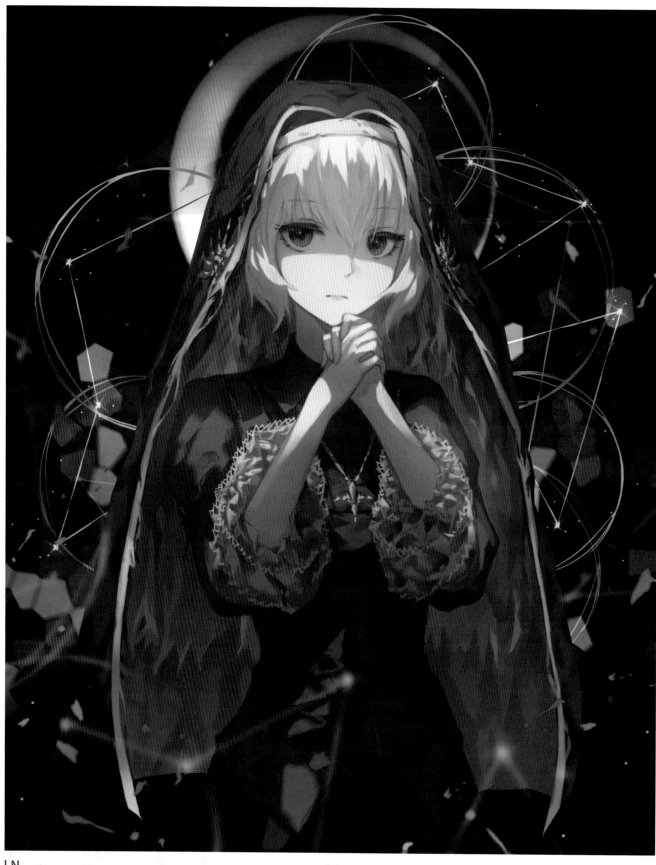

N (2017)
JNAME

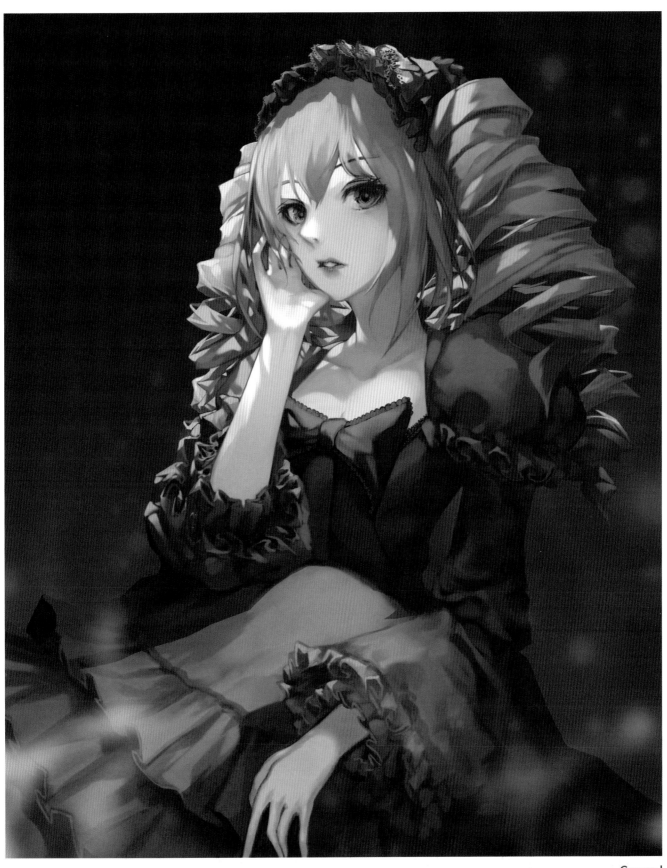

(2017) Green |
JNAME

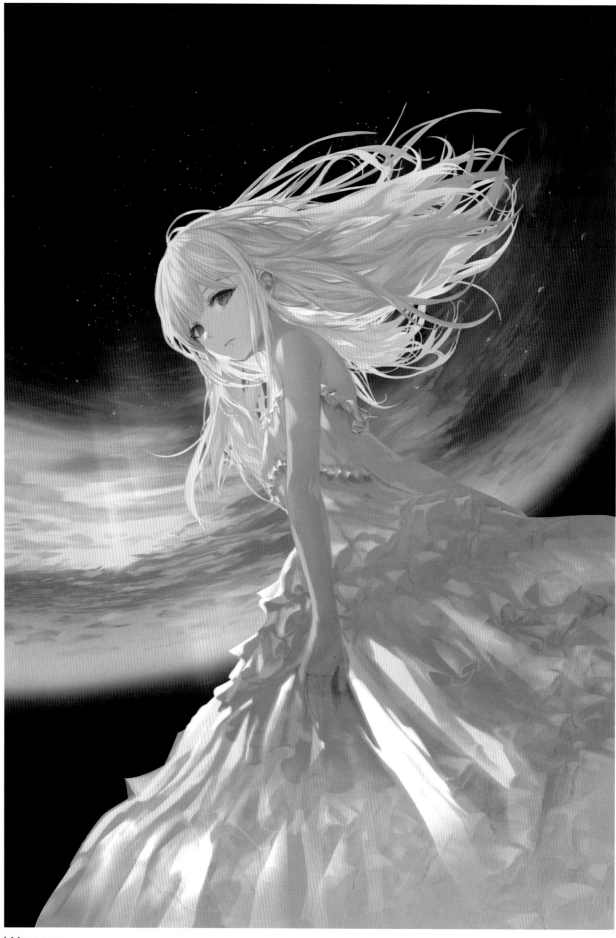

Memory (2017)
JNAME

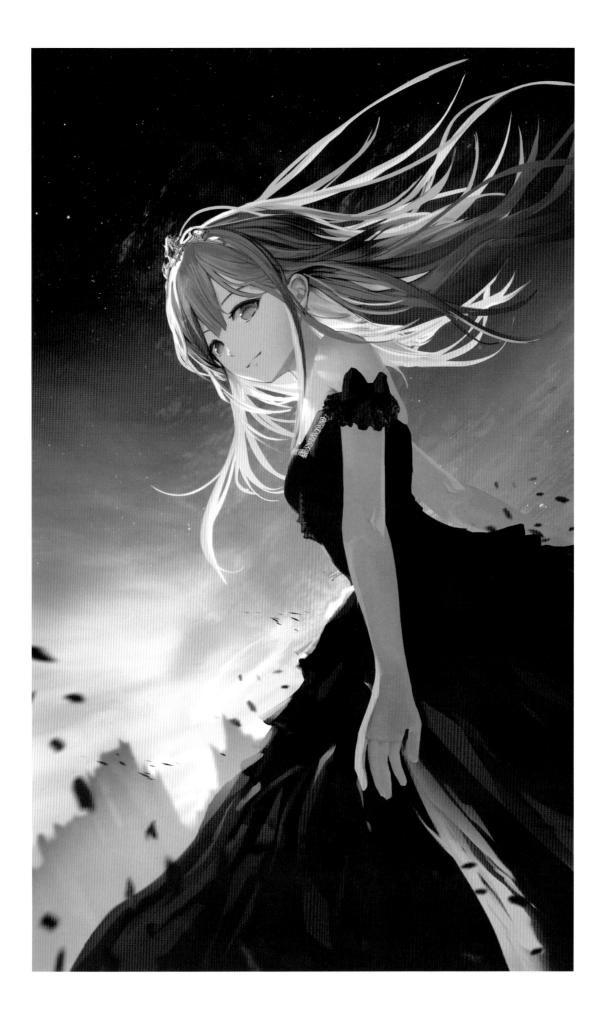

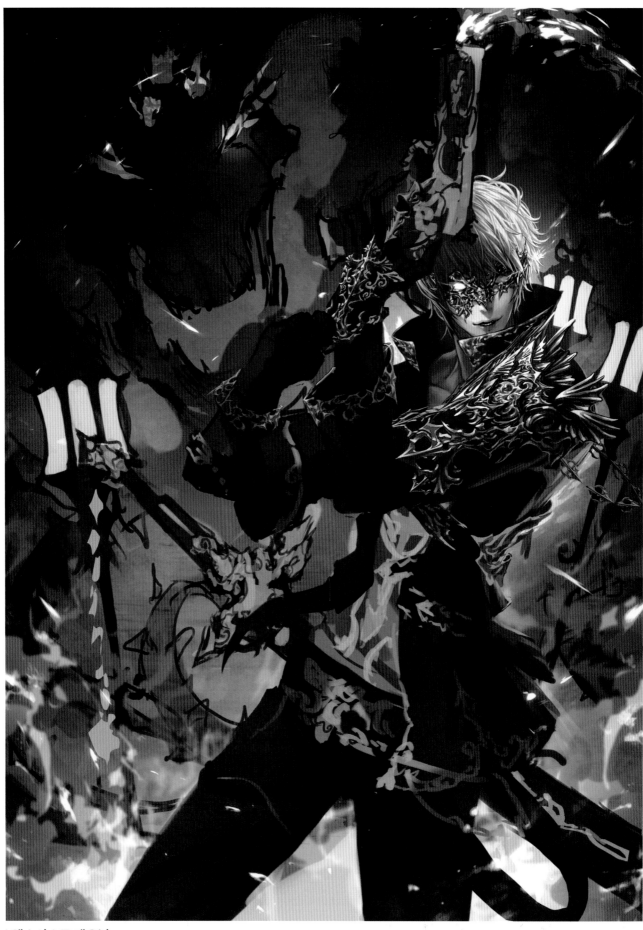

| 엑소시스트 레오닐 (2015)
| WANKE

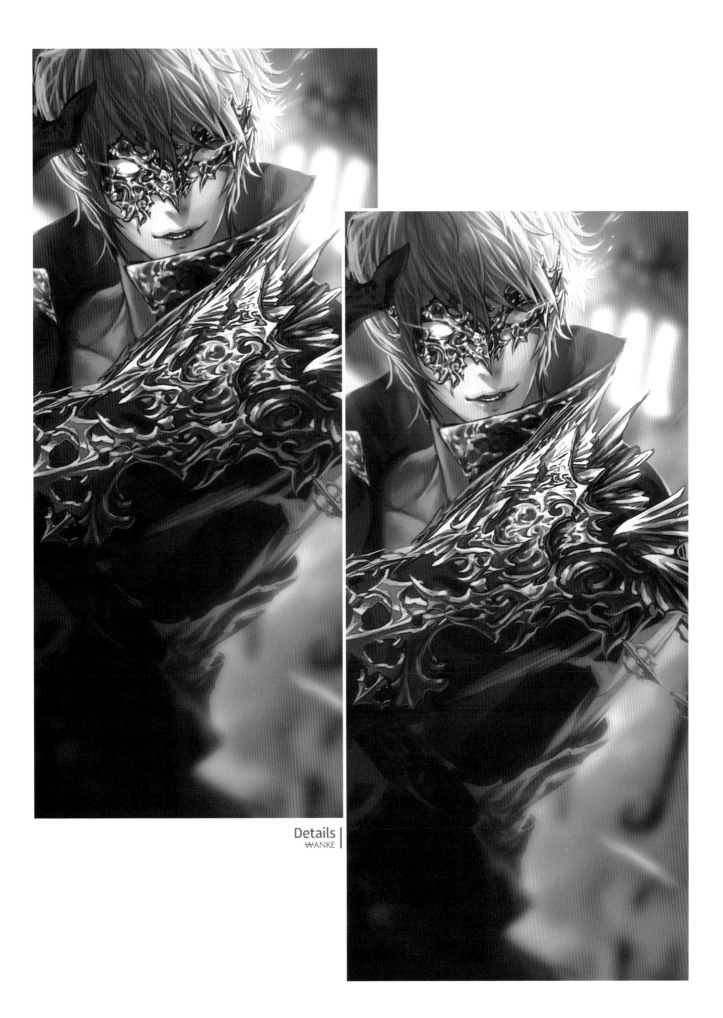

Details
WANKE

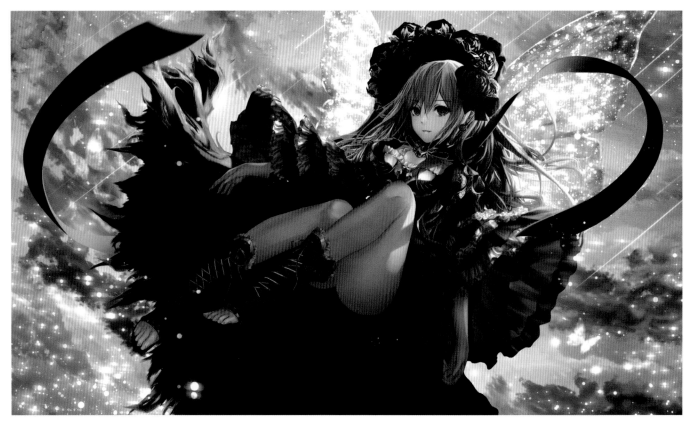

나비 소녀 (2015)
JNAME

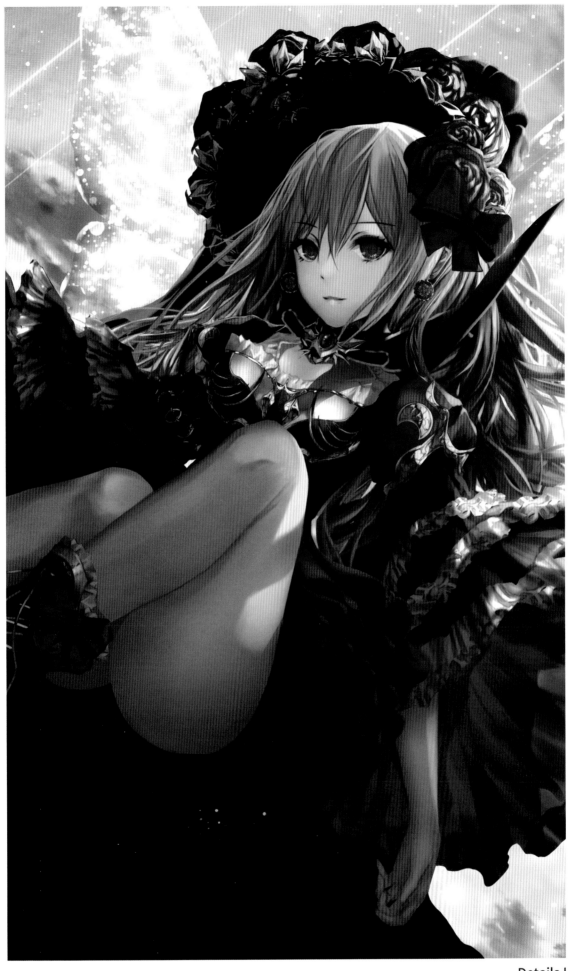

Details |
JNAME

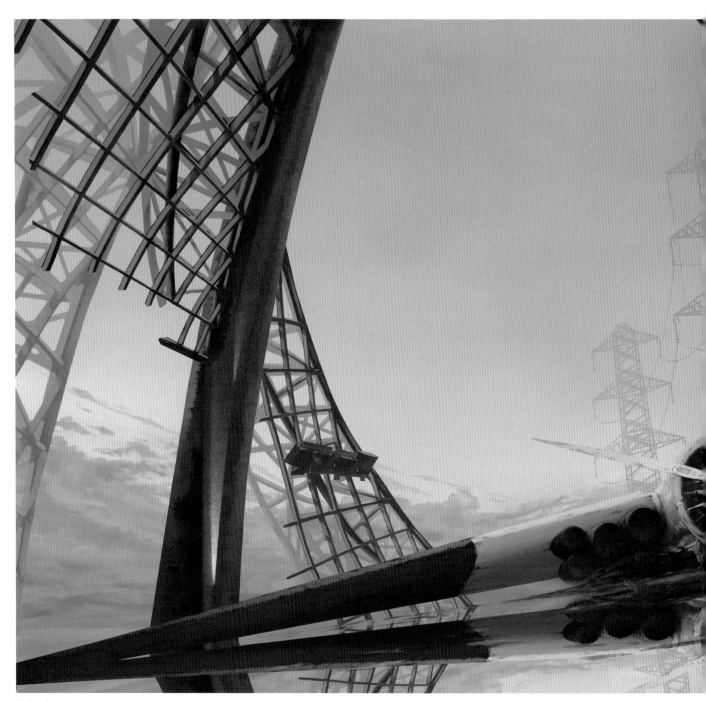

Airplane (2018)
JNAME

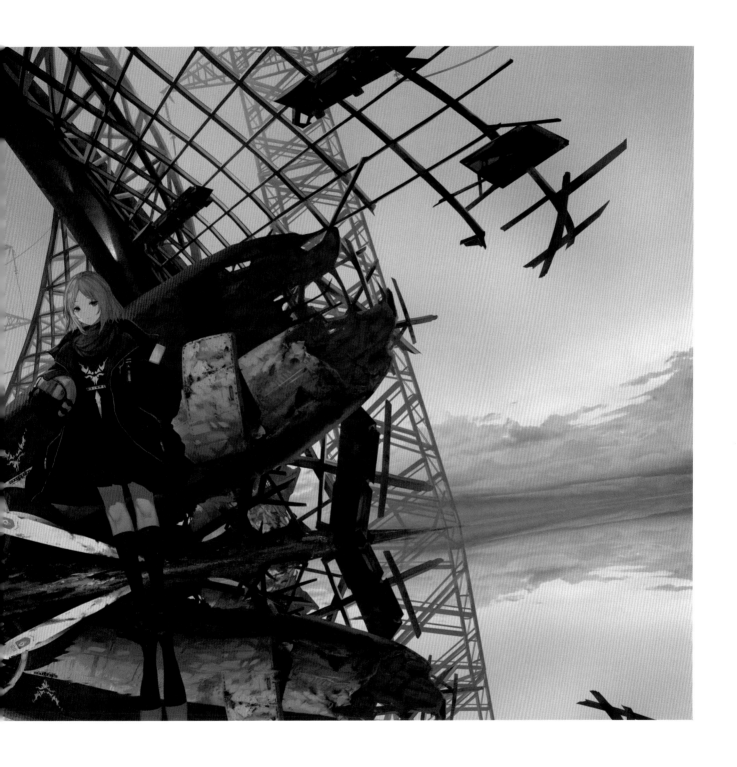

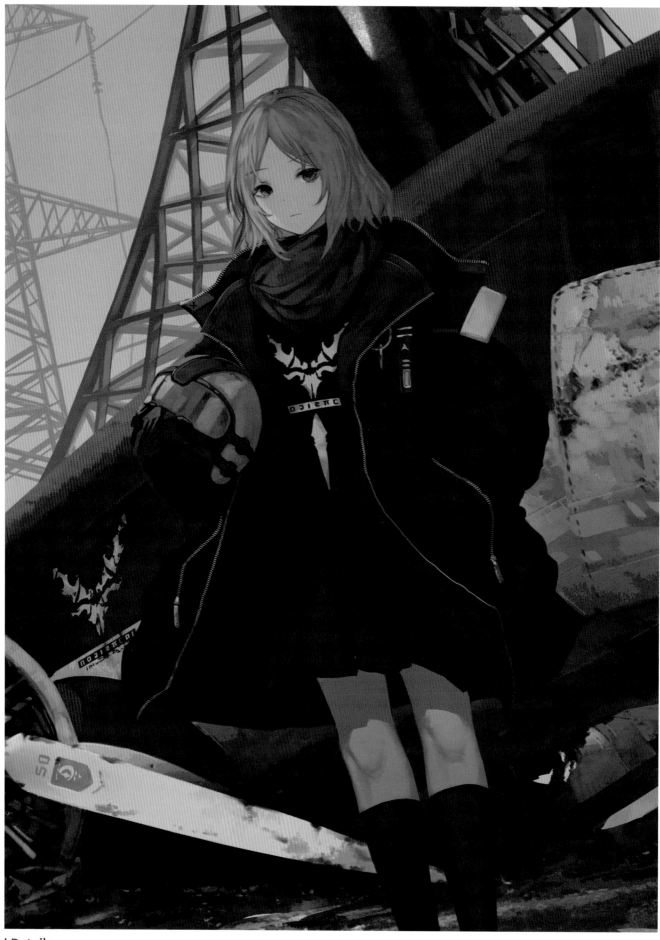

| Details
| JNAME

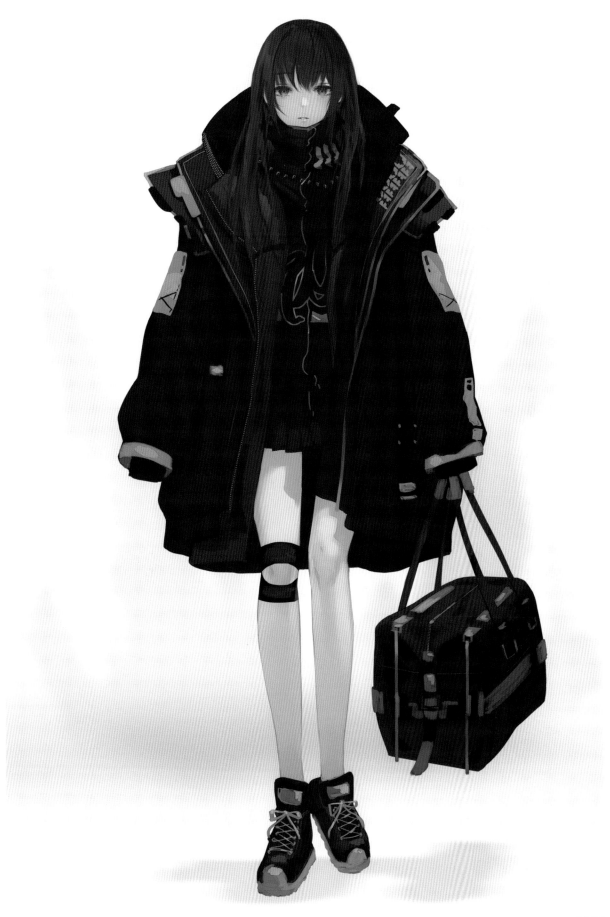

(2018) 336 |
JNAME

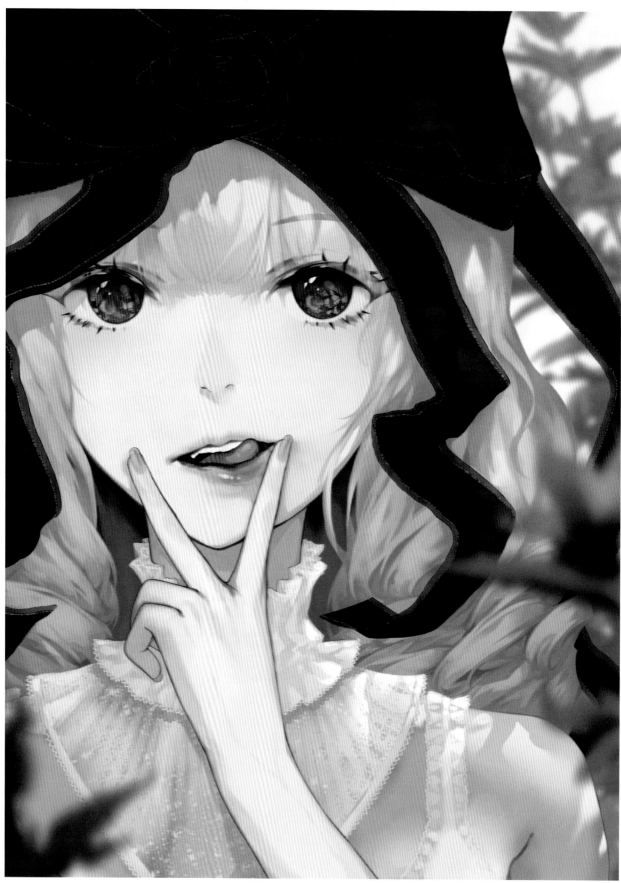

Red (2018)
JNAME

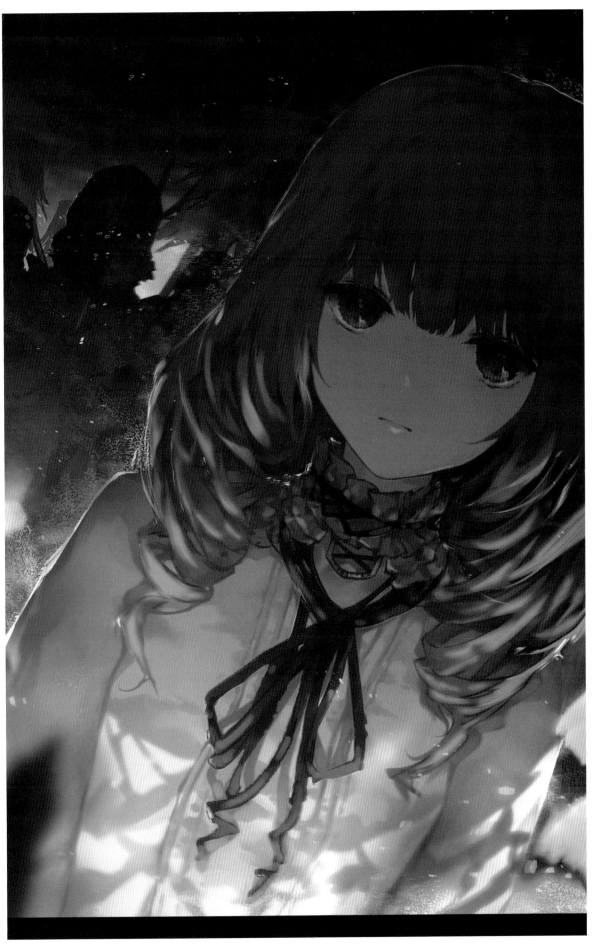

(2018) Possession |
JNAME

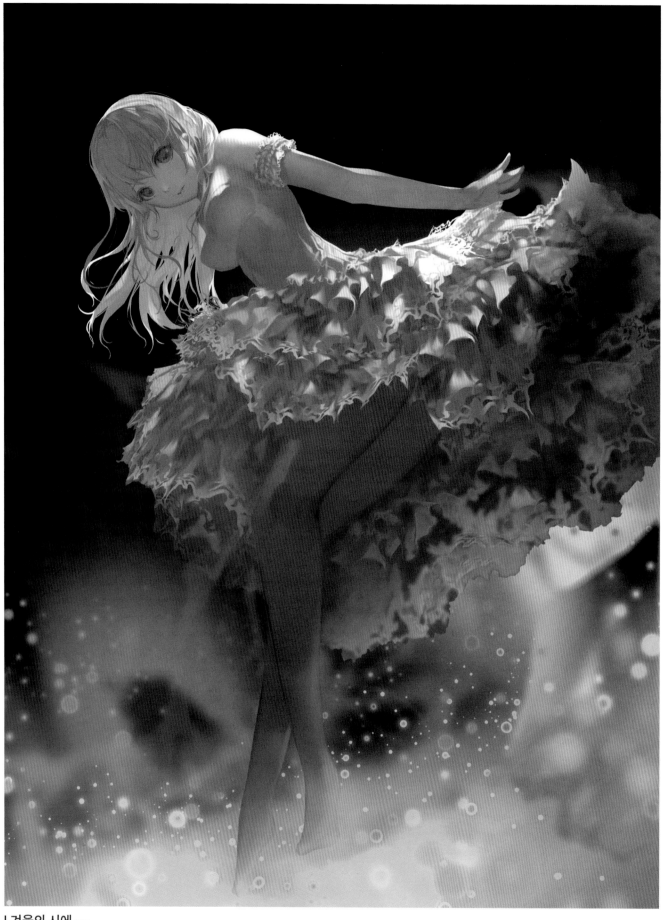

| 겨울의 시에 (2016)
| JNAME

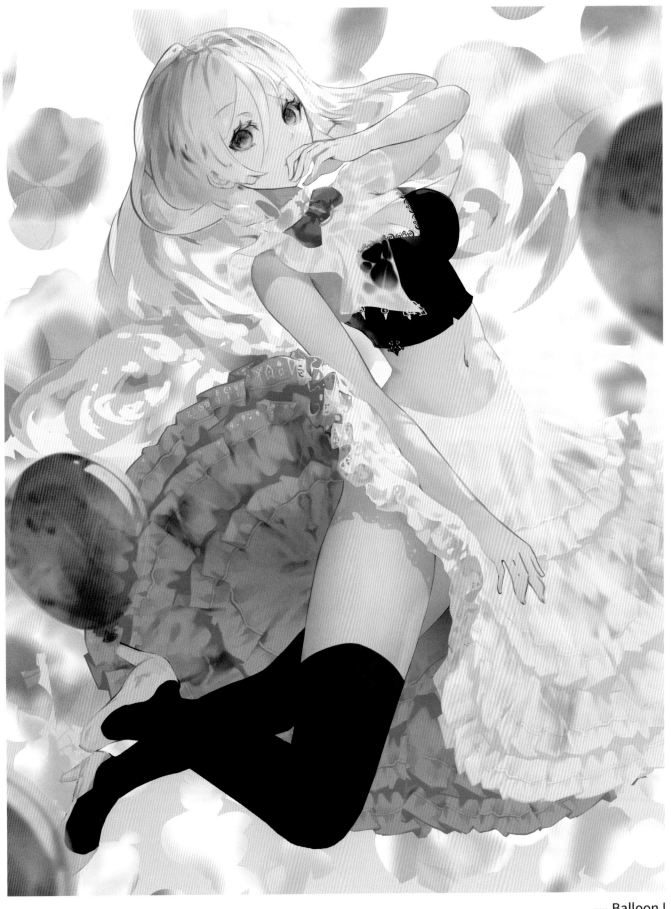

(2018) **Balloon** |
JNAME

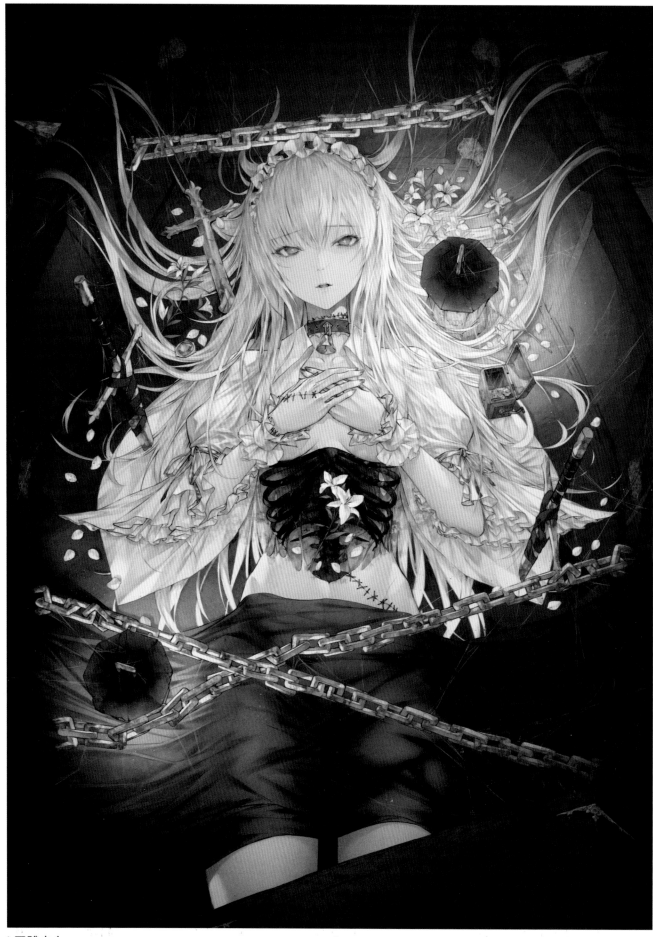

屍體少女 (2018)
WANKE

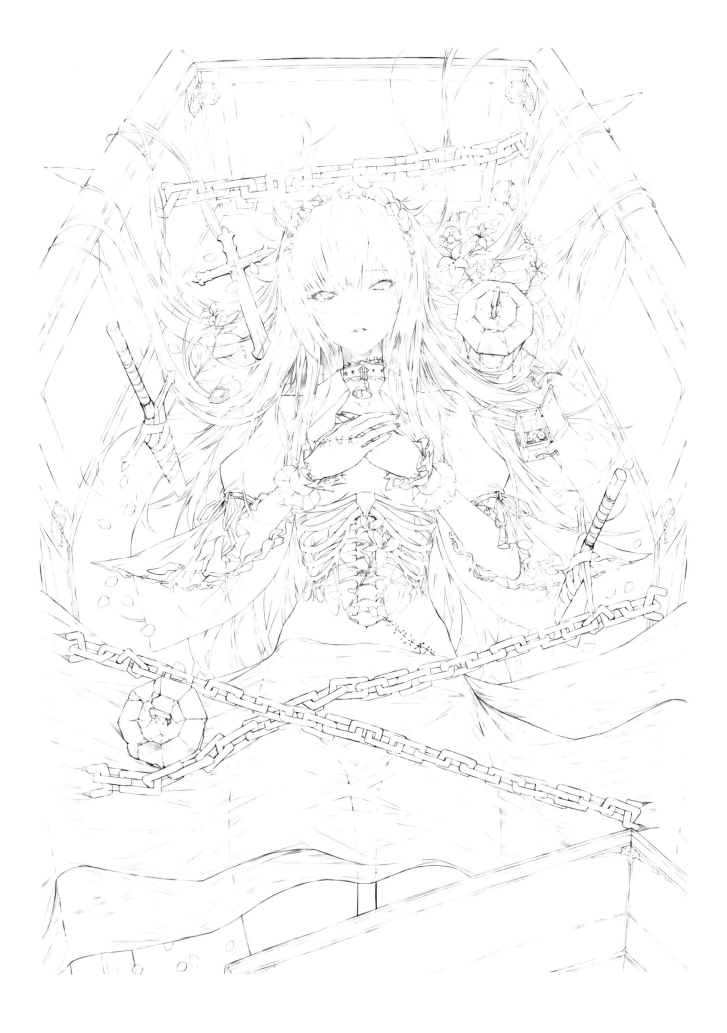

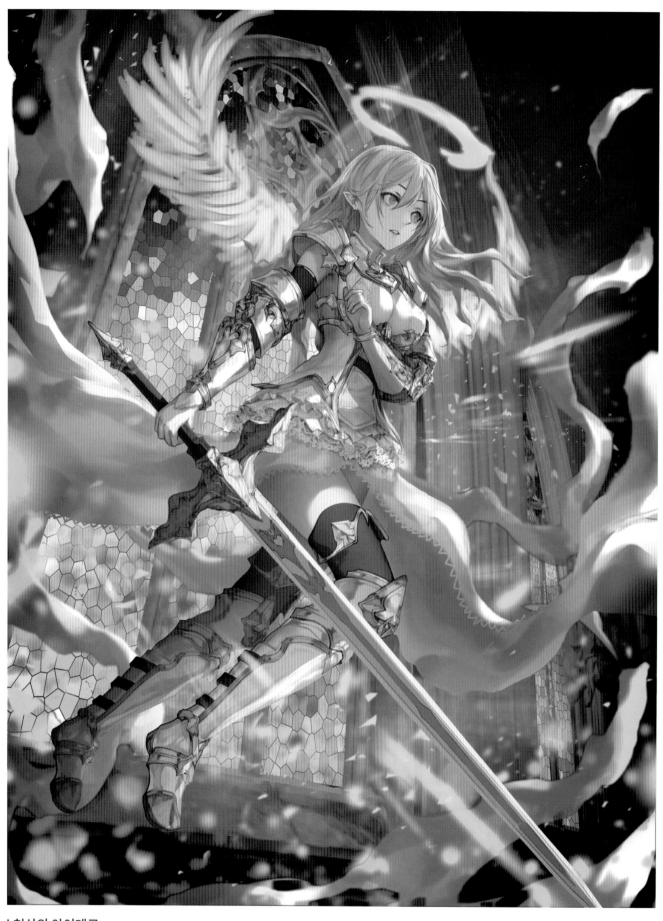

천상의 아이테르 (2017)
JNAME

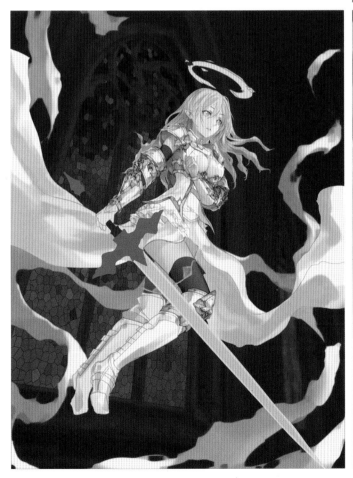
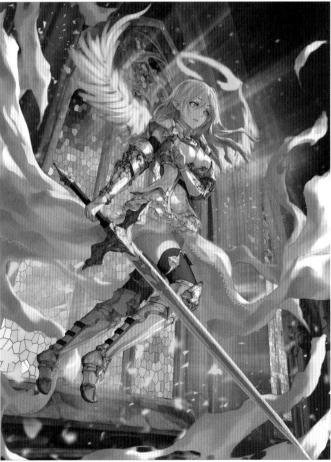

Process
JNAME

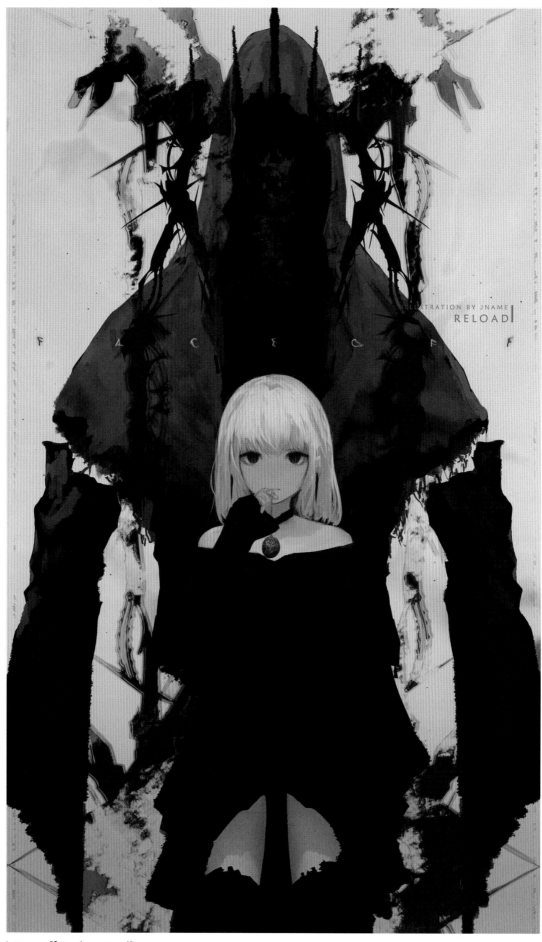

Faceoff Series, Devil (2019)
JNAME

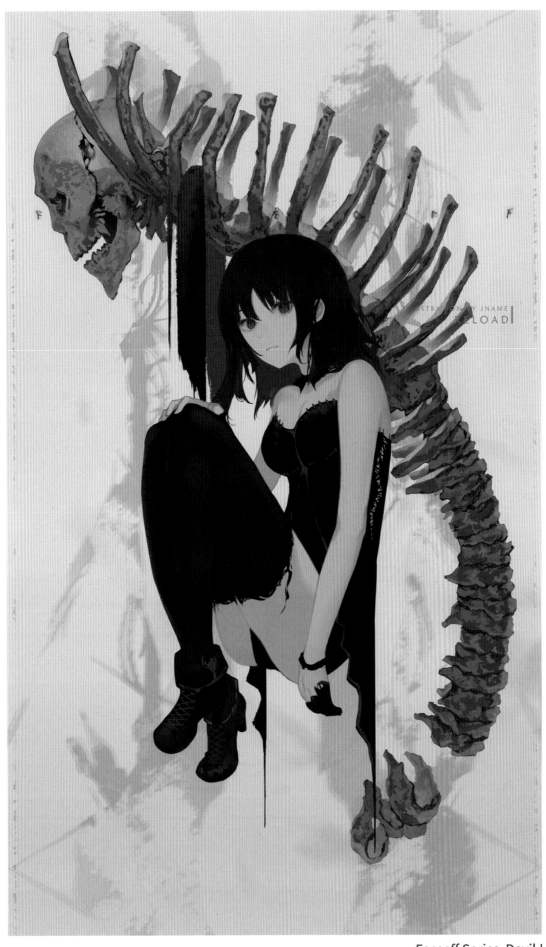

(2019) Faceoff Series, Devil |
JNAME

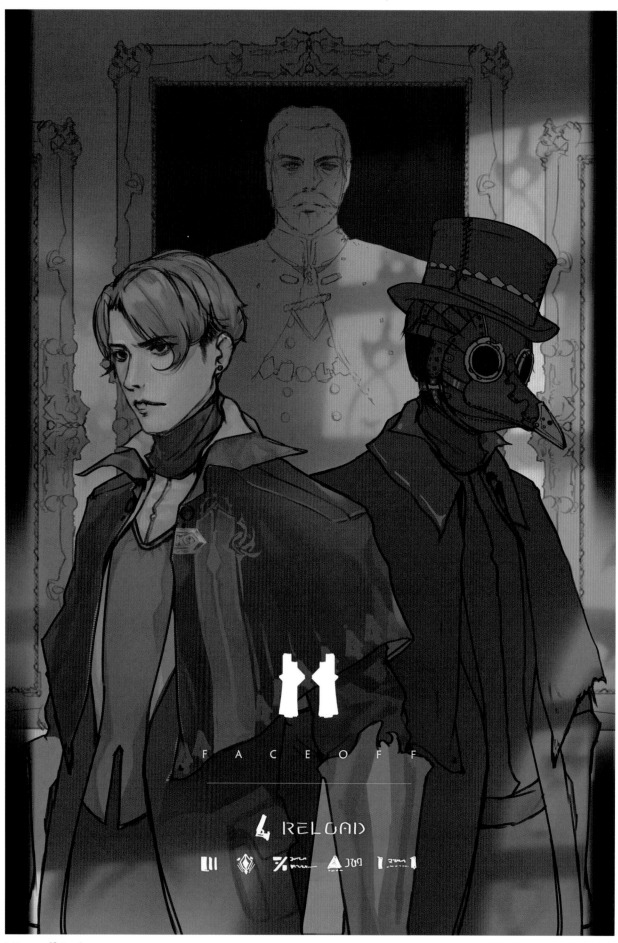

Faceoff Series (2019)
JNAME

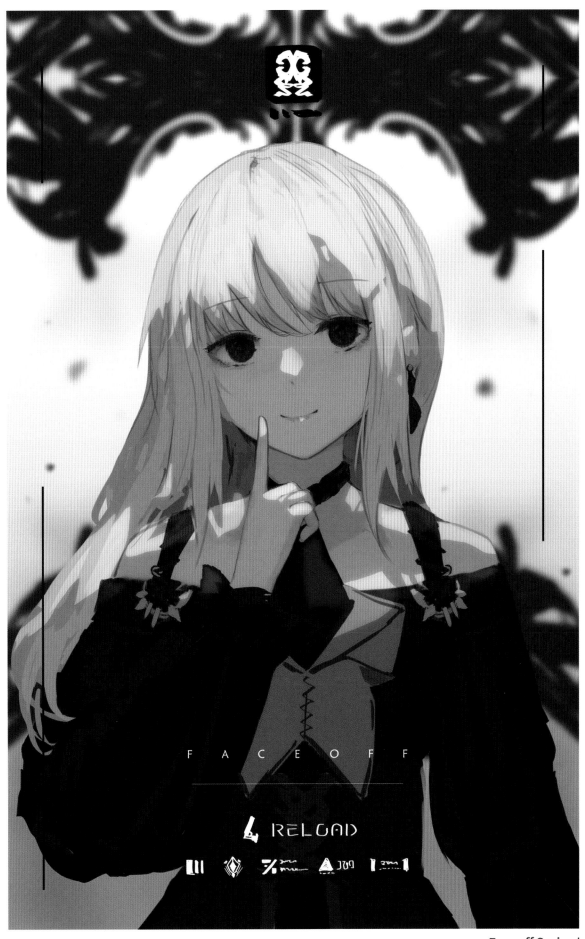

FACEOFF

4 RELOAD

(2019) Faceoff Series
JNAME

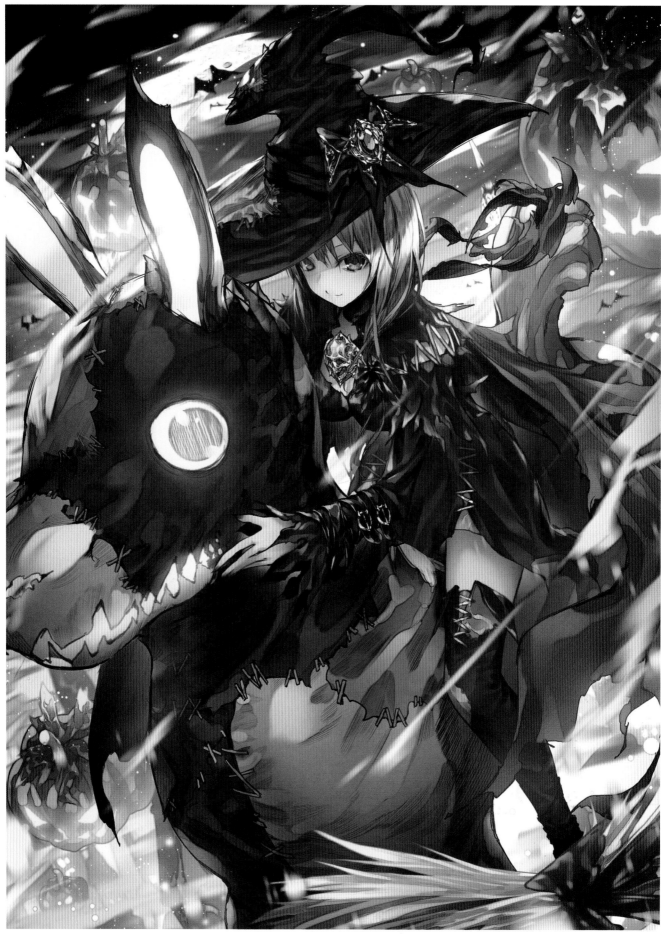

Halloween (2016)
WANKE

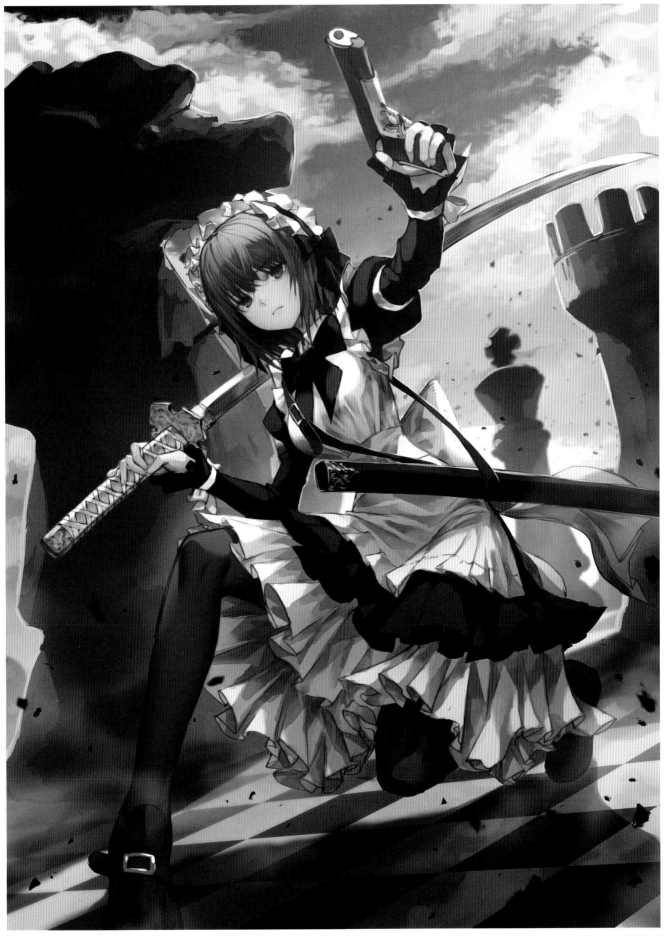

(2017) 메이드
WANKE

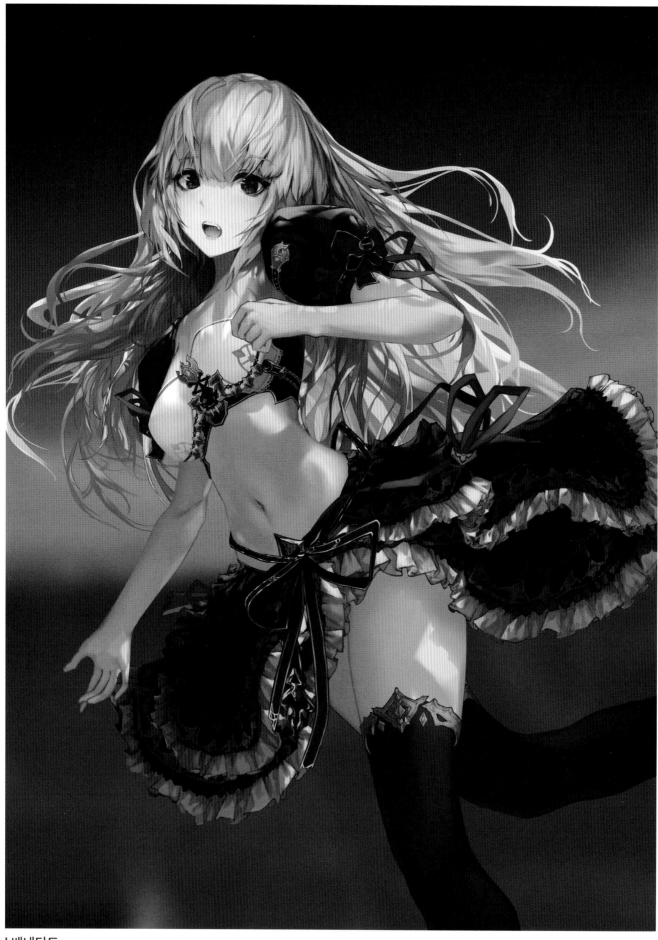

베네딕트 (2017)
JNAME

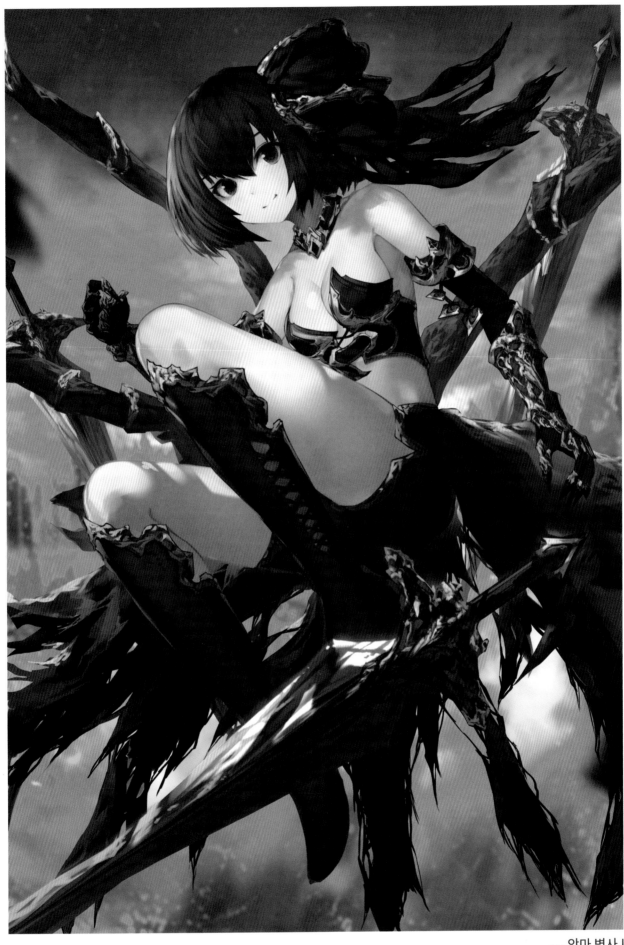

(2018) 악마 병사 |
JNAME

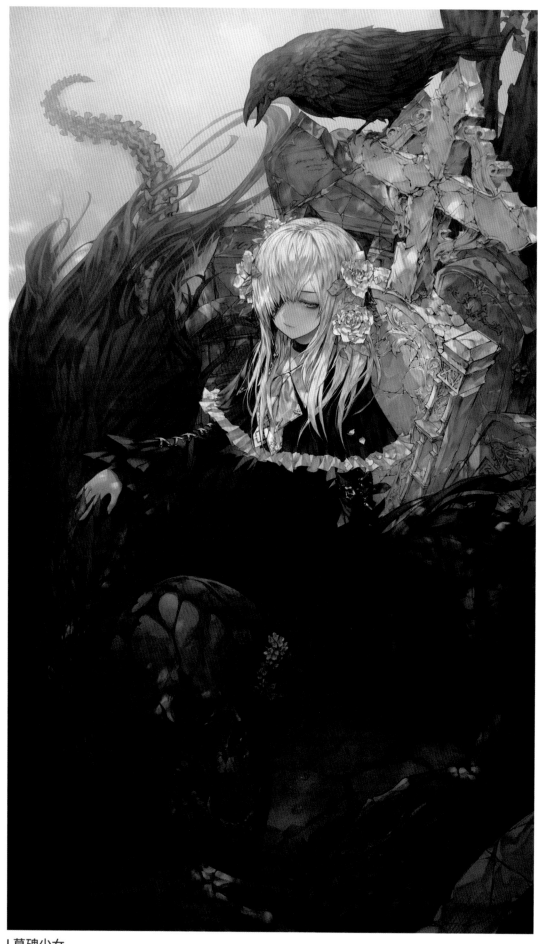

墓碑少女 (2017)
WANKE

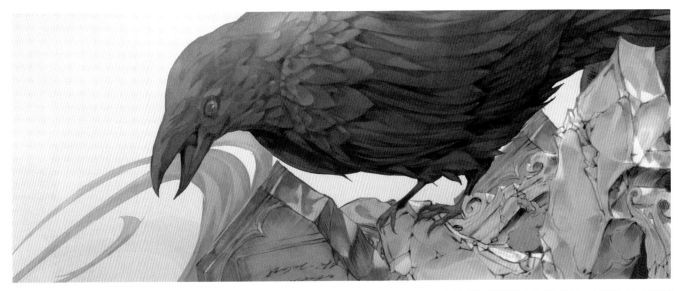

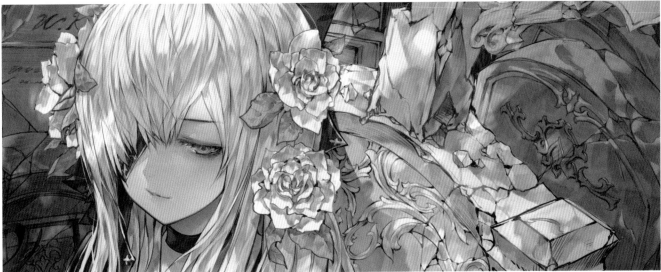

Details
WANKE

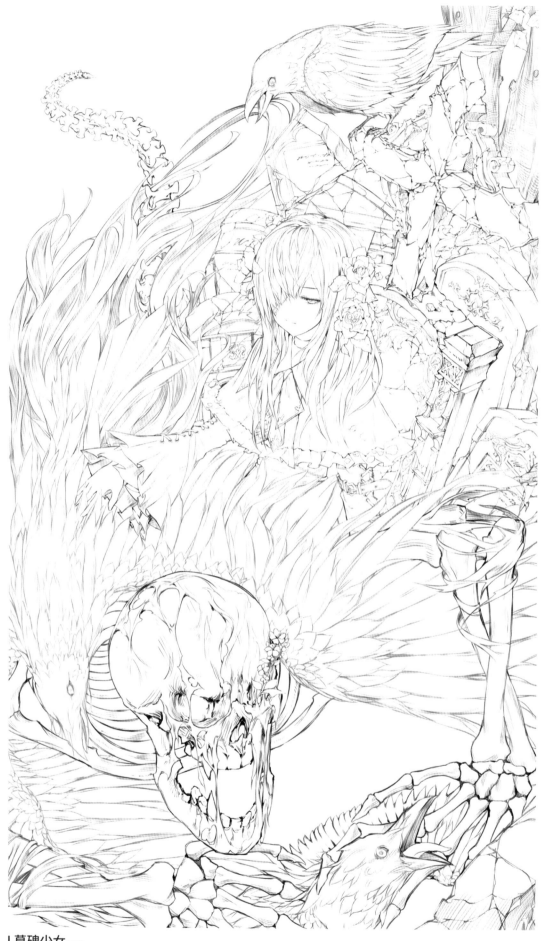

墓碑少女 (2017)
WANKE

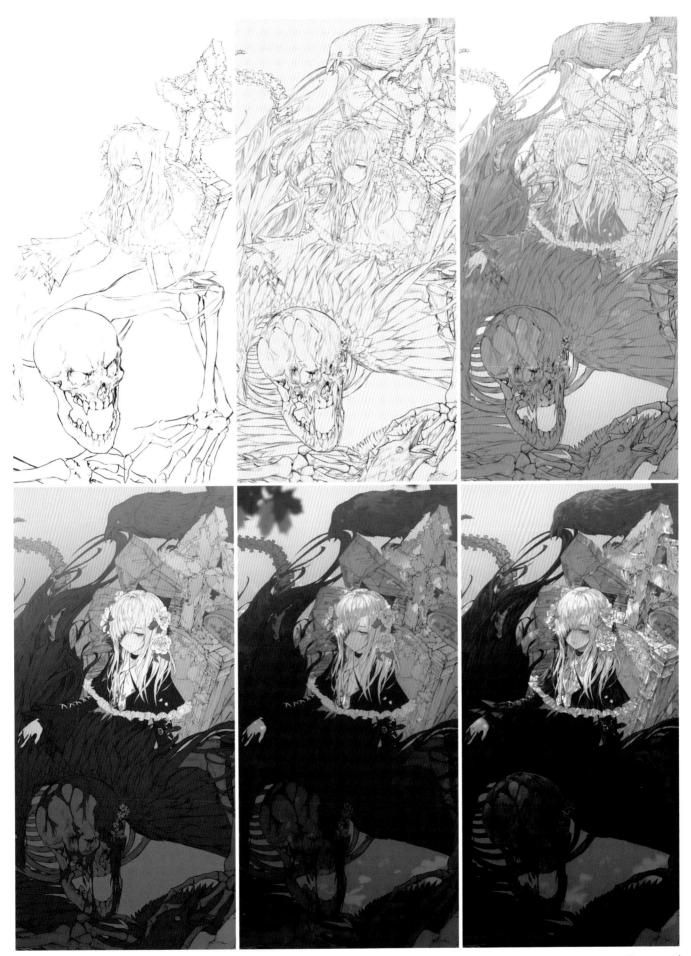

Process
WANKE

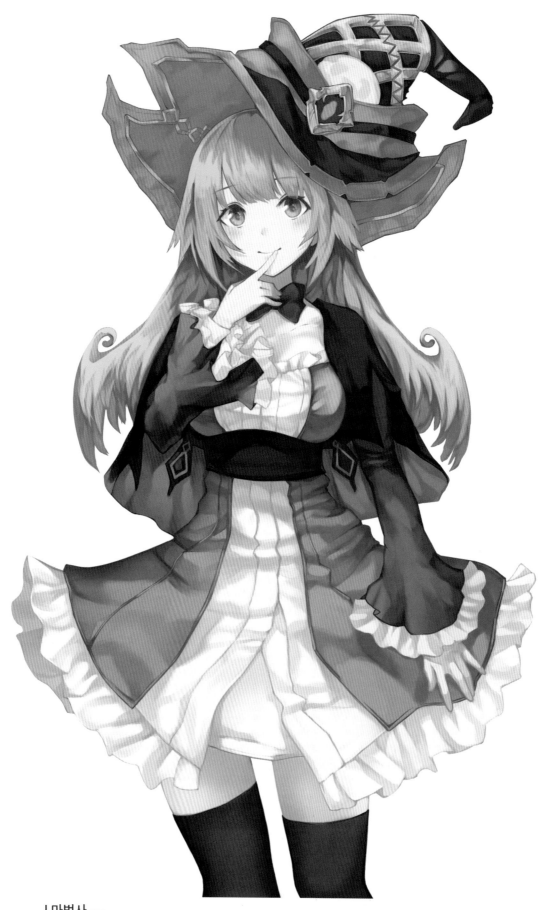

마법사 (2018)
JNAME

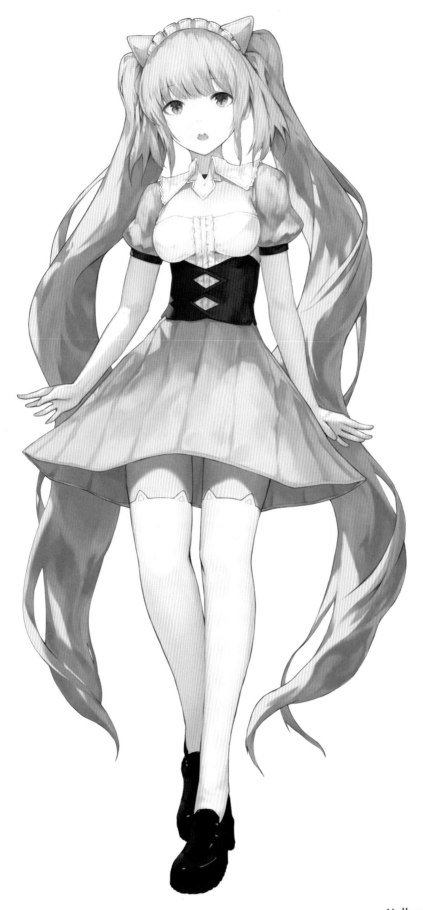

(2018) **Yellow!**
JNAME

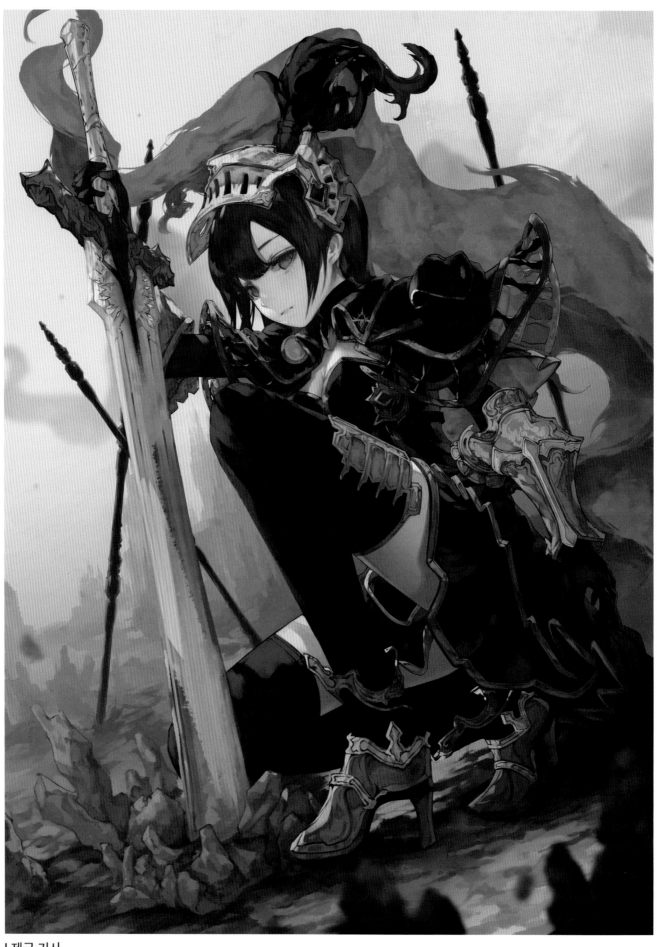

제국 기사 (2018)
JNAME

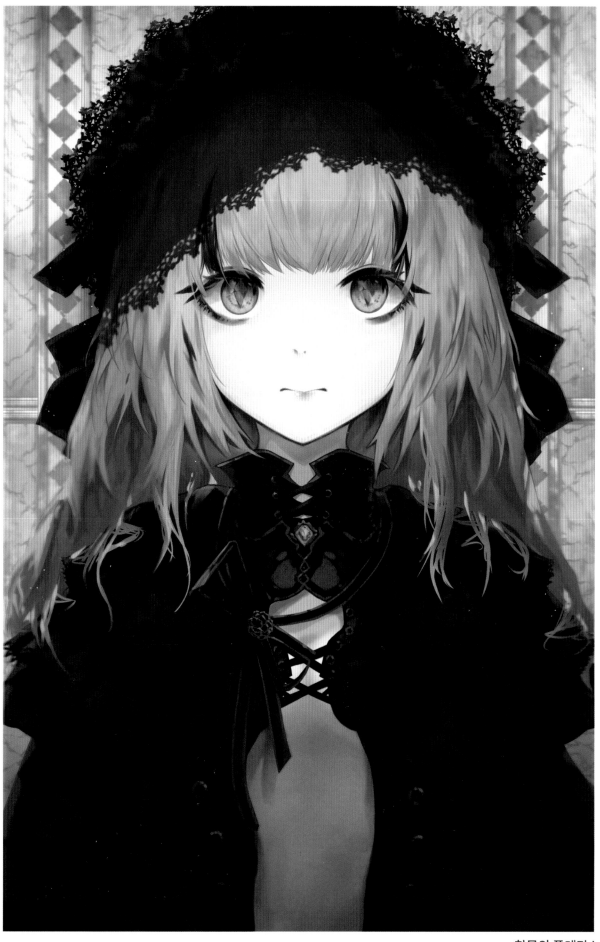

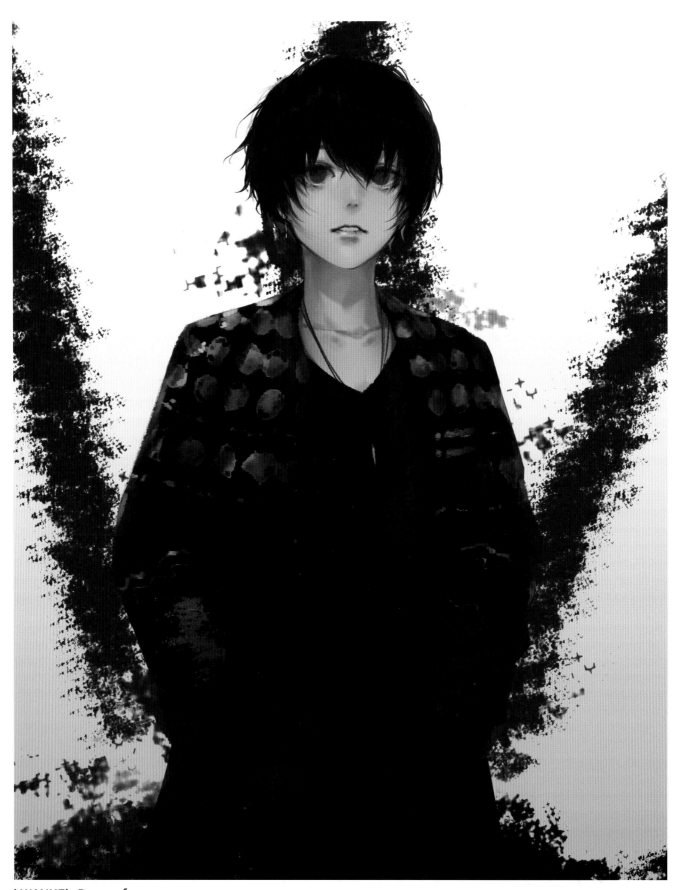

WANKE's Dragonface (2018)
JNAME

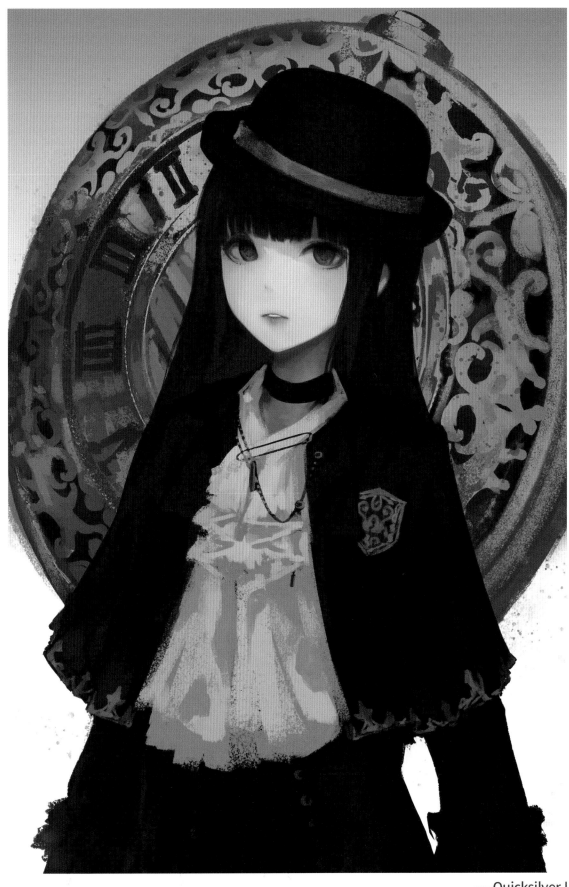

(2018) **Quicksilver** |
JNAME

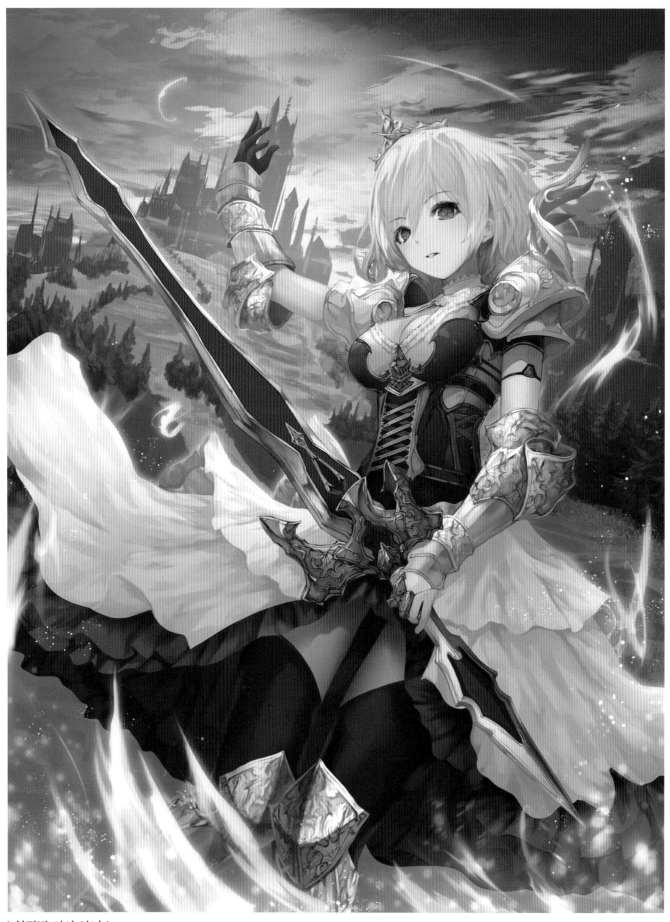

최전방 기사 아니스 (2016)
JNAME

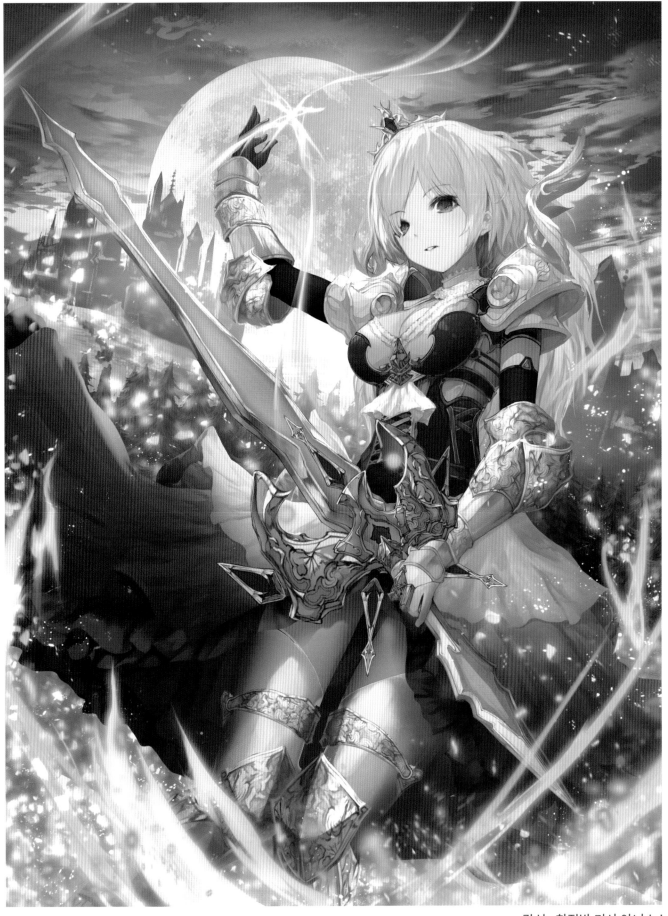

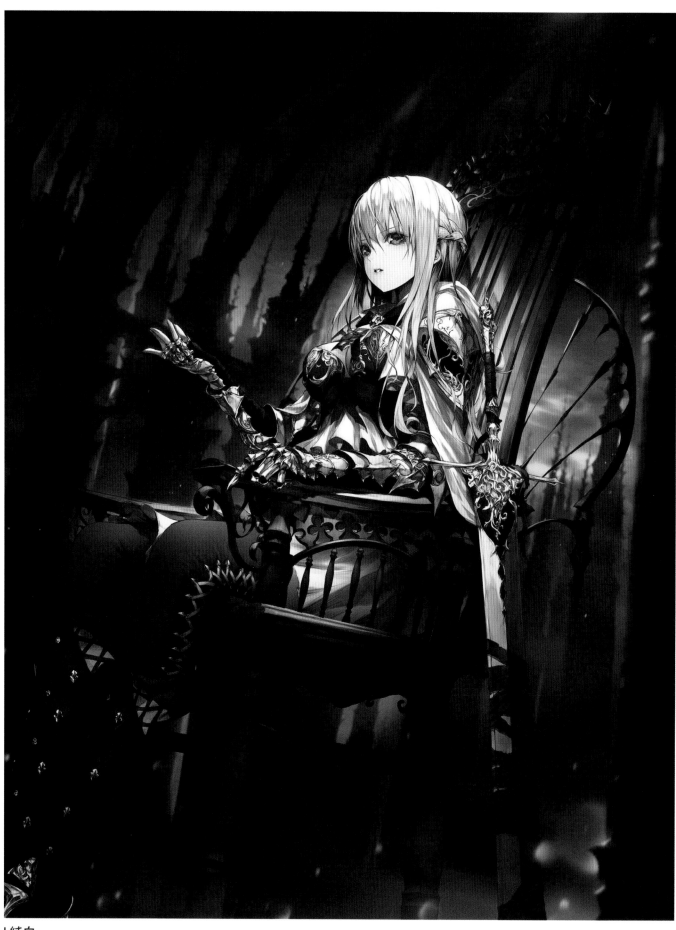

純白 (2016)
WANKE

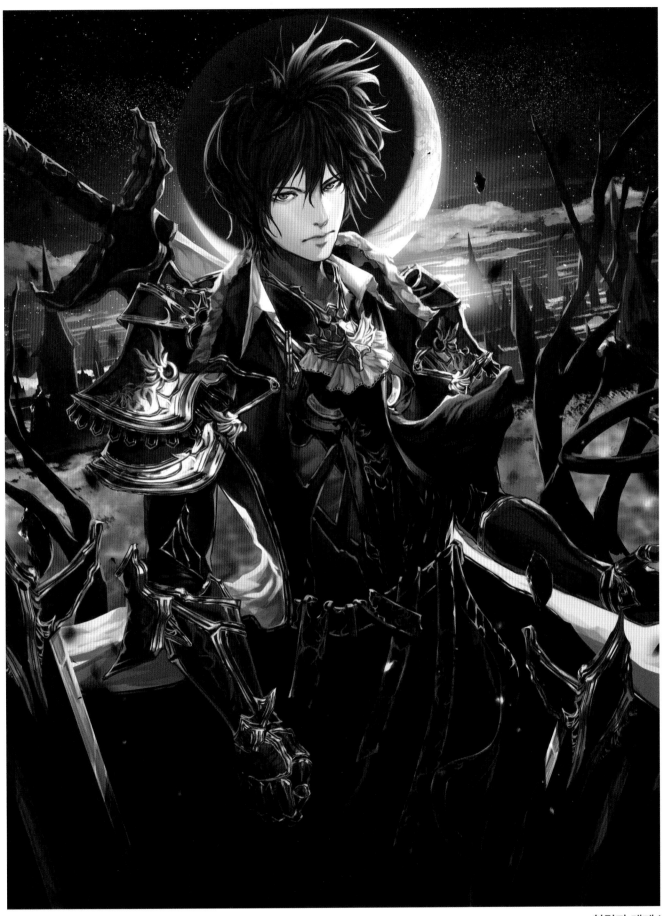

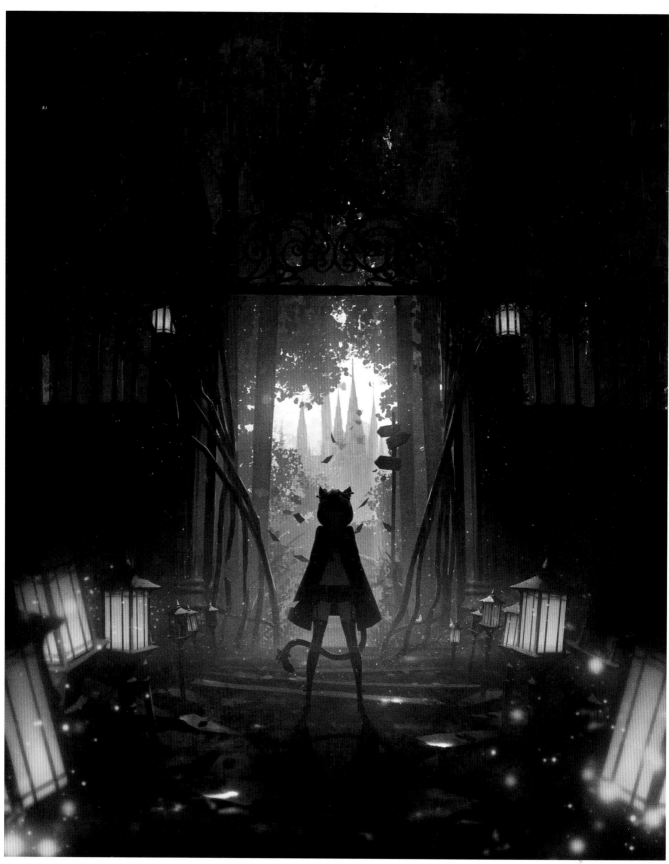

Wonderland (2019)
WANKE

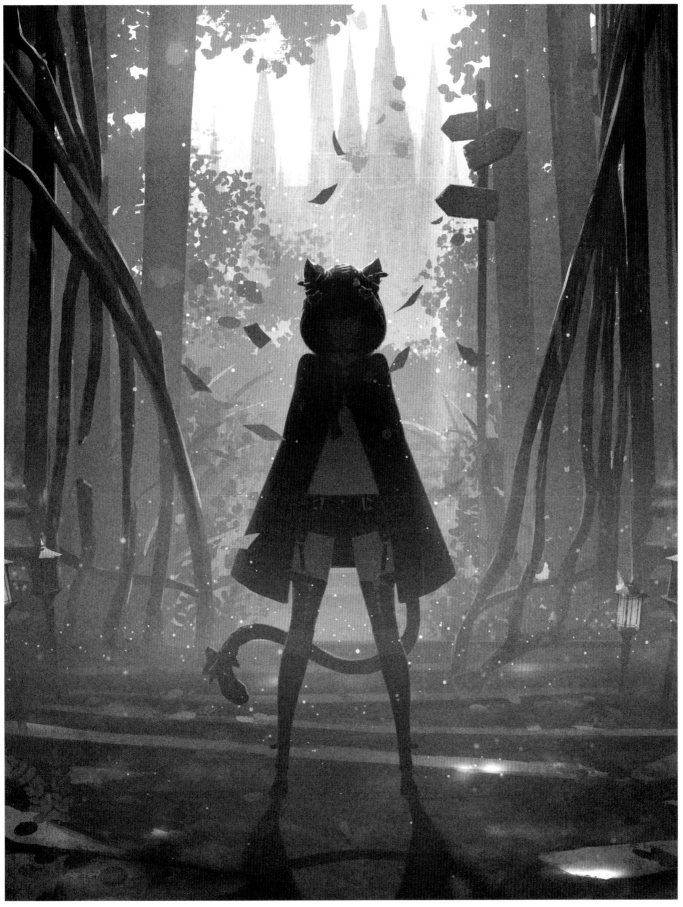

Details |
WANKE

'RABBIT'

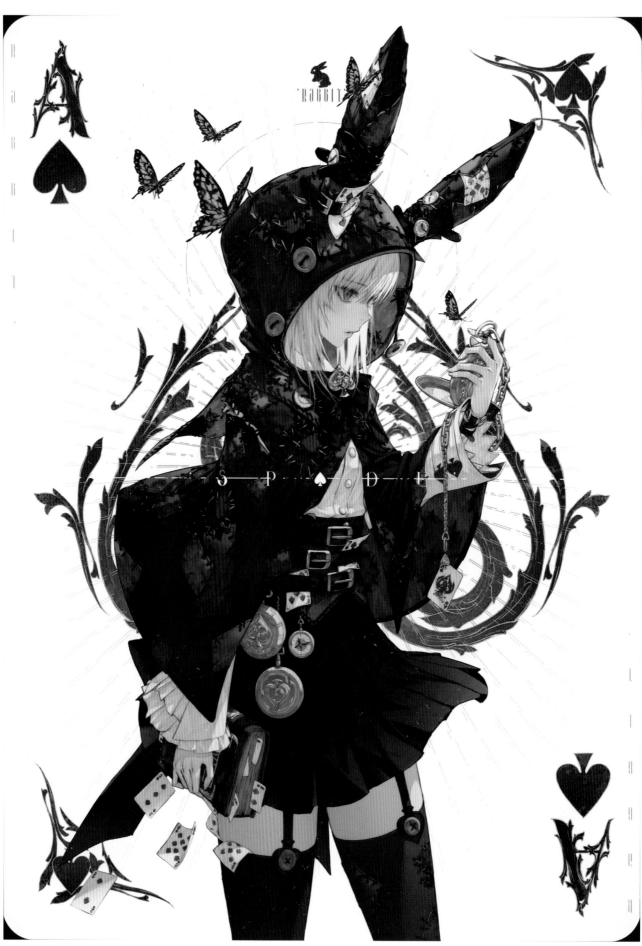

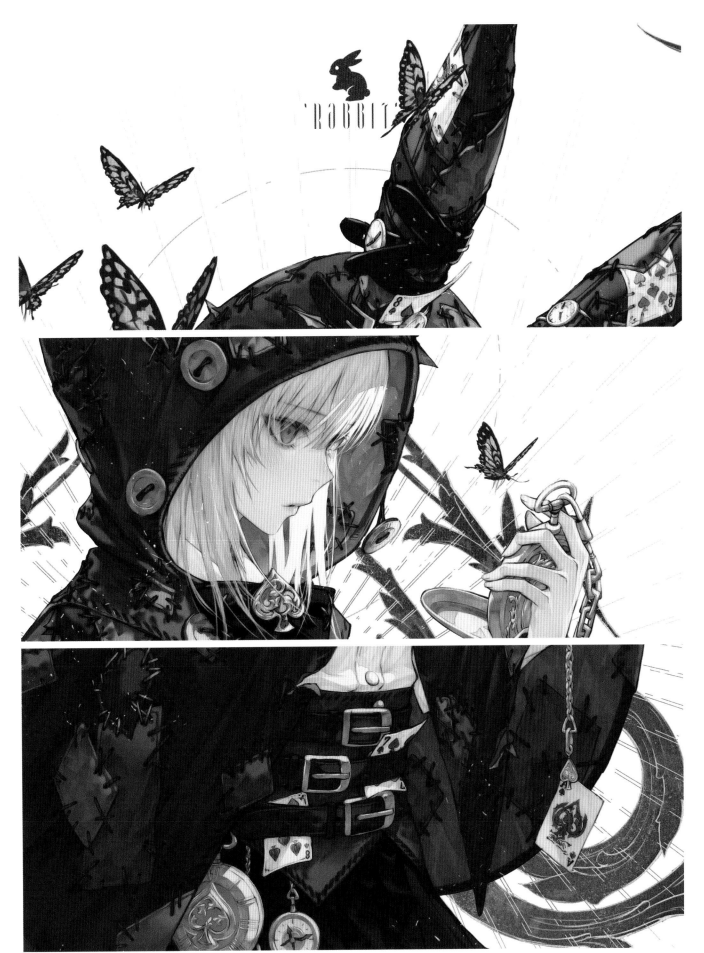

'RABBIT'

Details |
ᴡANKE

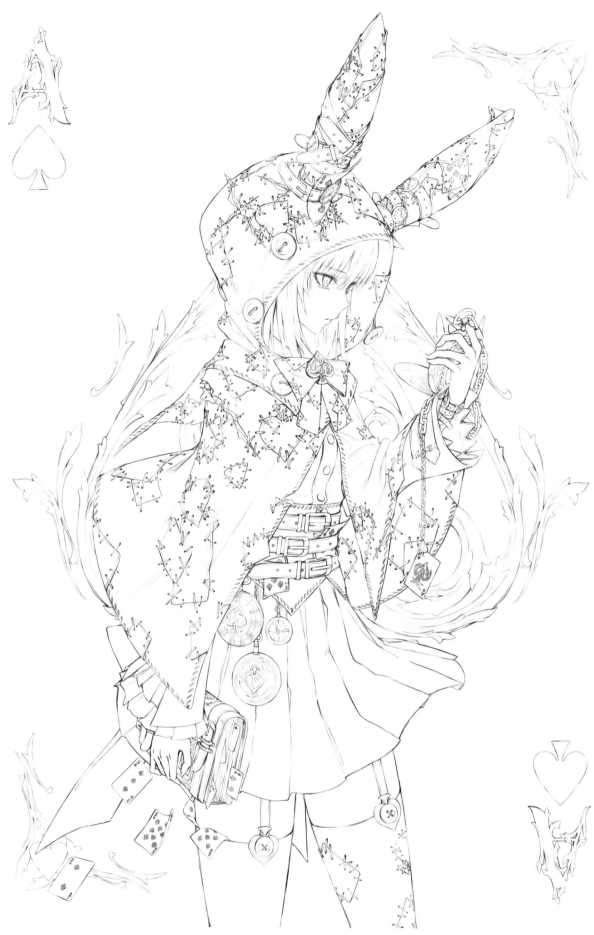

 (2018)
WANKE

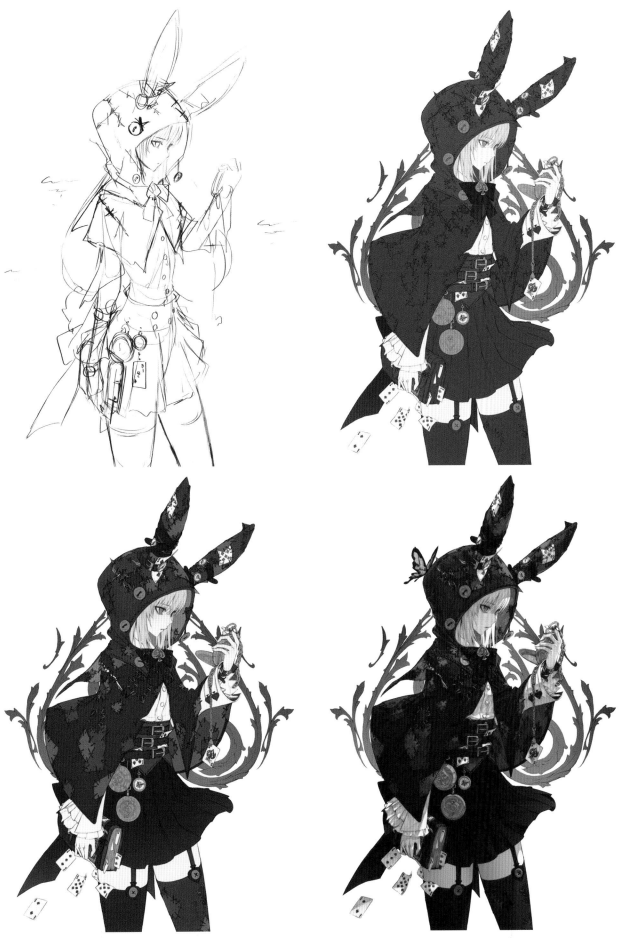

Process
WANKE

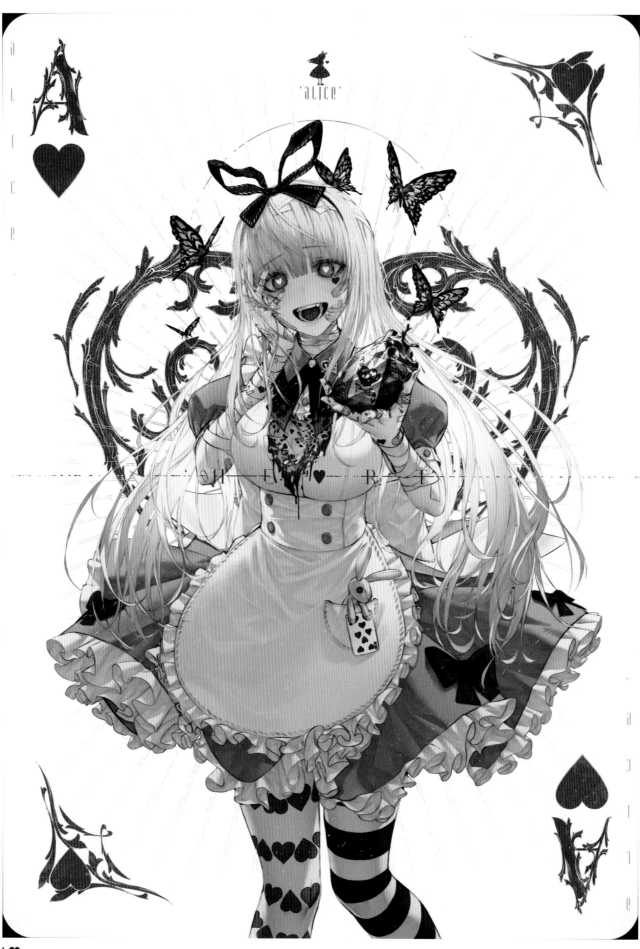

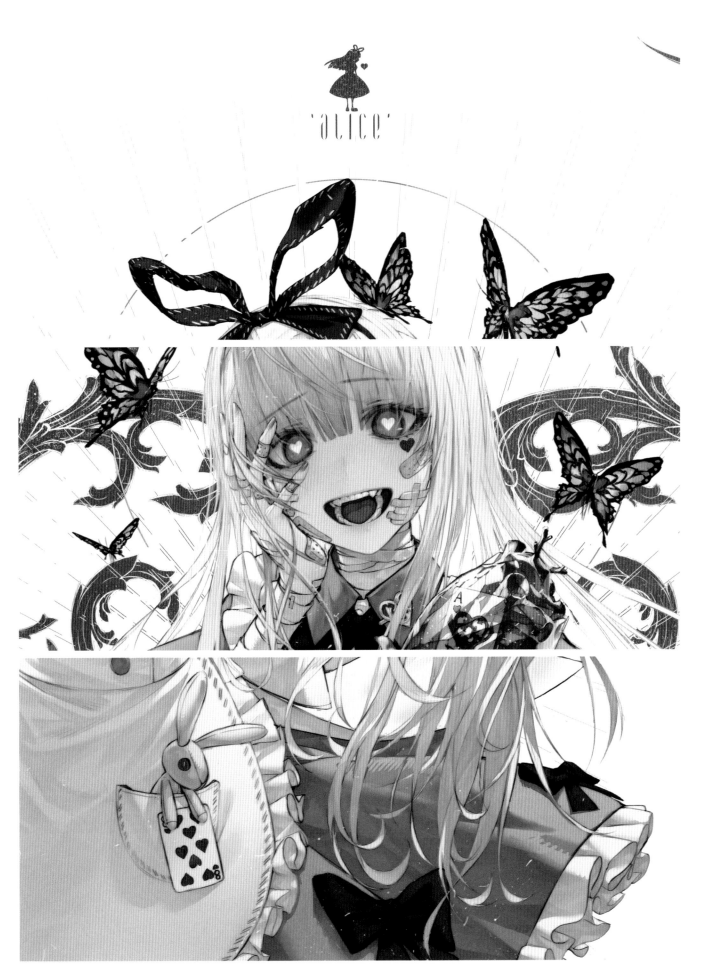

'alice'

Details
WANKE

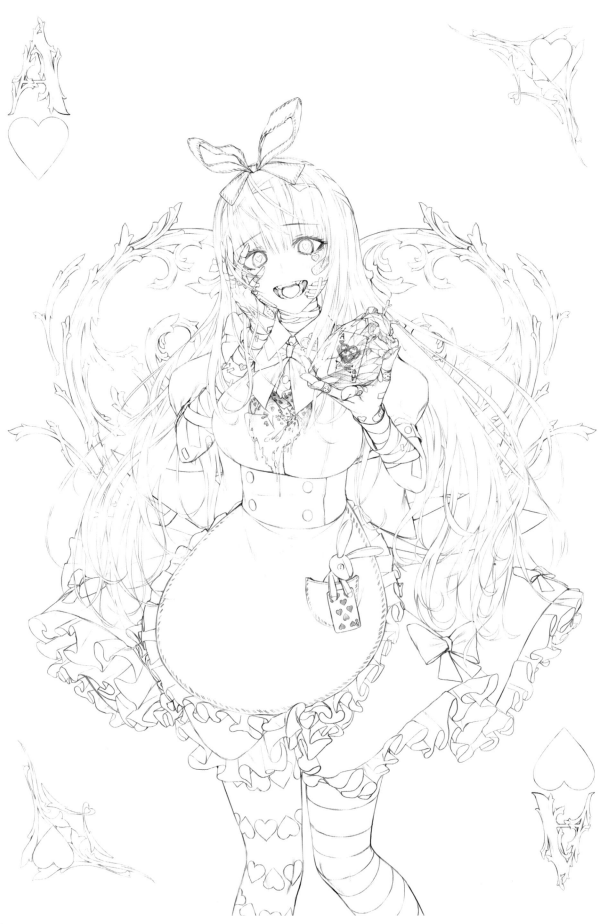

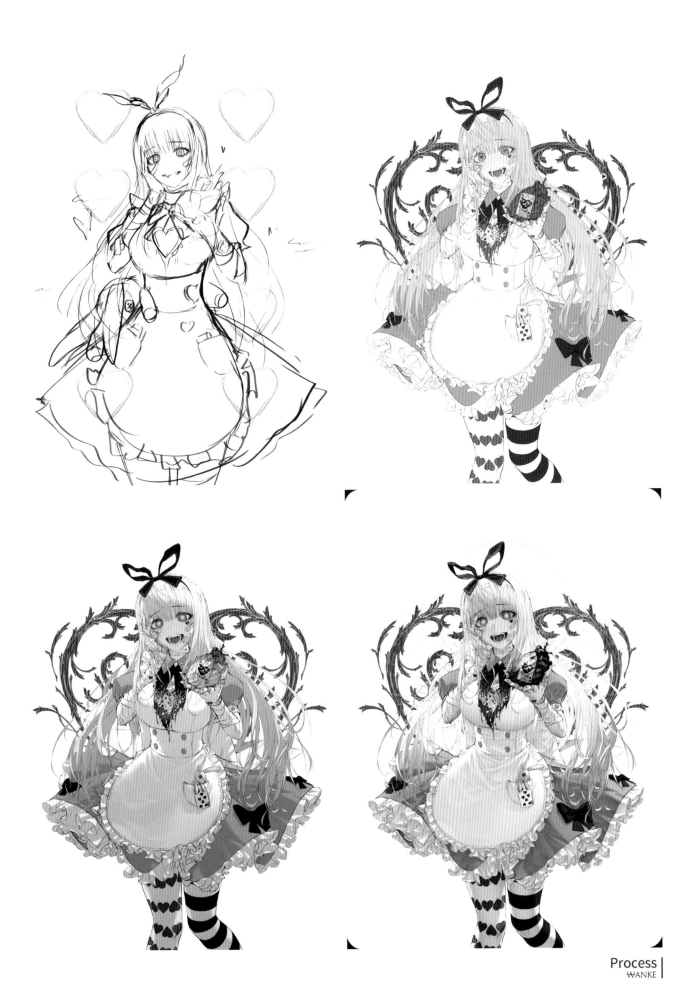

'cat'

D I A M O N D

(2018)
WANKE

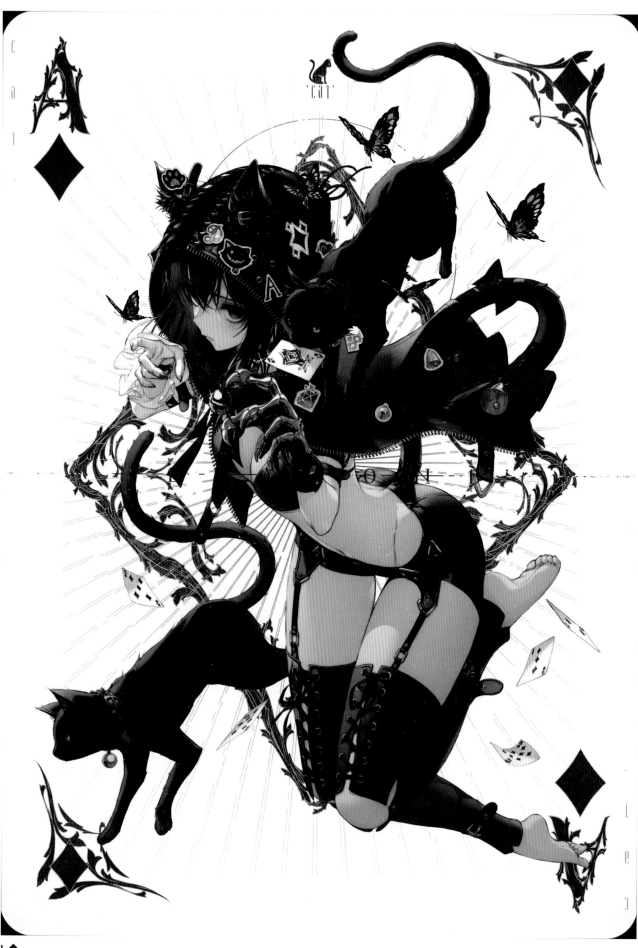

'CAT'

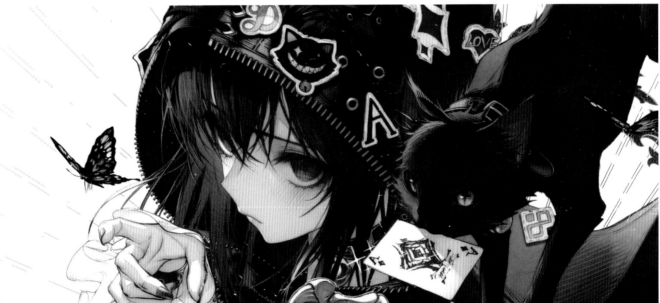

Details |
ƜANKE

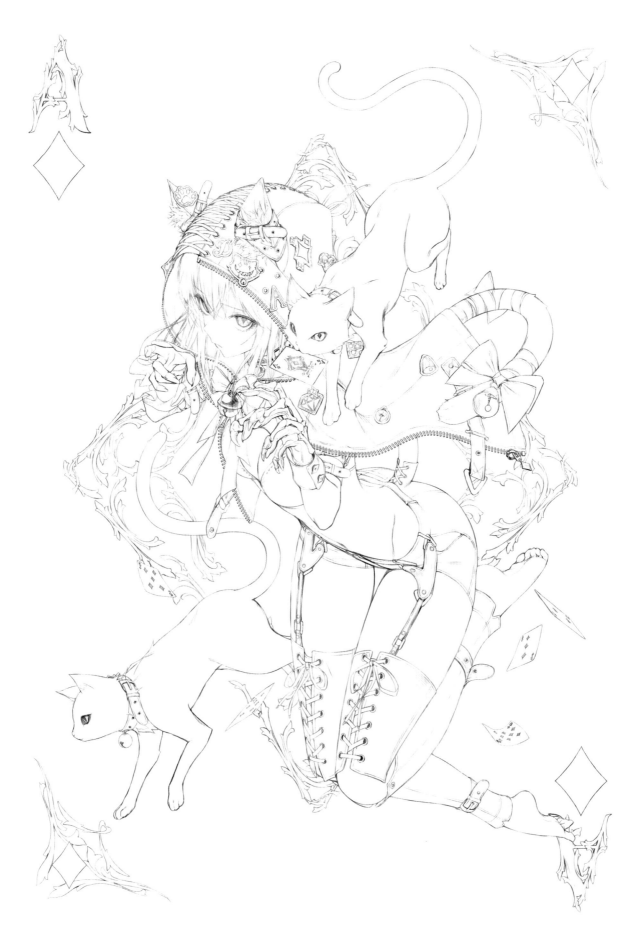

 (2018)
WANKE

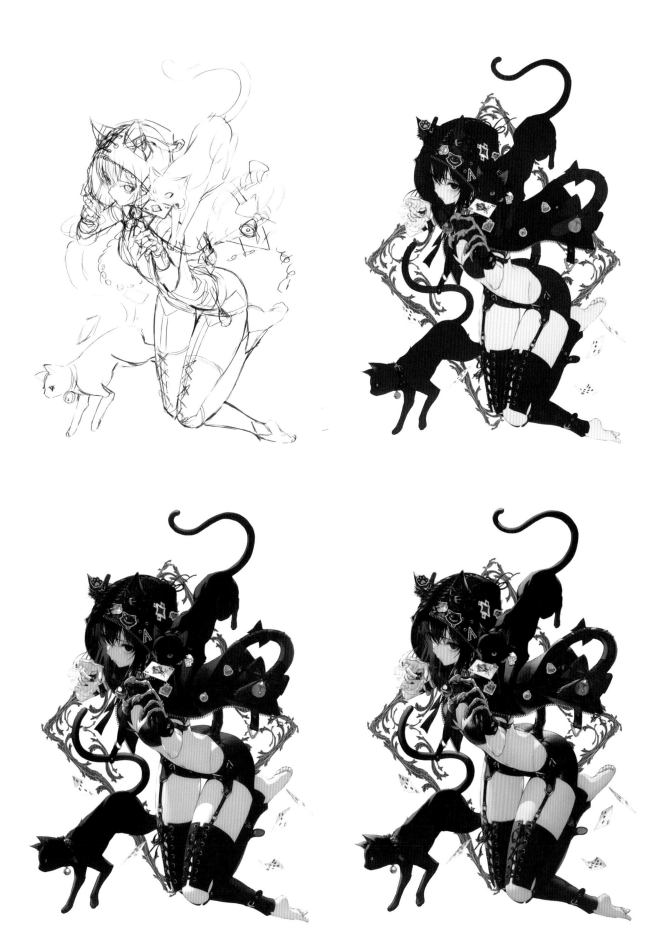

Process
WANKE

'CATERPILLAR'

'CATERPILLAR'

(2018)
WANKE

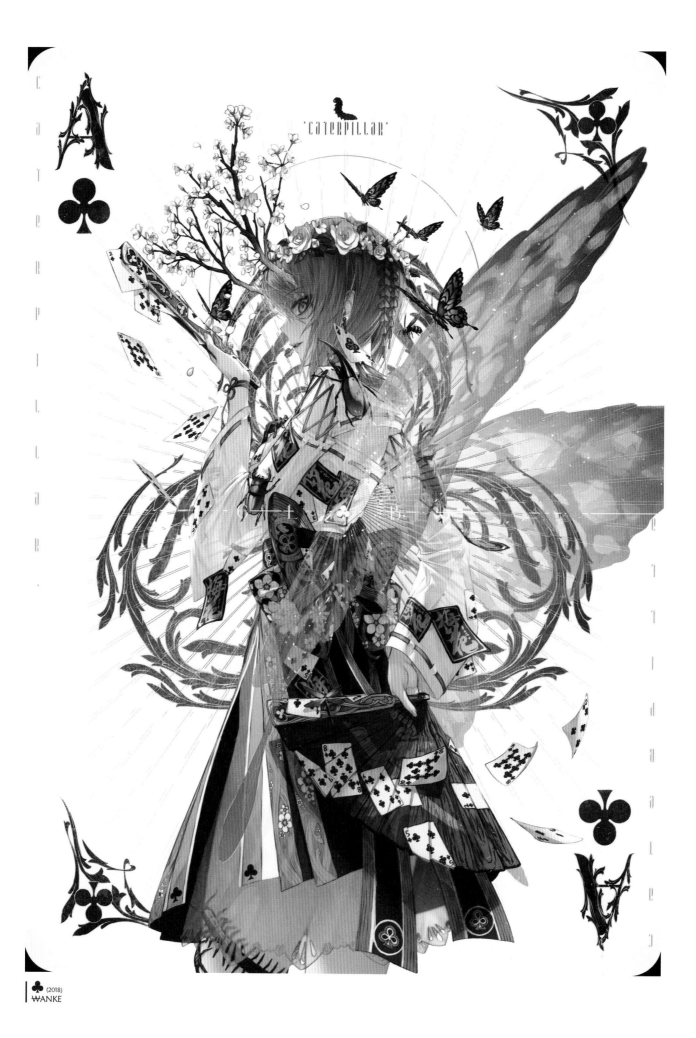

'CATERPILLAR'

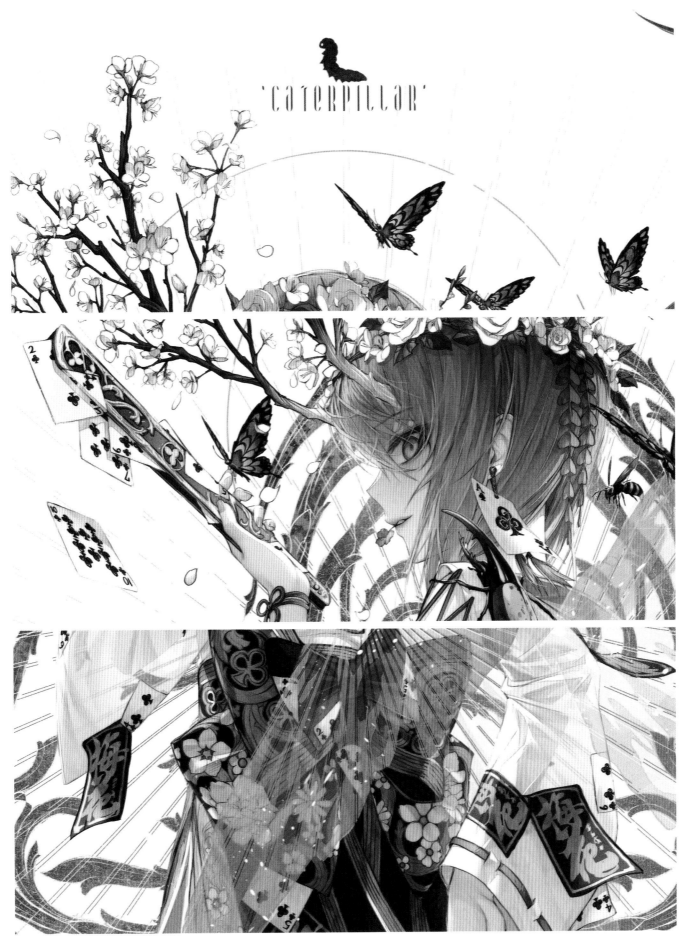

'CATERPILLAR'

Details
WANKE

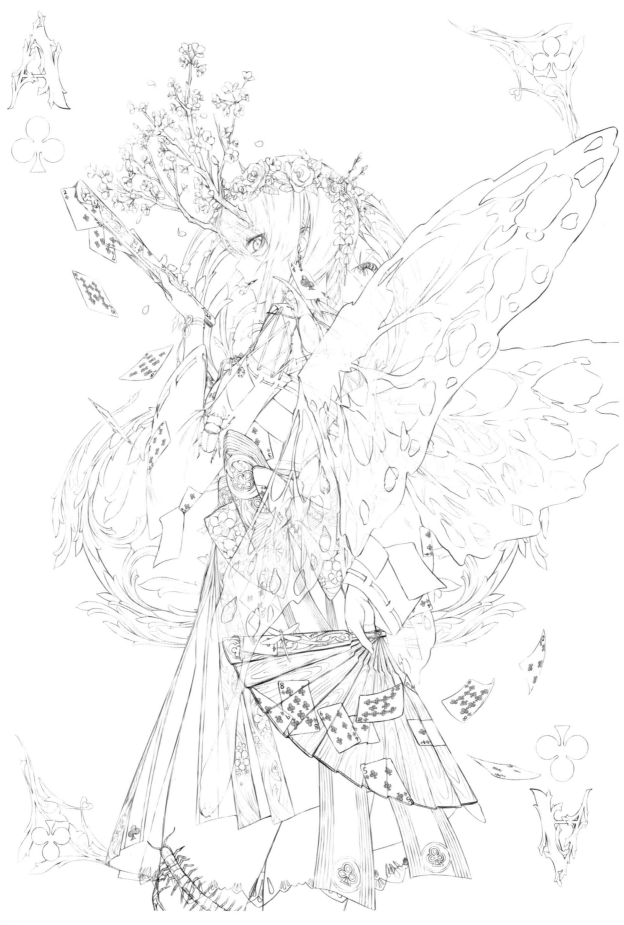

♣ (2018)
WANKE

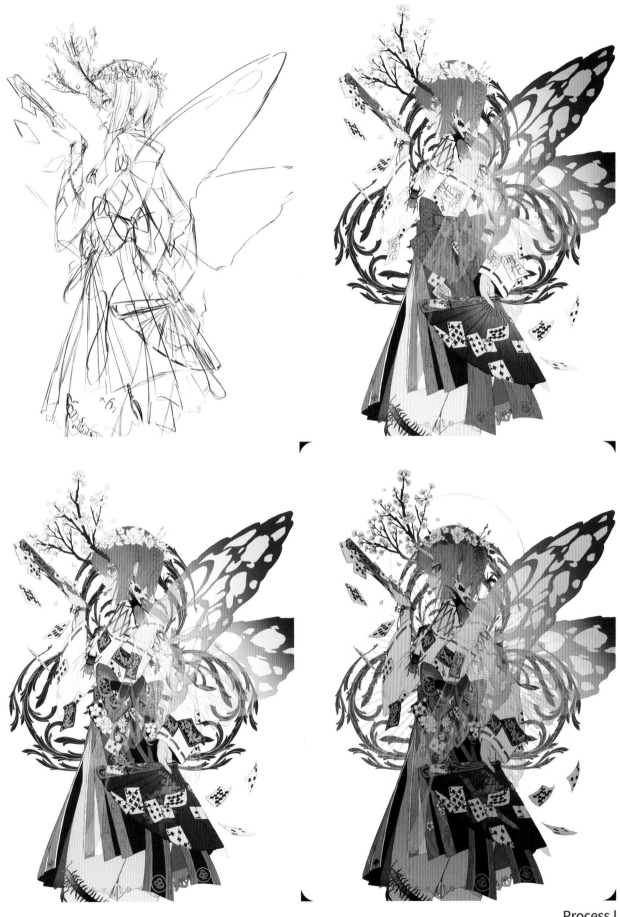

'MAD HATTER'

'MAD HATTER'

JOCER

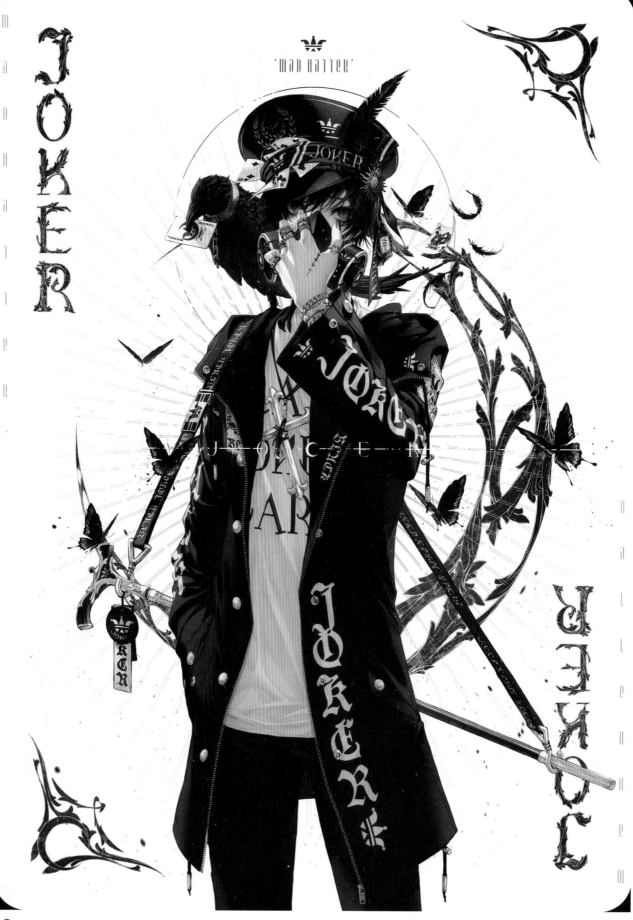

'mad hatter'

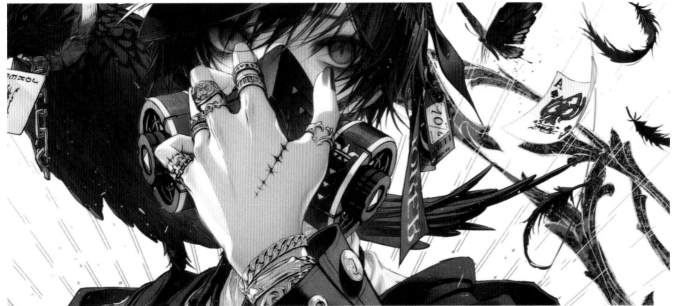

Details |
WANKE

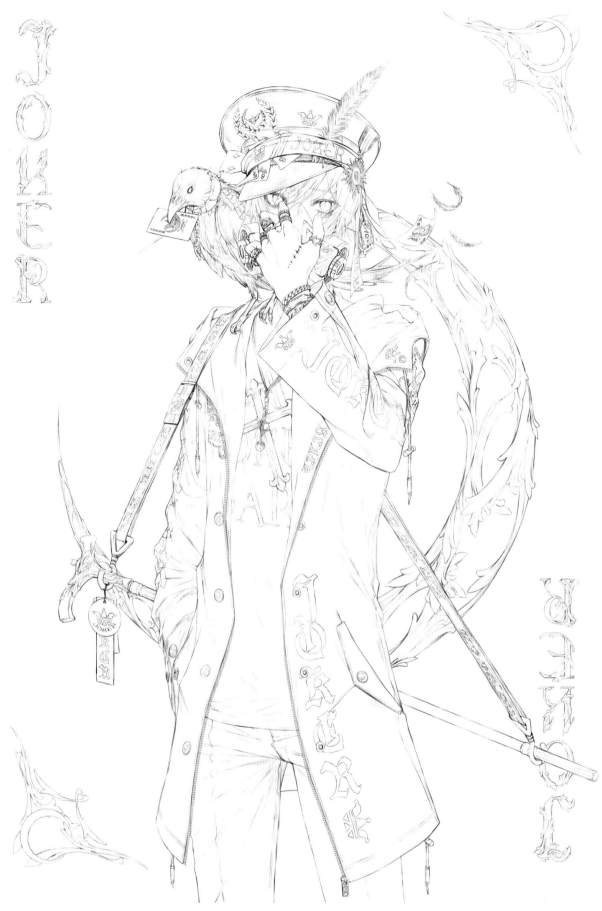

C (2019)
WANKE

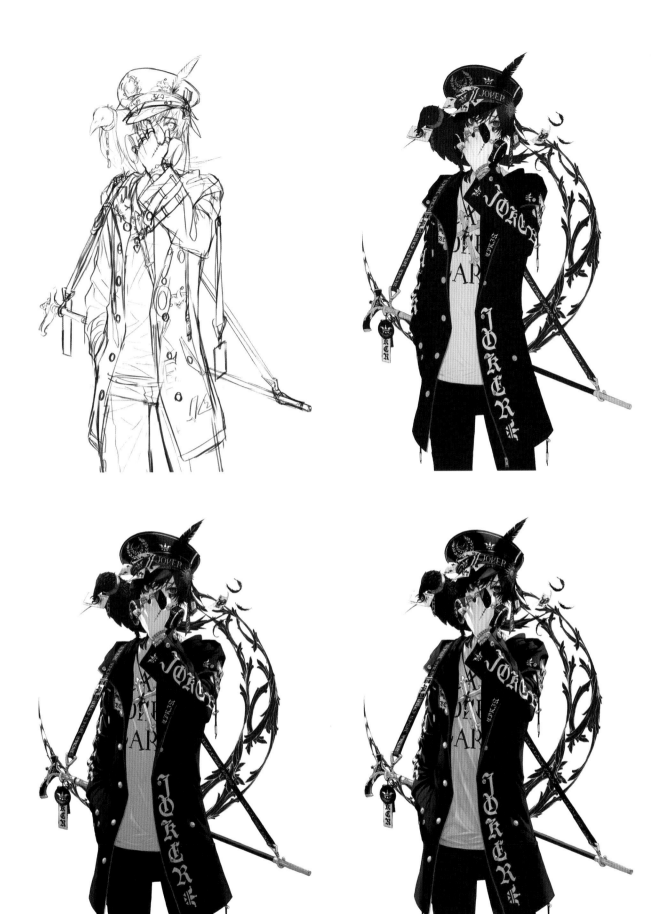

'queen'

(2019)
WANKE

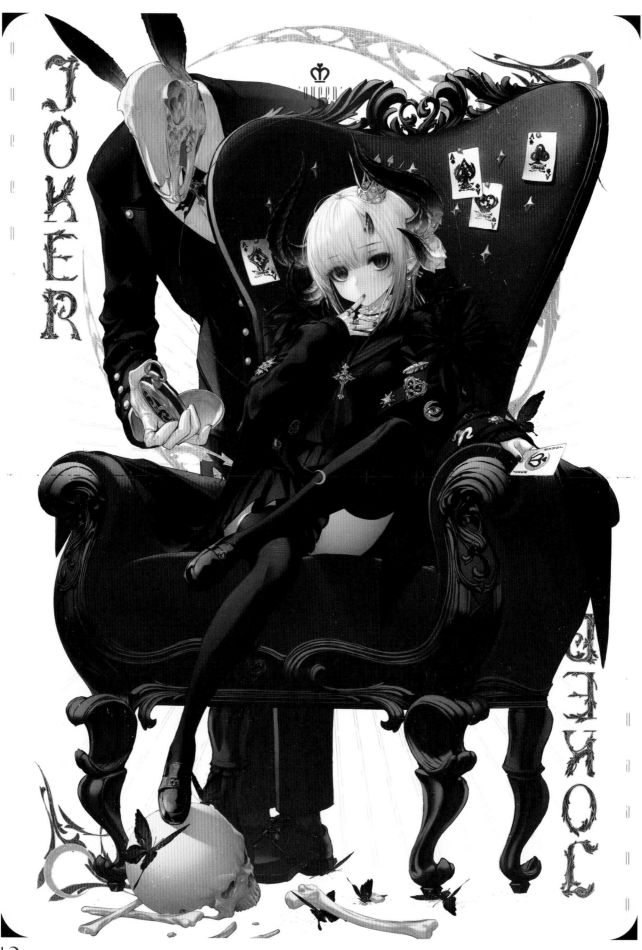

JOKER

QUEEN

(2019)
WANKE

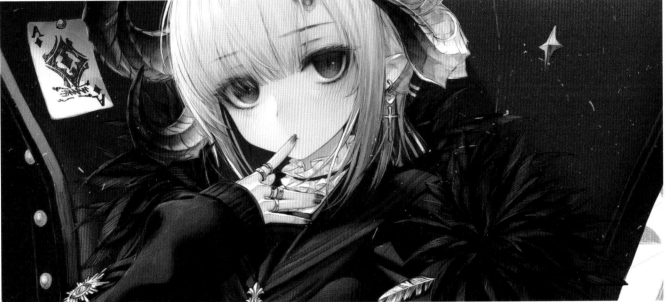

Details |
WANKE

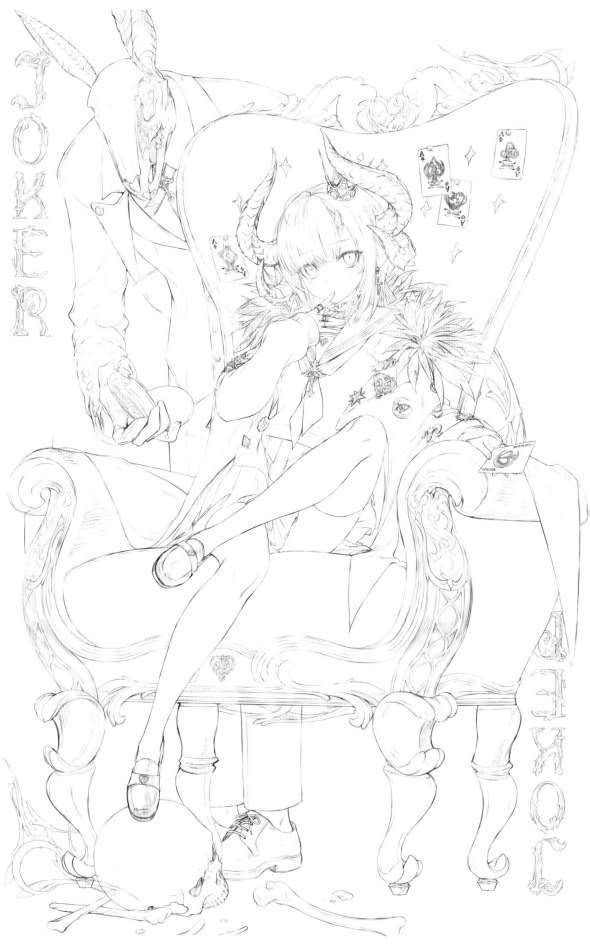

(2019)
WANKE

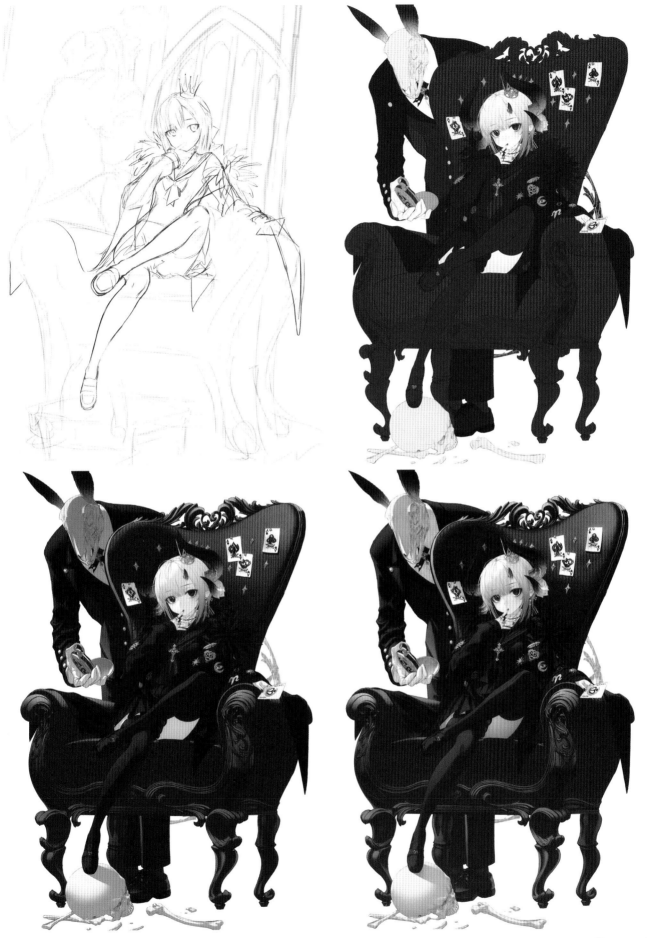

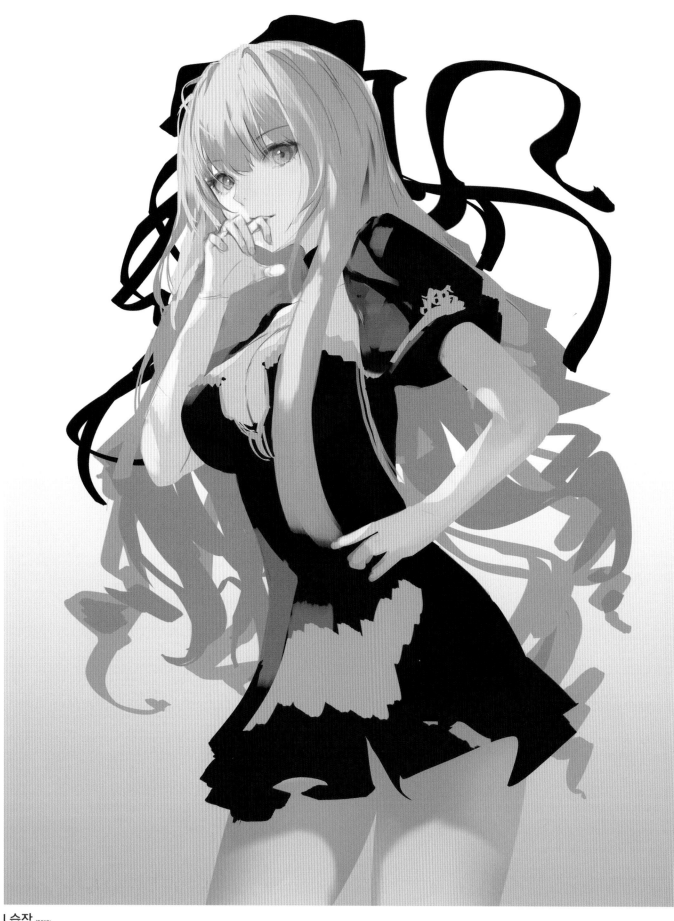

습작 (2018)
JNAME

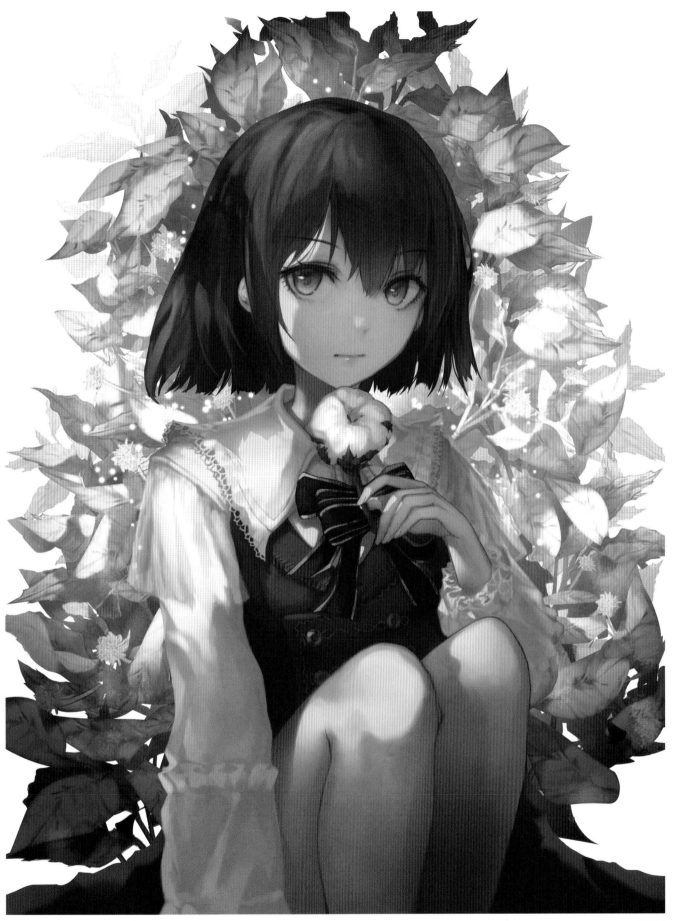

(2017) 습작
JNAME

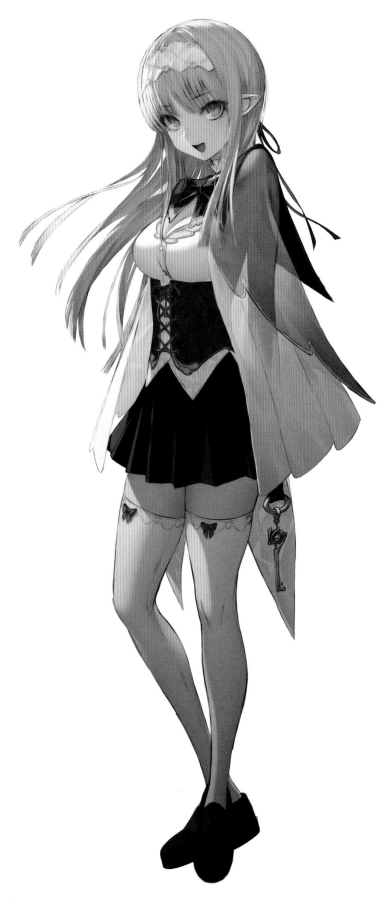

NPC 요정 (2019)
WANKE

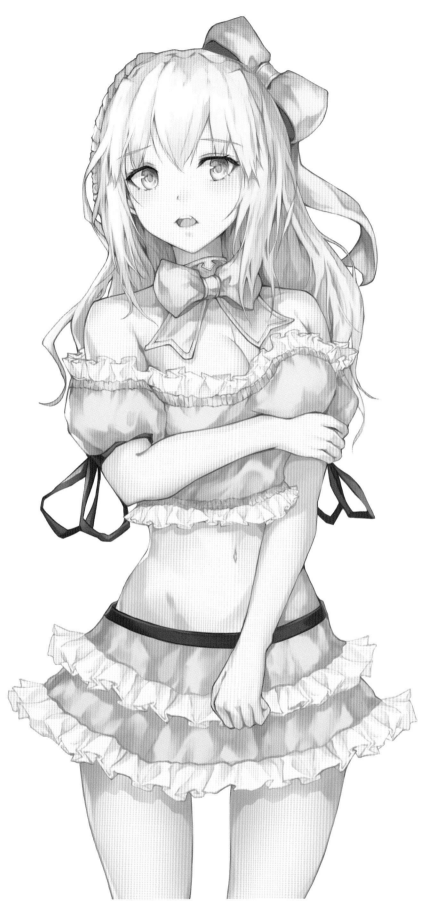

(2017) 리아루
JNAME

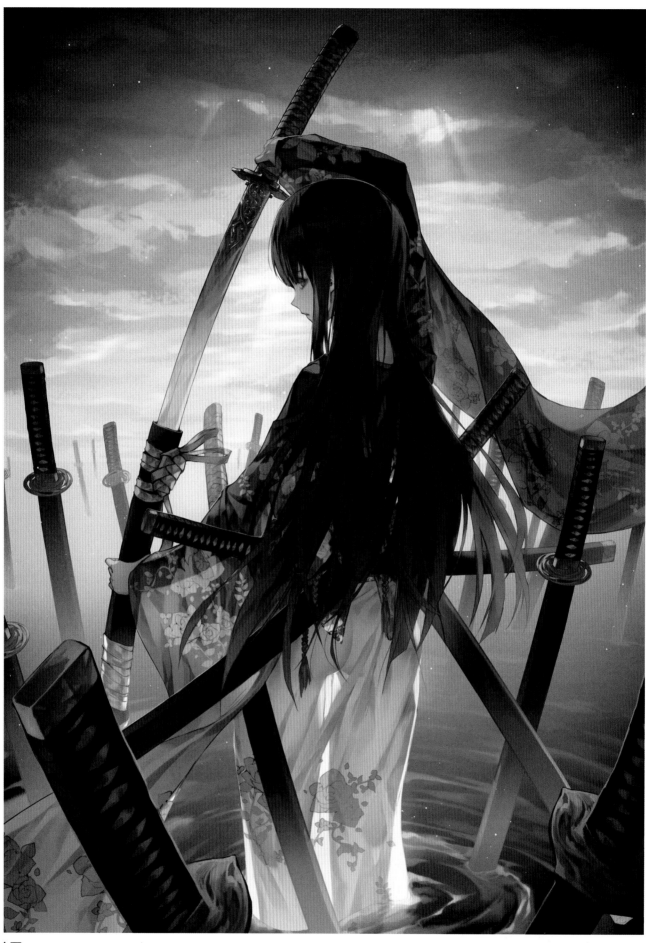

刃 (2017)
WANKE

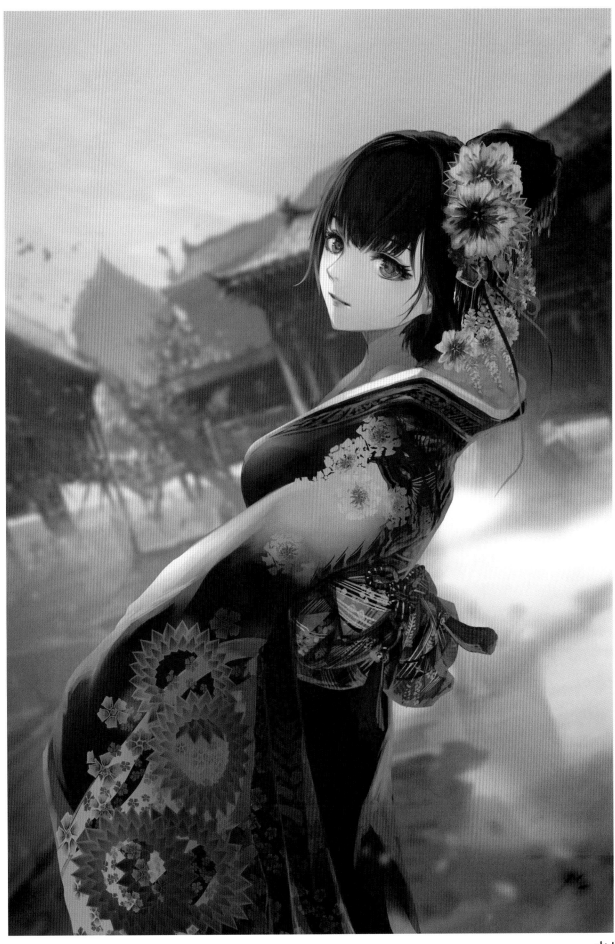

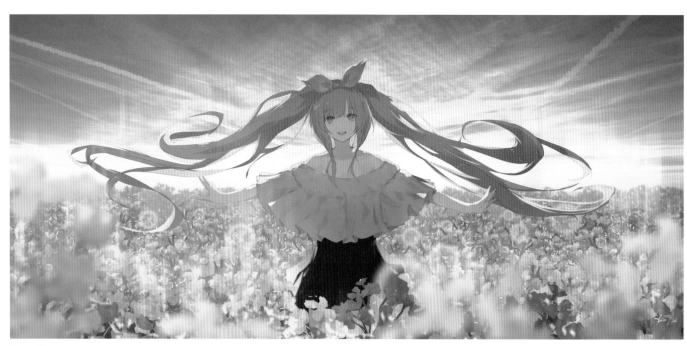

Ending (2018)
JNAME

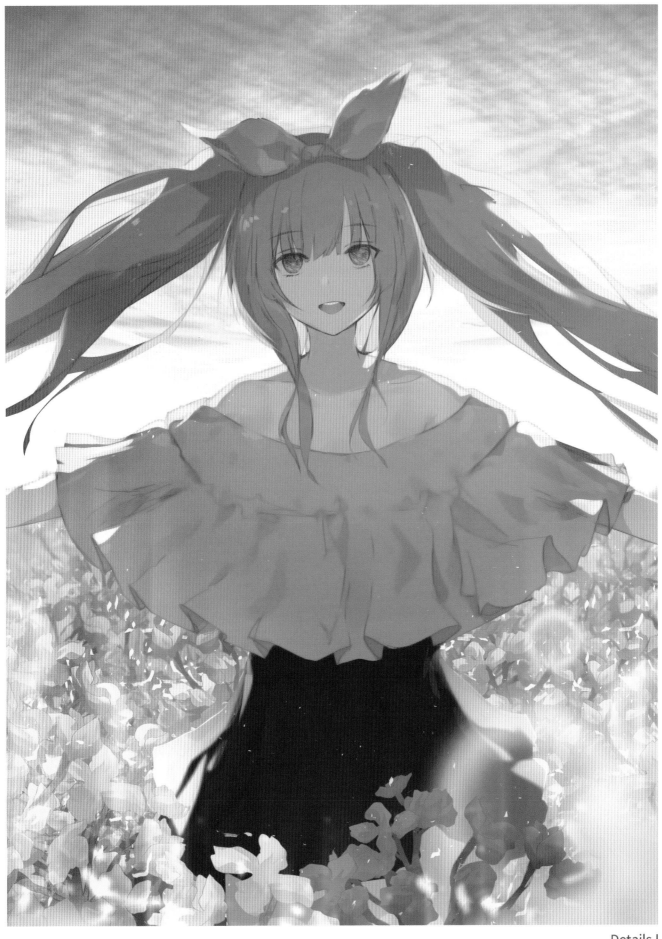

Details |
JNAME

A8 (2018)
JNAME

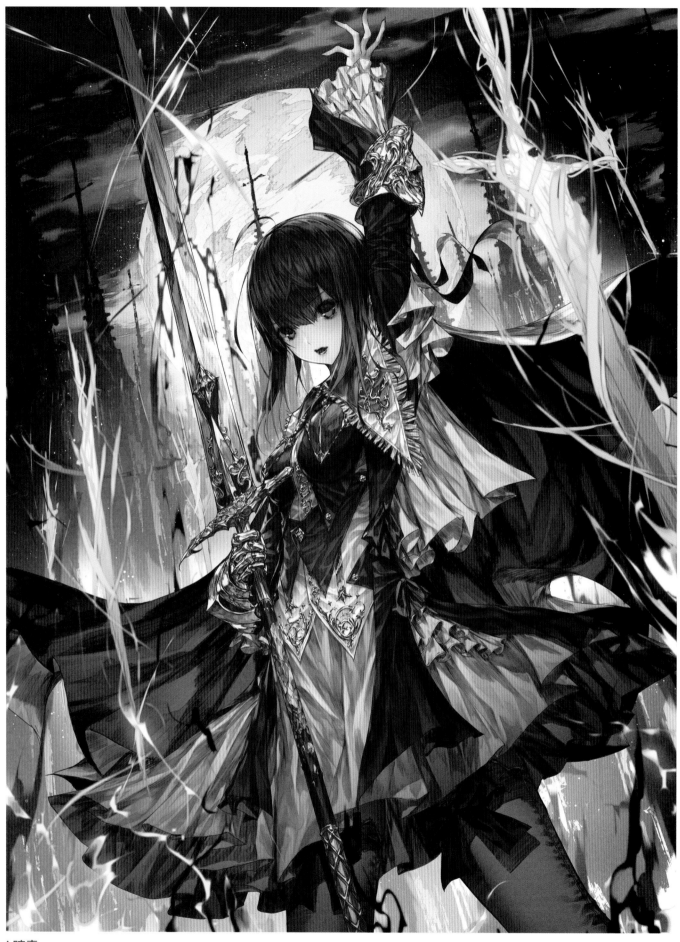

暗青 (2016)
WANKE

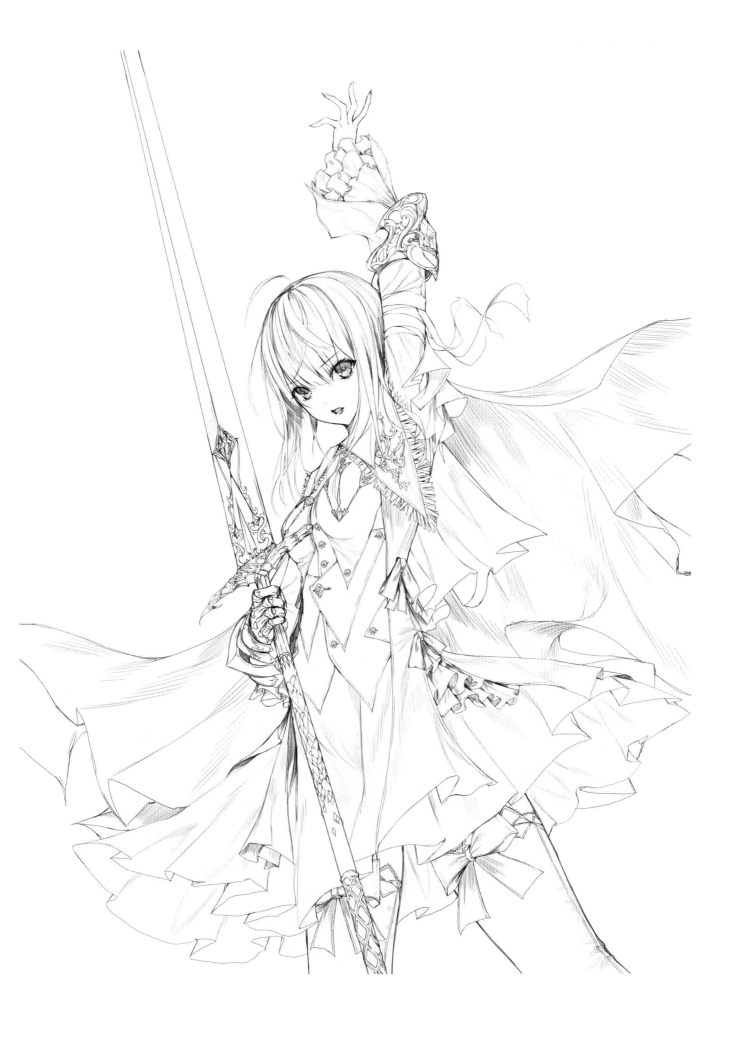

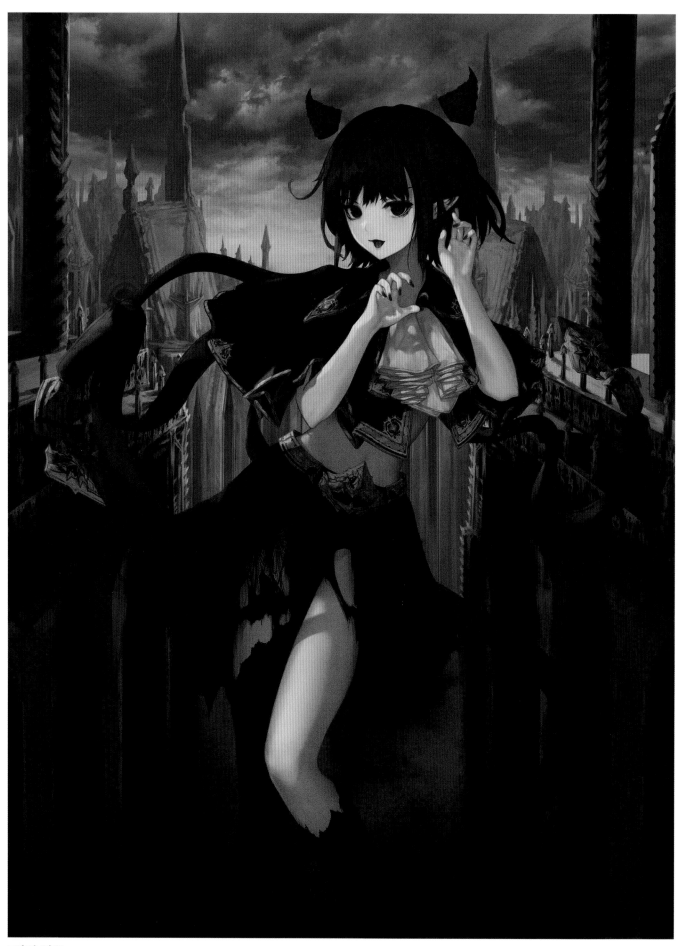

악마 리르 (2019)
JNAME

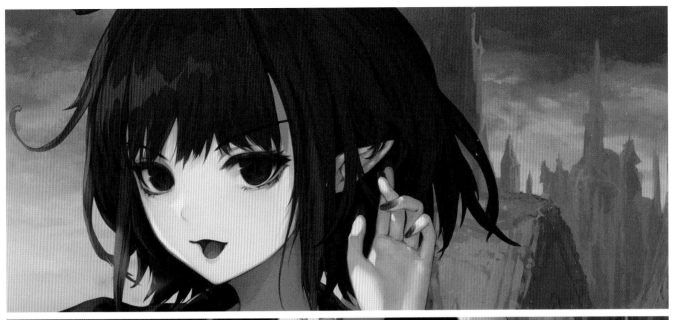

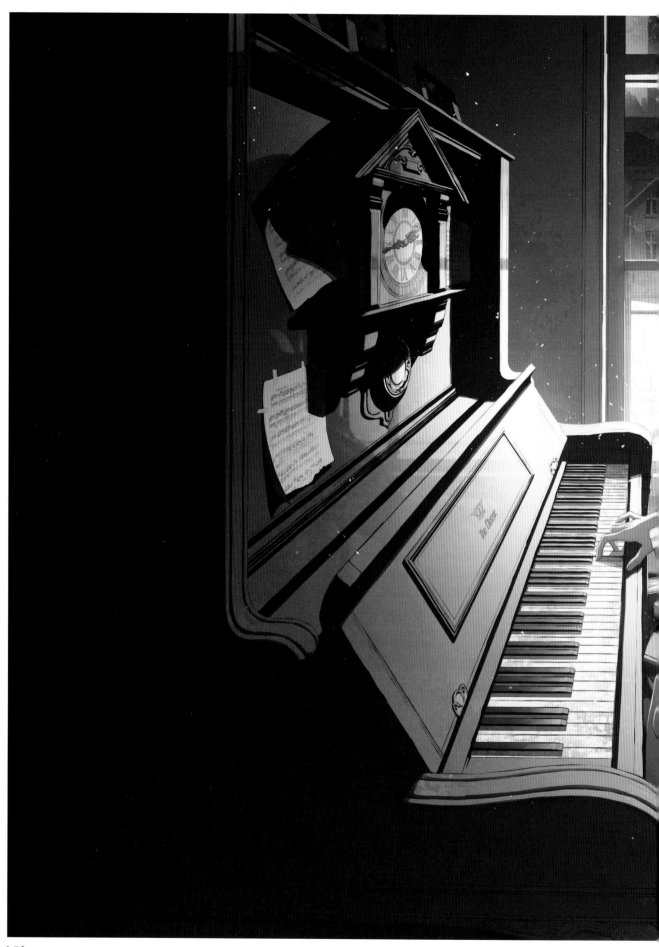

Piano (2019)
WANKE

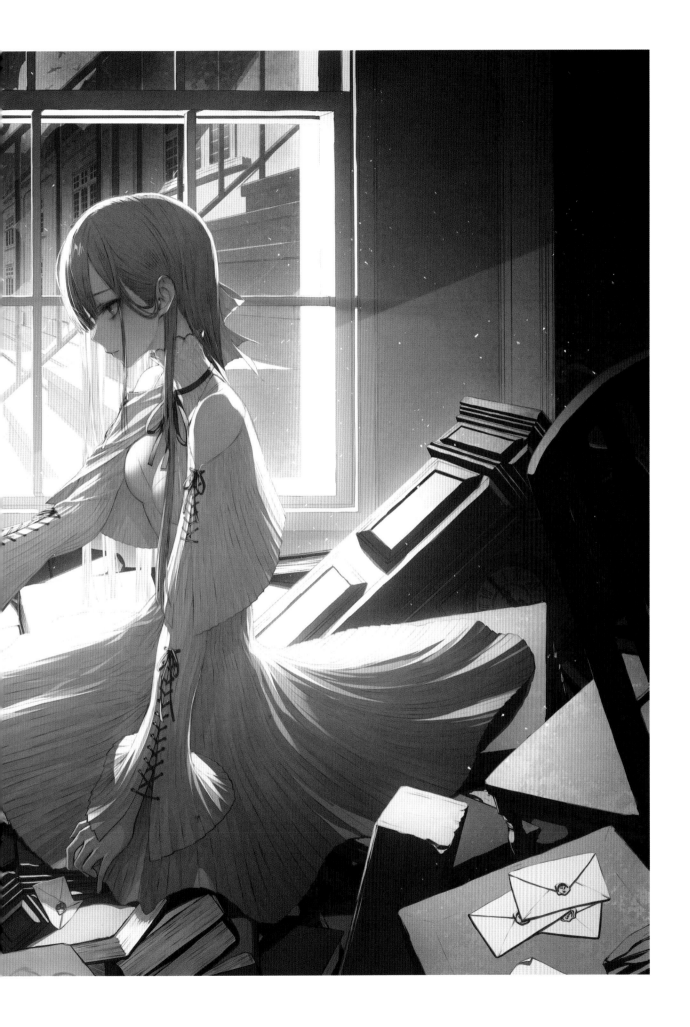

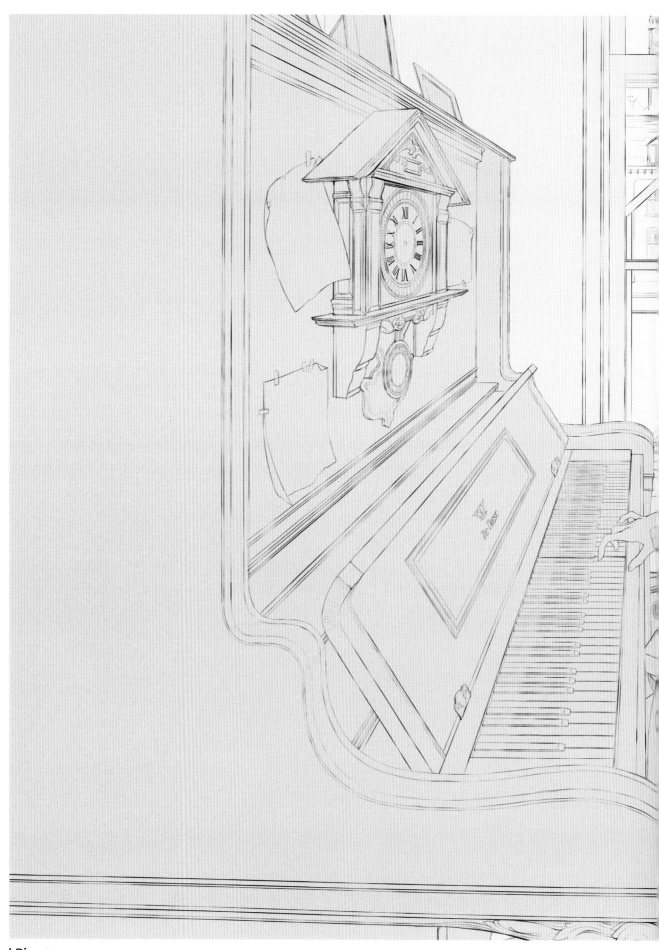

Piano (2019)
WANKE

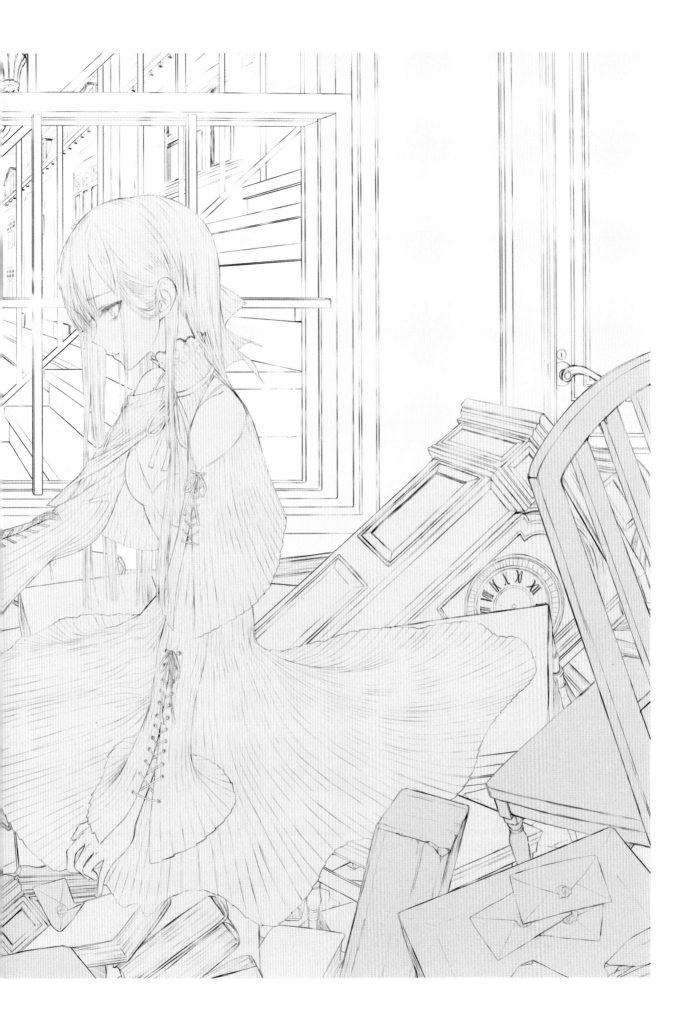

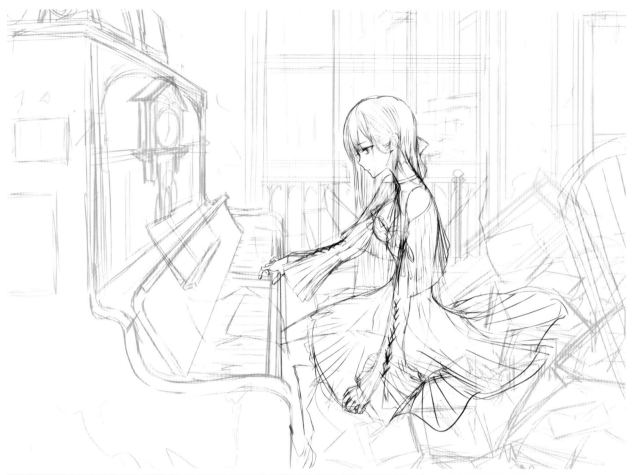

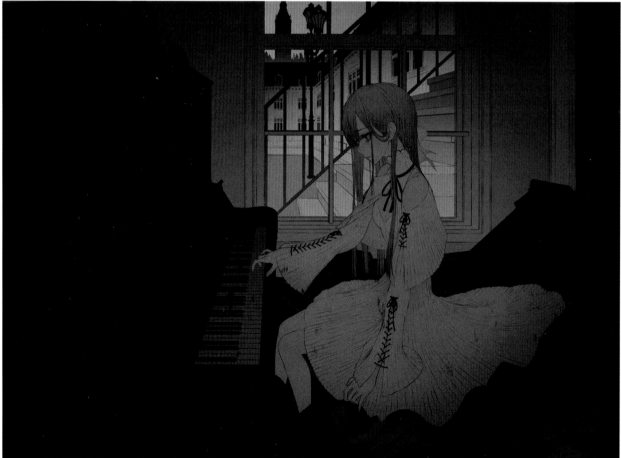

| Details
 WANKE

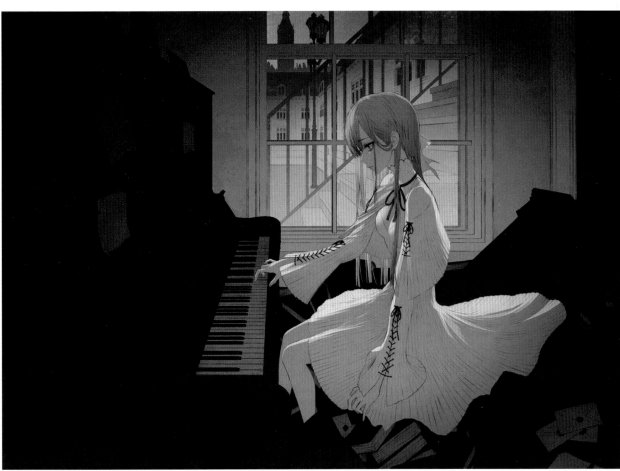

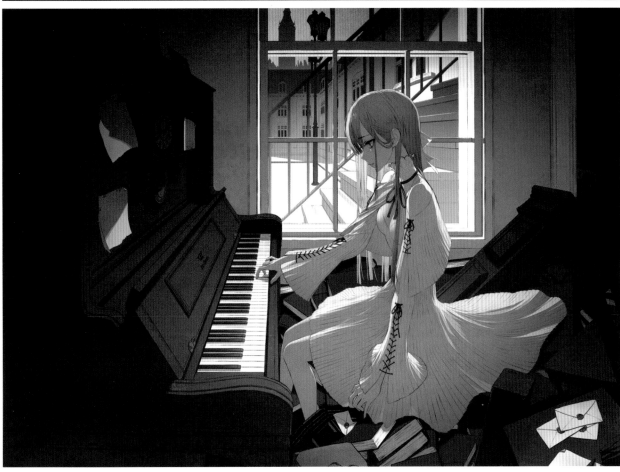

Warship (2018)
JNAME

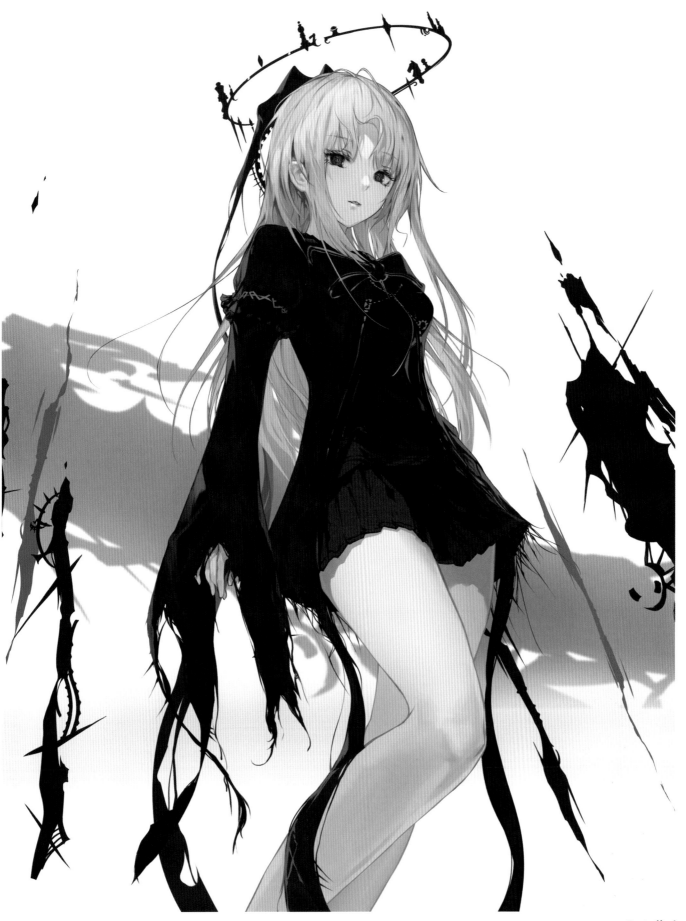

Details |
JNAME

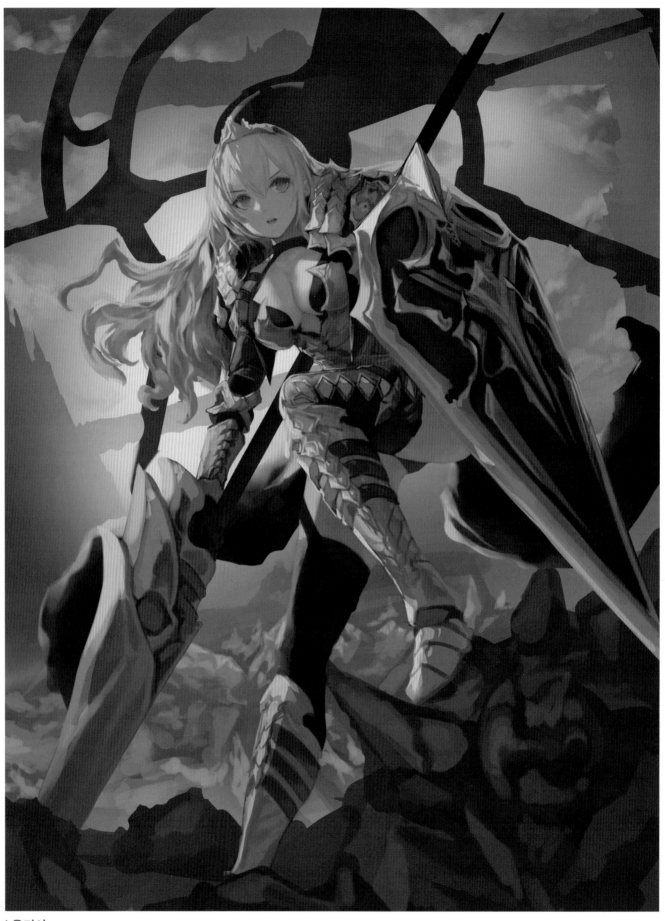

| 용기사 (2017)
| JNAME

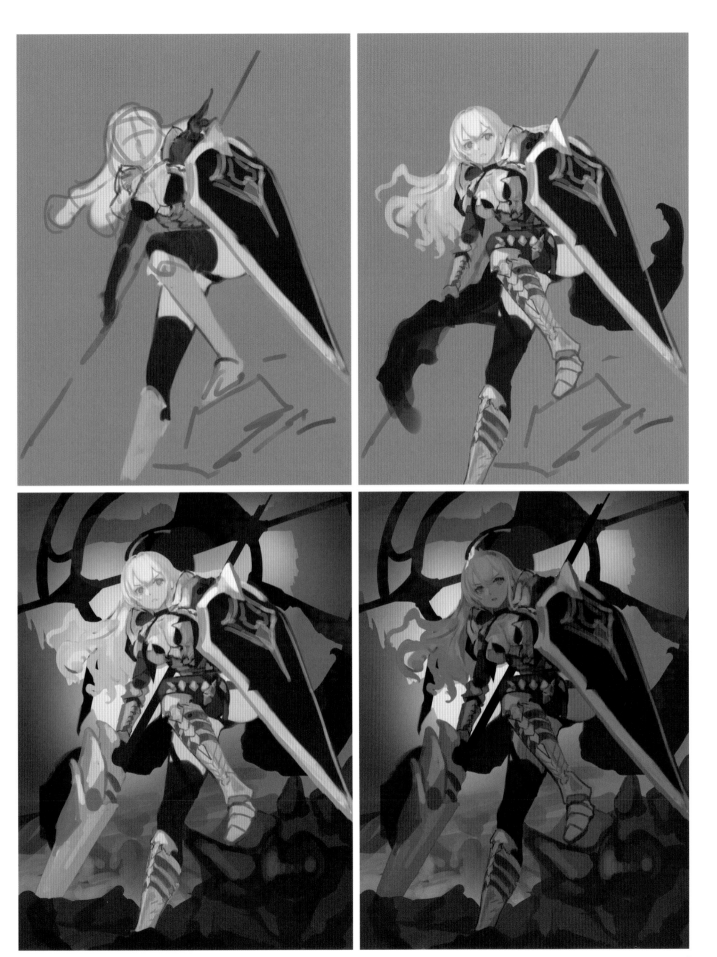

Process
JNAME

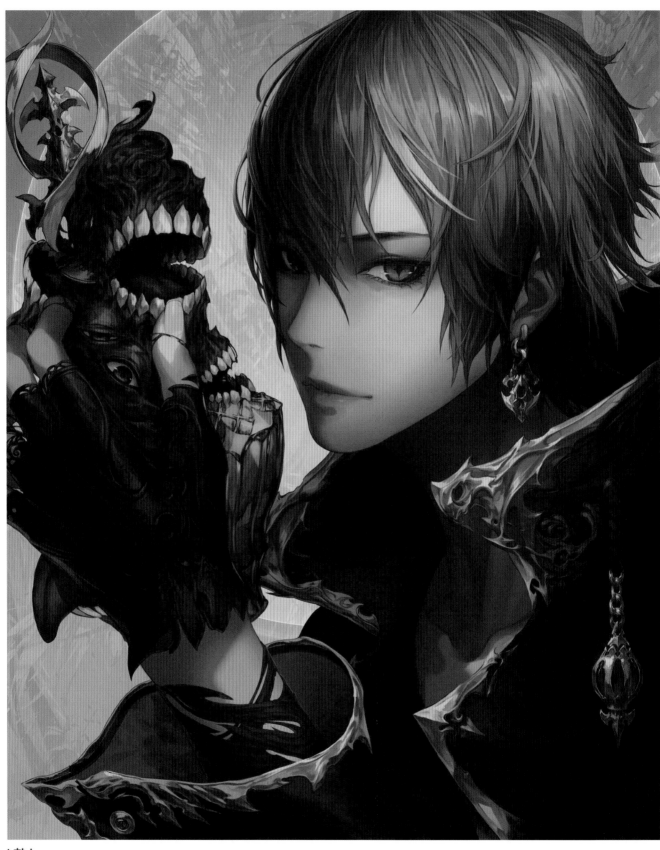

향수 (2015)
WANKE

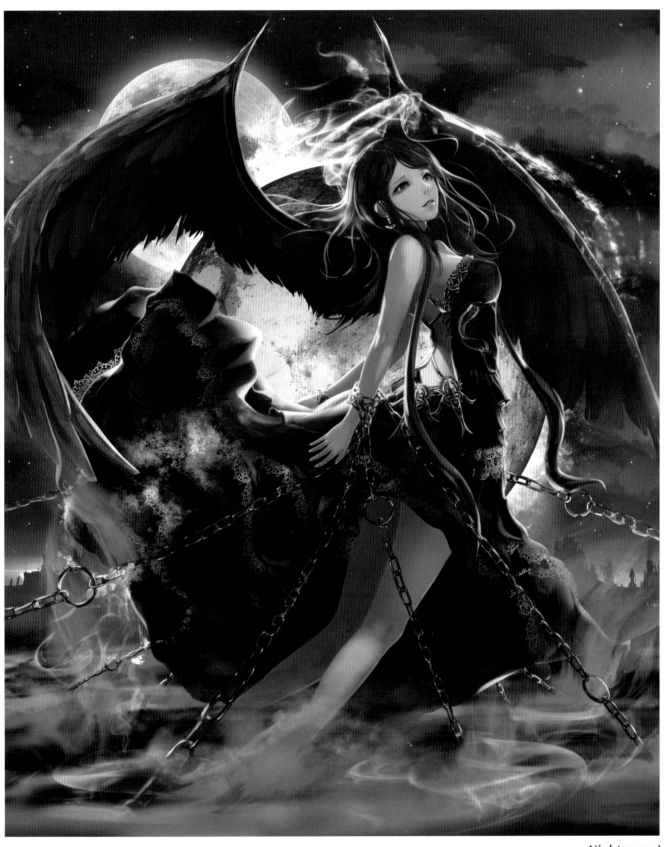

(2014) Nightmare
JNAME

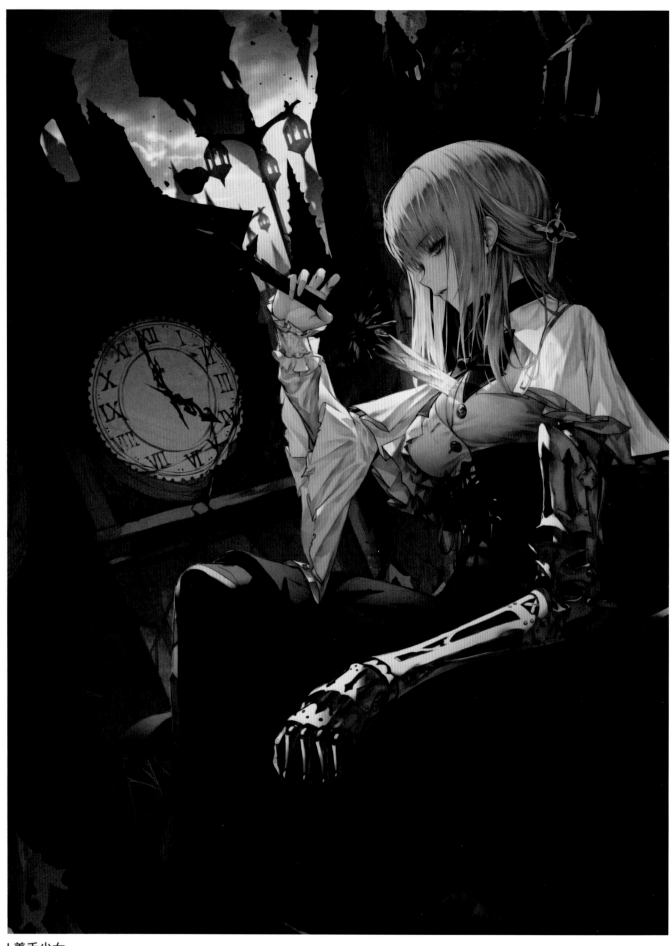

義手少女 (2017)
WANKE

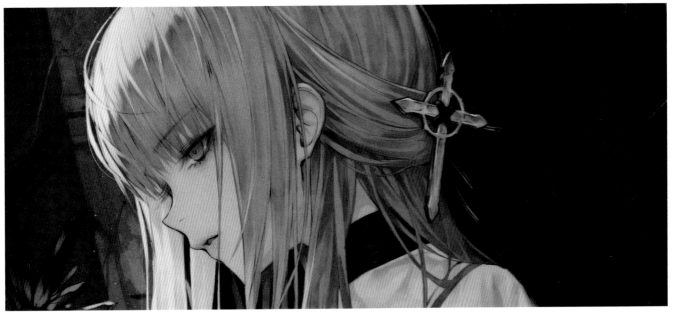

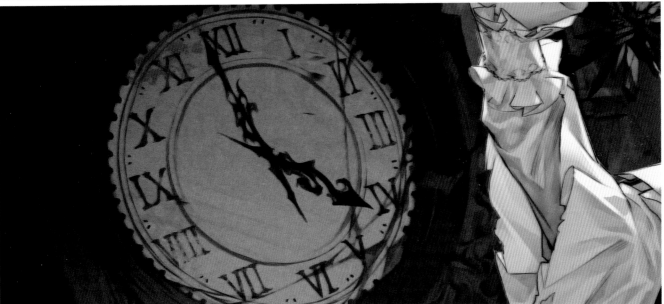

Details |
WANKE

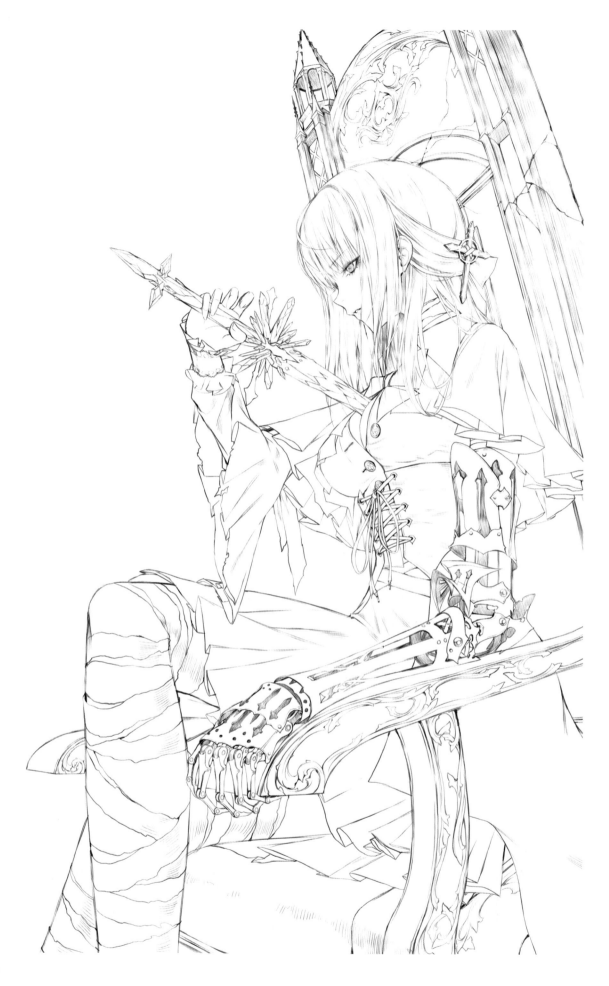

義手少女 (2017)
WANKE

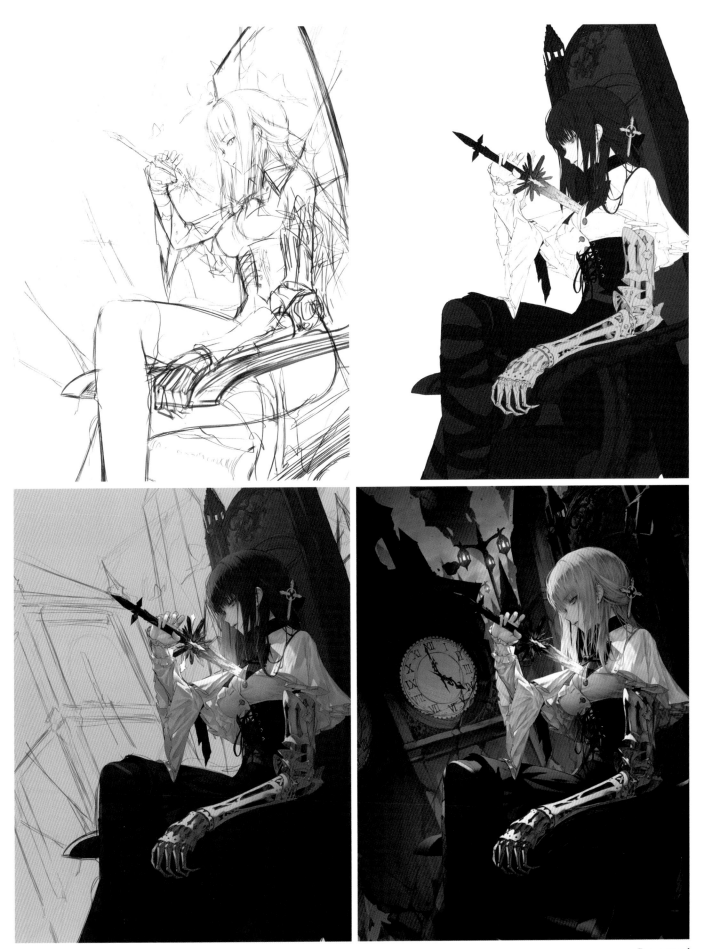

Process
WANKE

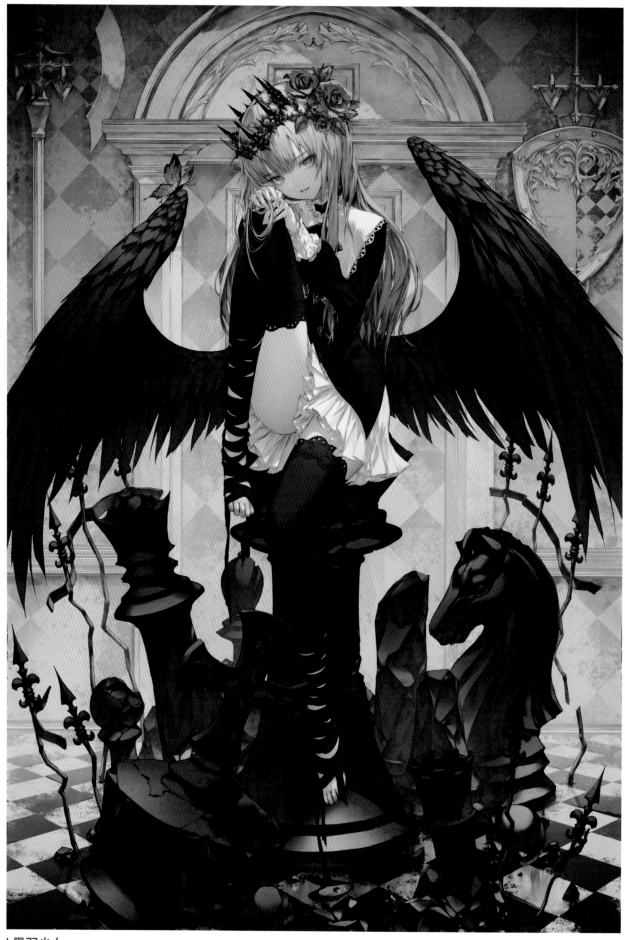

黑羽少女 (2017)
WANKE

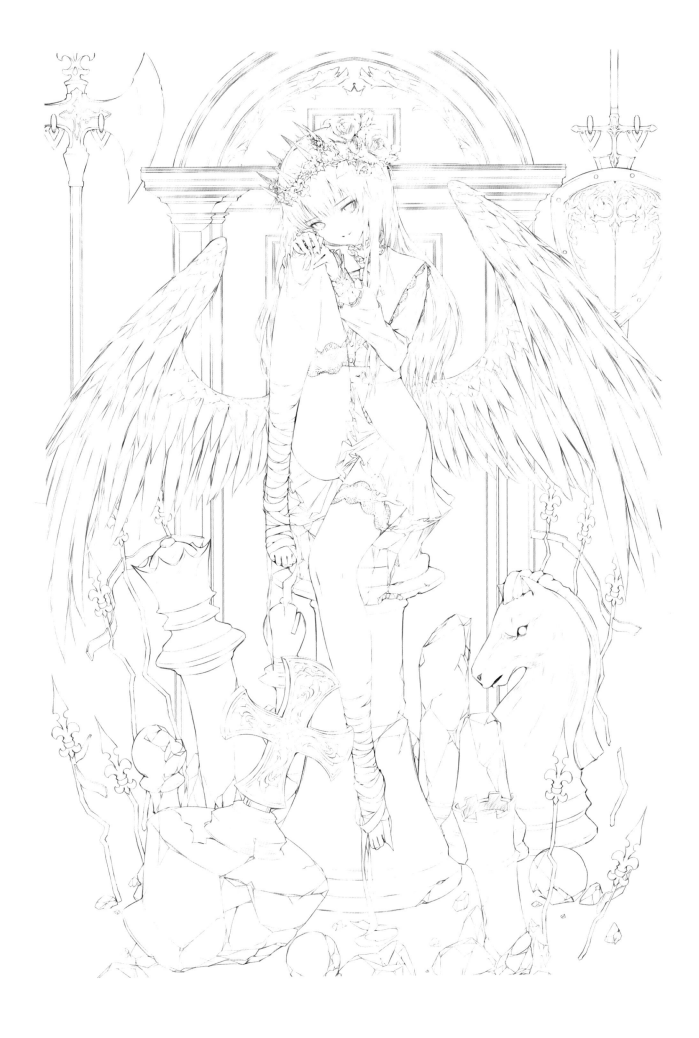

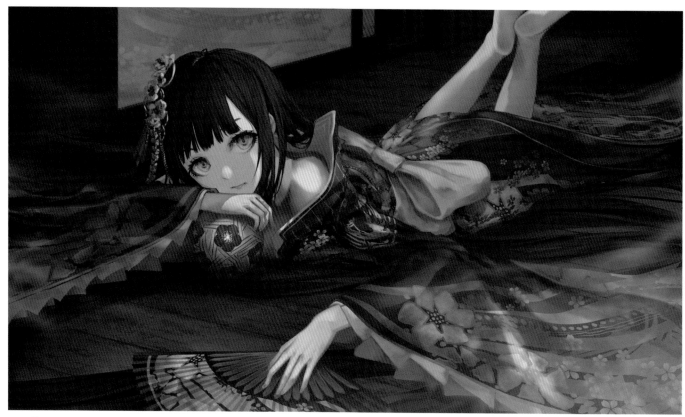

무제 (2017)
JNAME

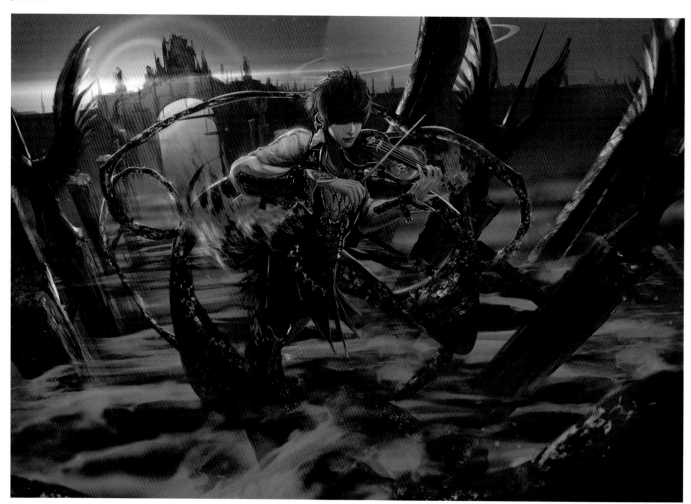

바이올린 (2013)
JNAME

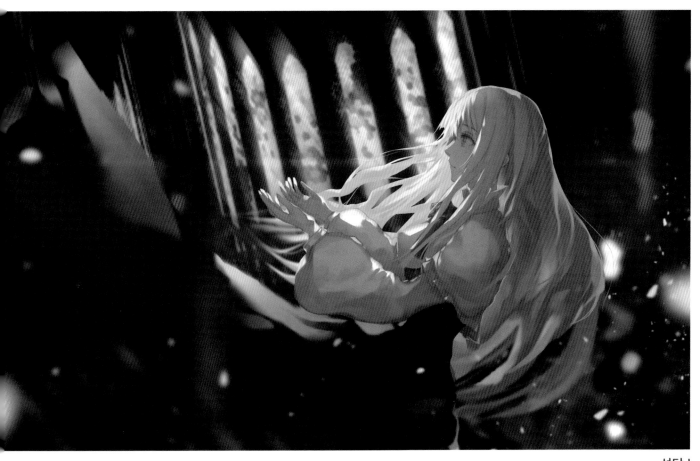

(2017) 성당 |
JNAME |

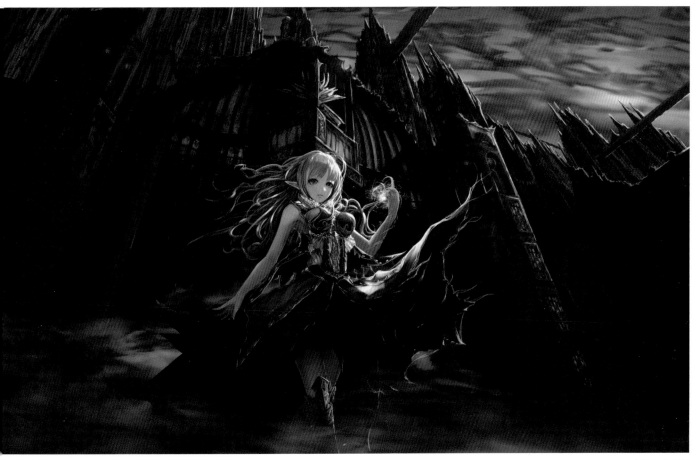

(2013) 천공의 성 |
JNAME |

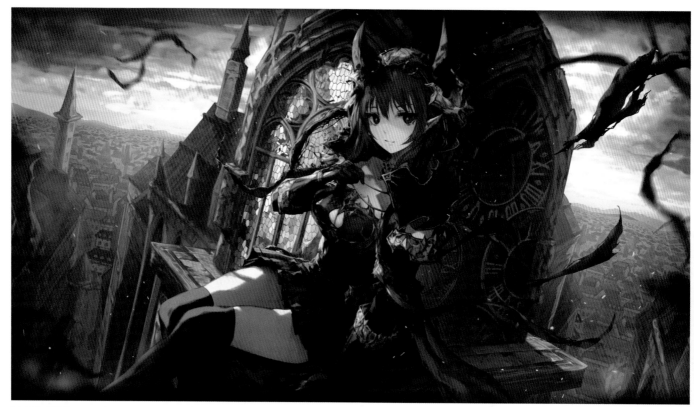

악마 리벨 (2017)
JNAME

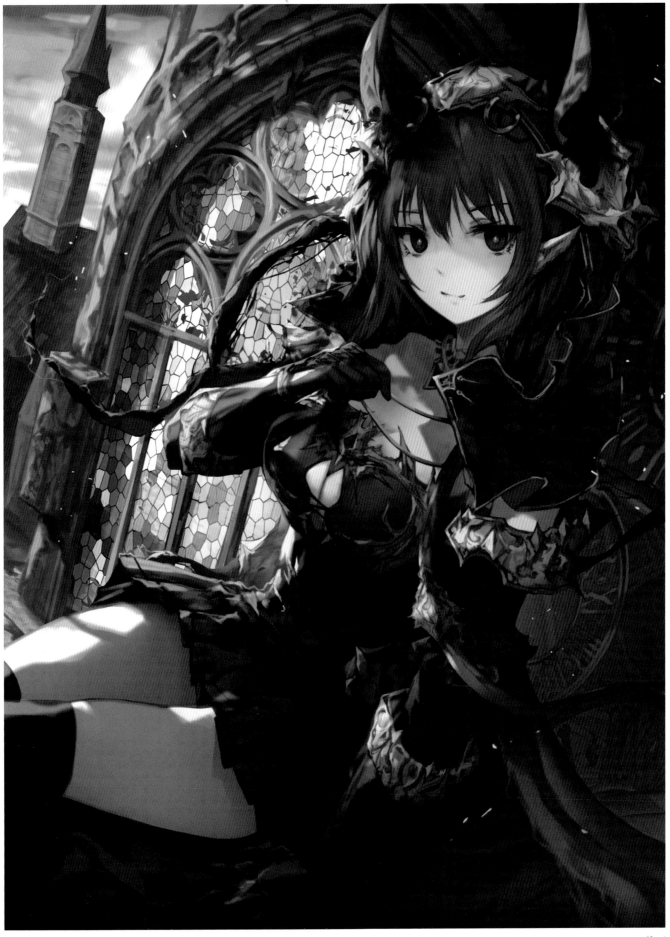

Details |
JNAME

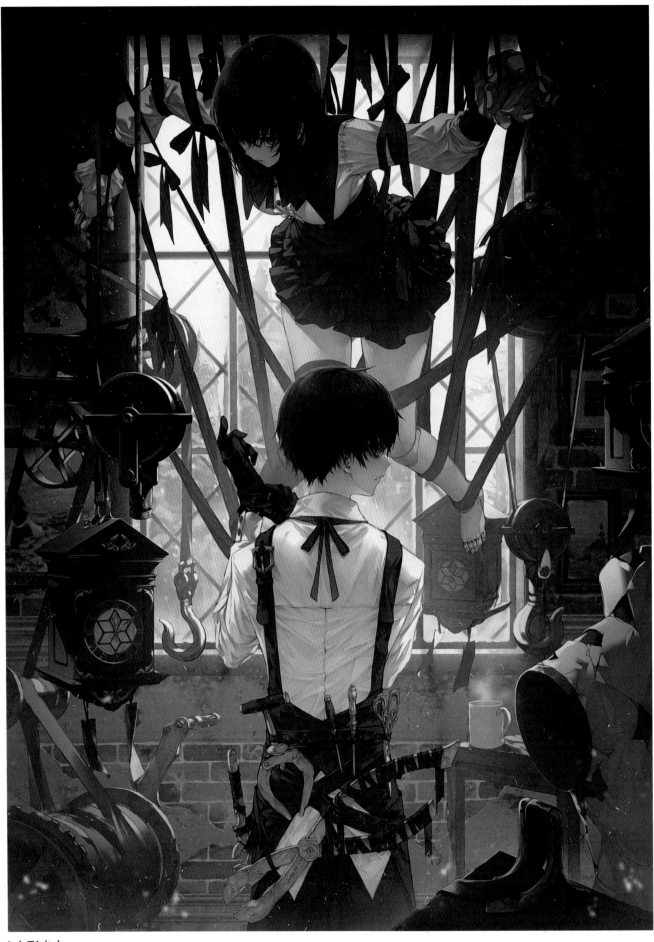

人形少女 (2018)
WANKE

162

Details
WANKE

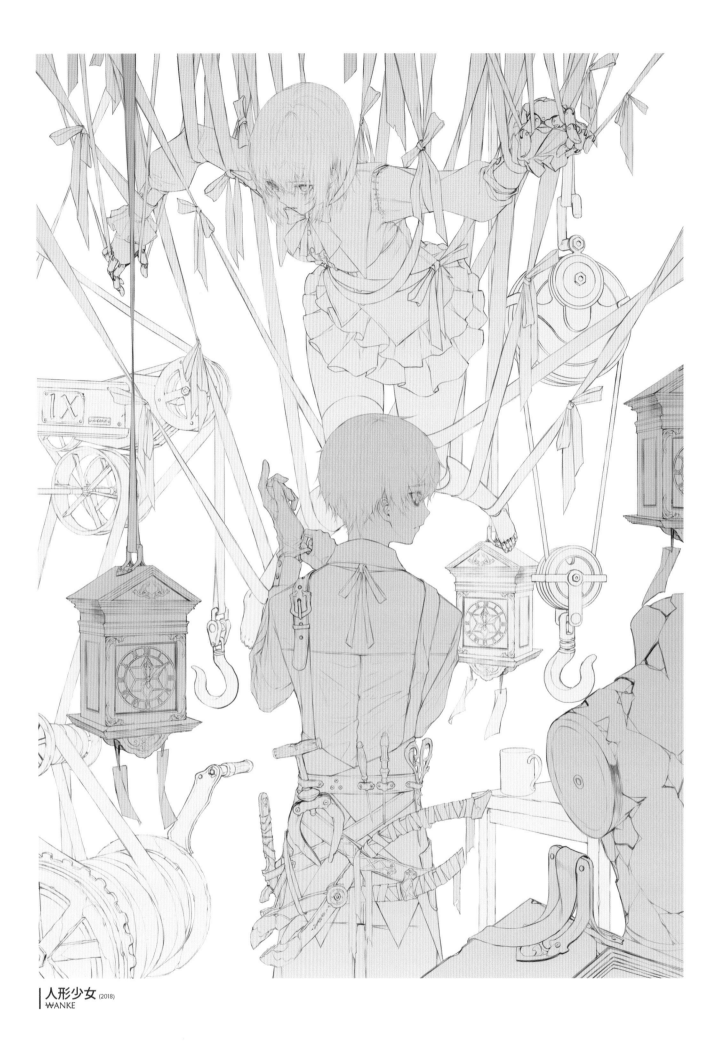

人形少女 (2018)
WANKE

164

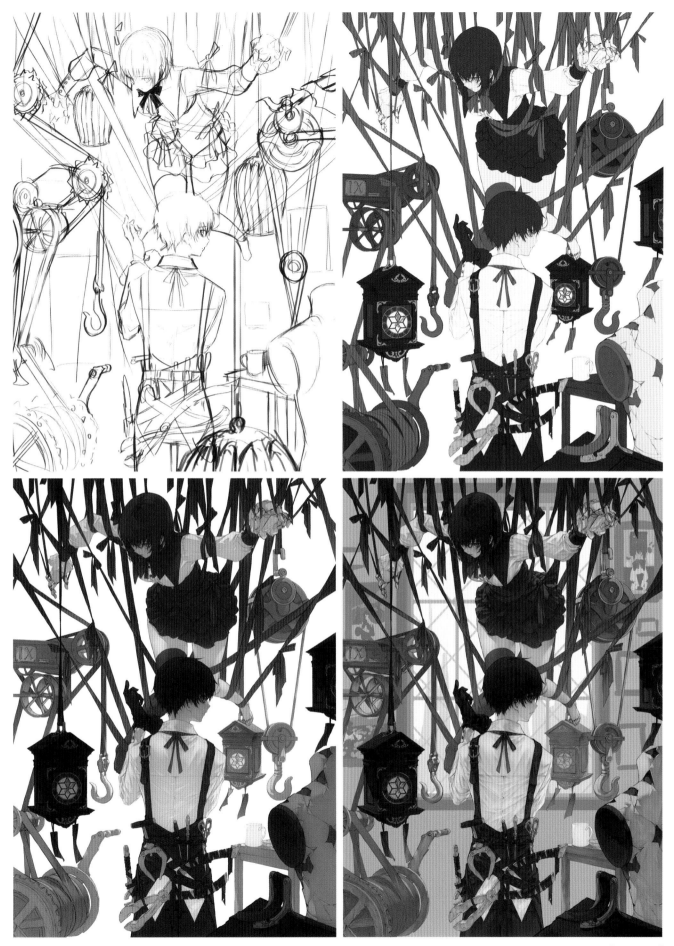

Process
WANKE

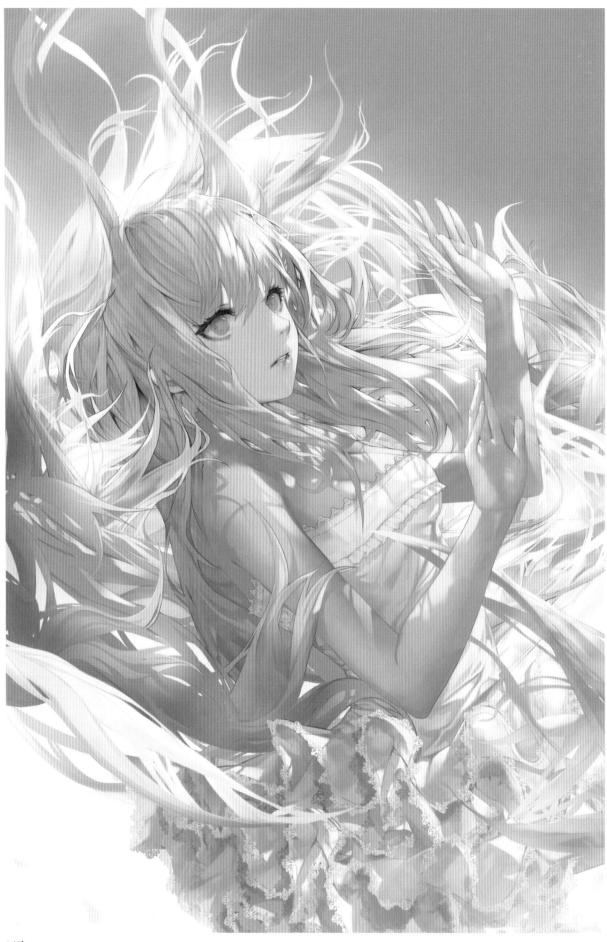

빛 (2018)
JNAME

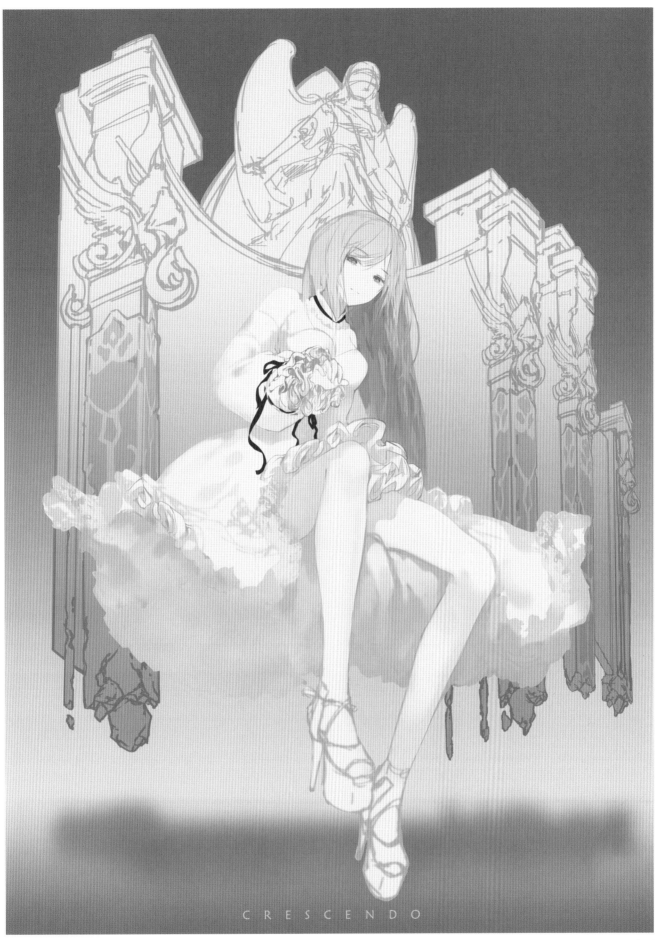

CRESCENDO

(2019) Crescendo
JNAME

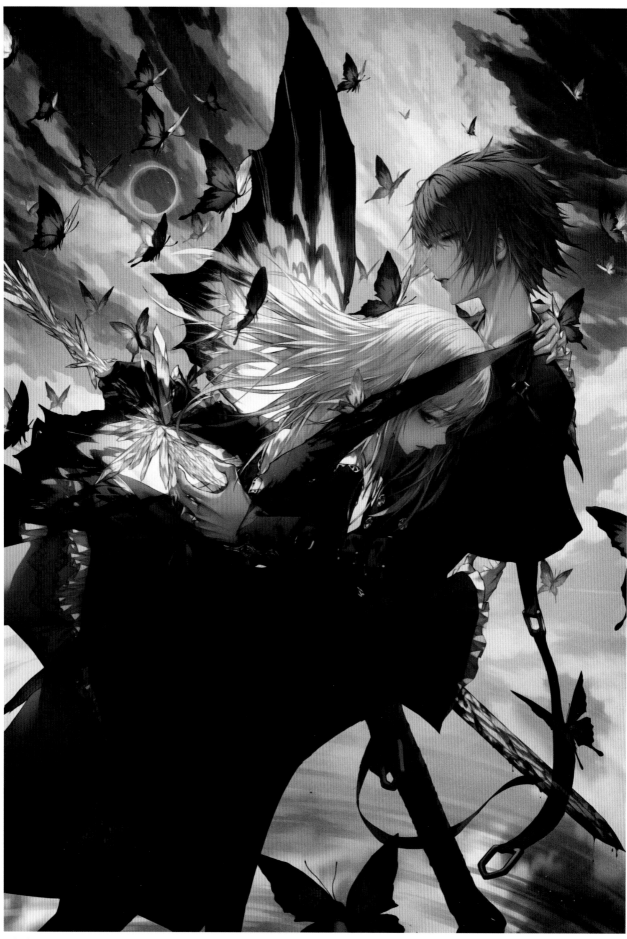

白夜 (2018)
WANKE

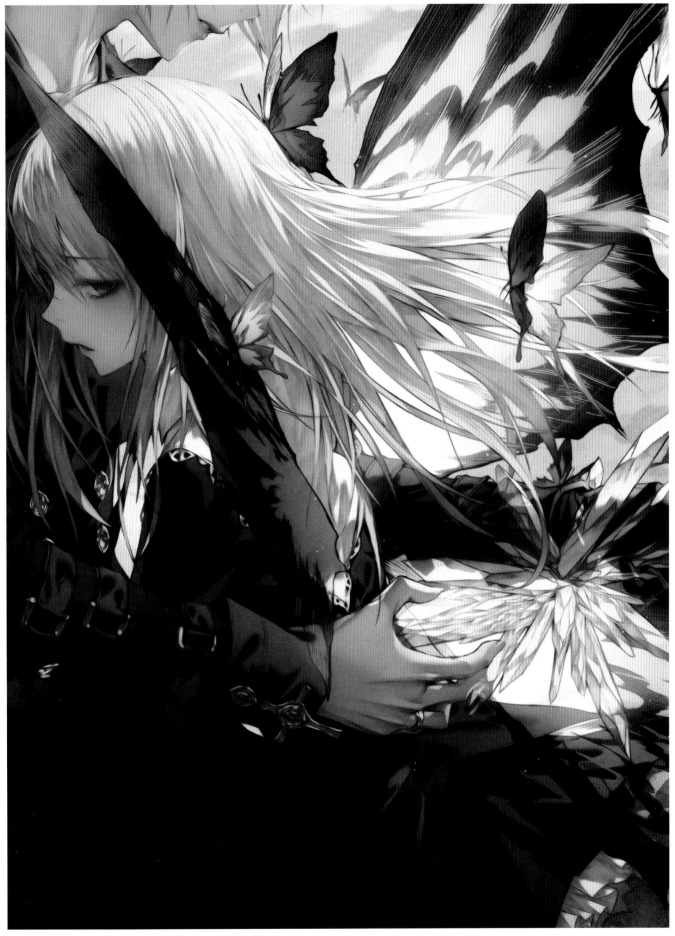

Details |
WANKE

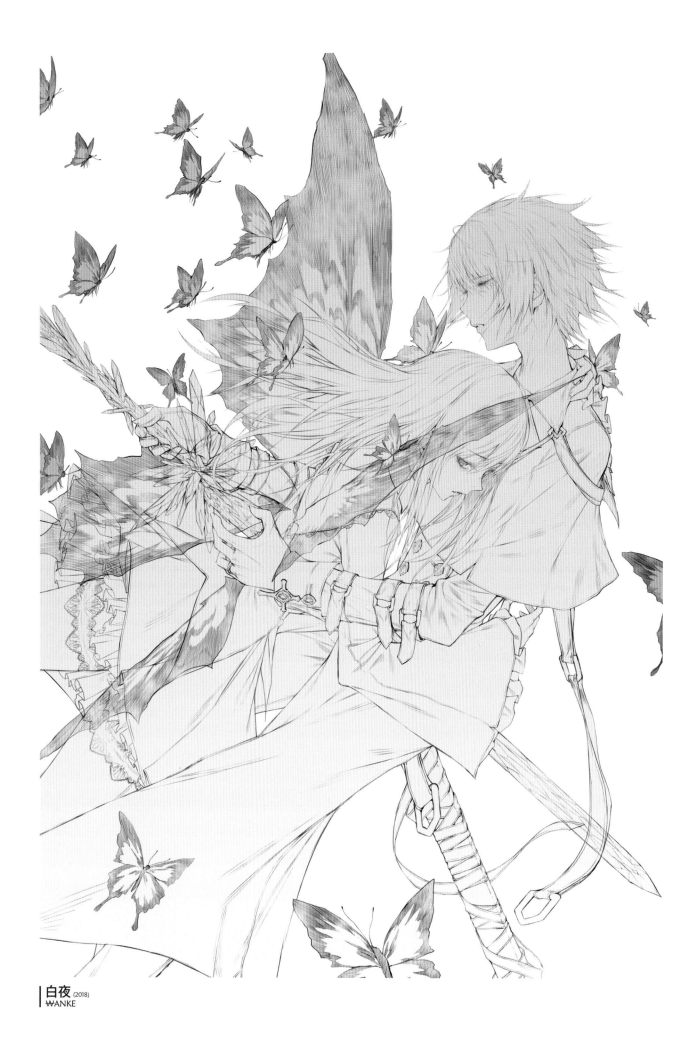

白夜 (2018)
WANKE

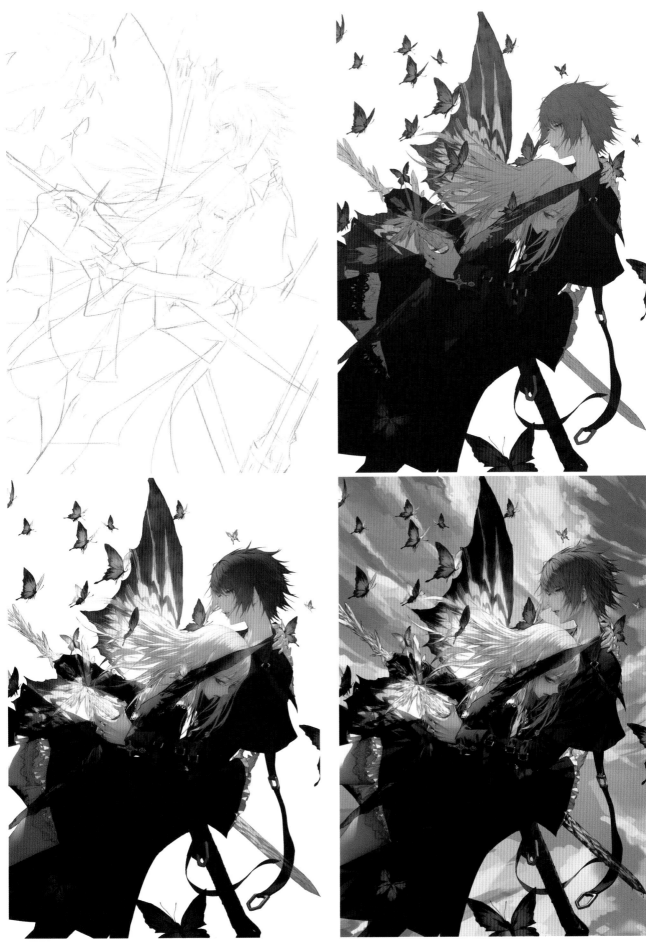

Process
WANKE

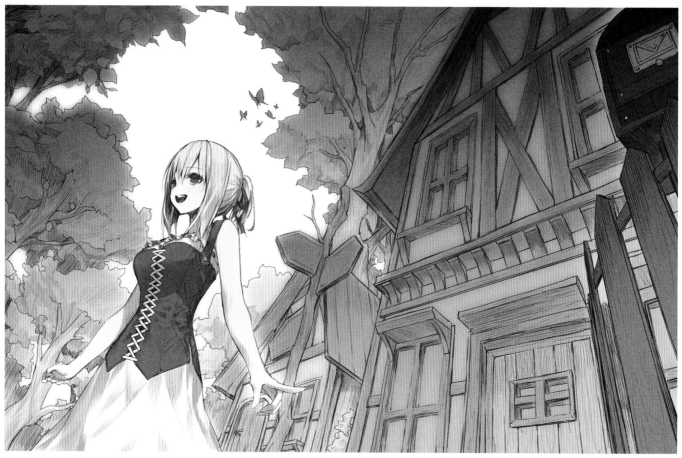

| Sketch (2016)
WANKE

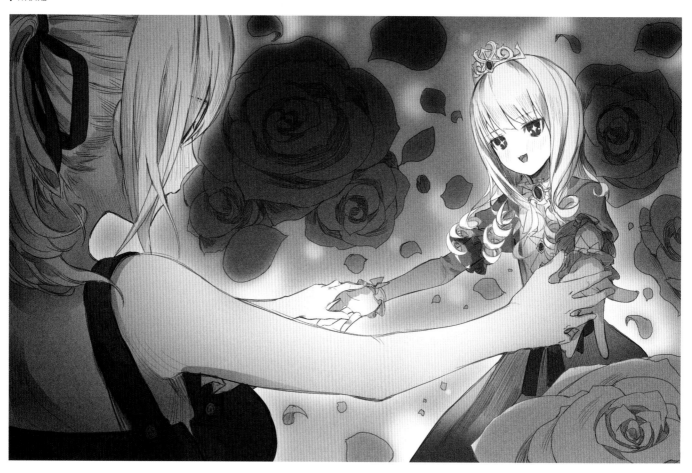

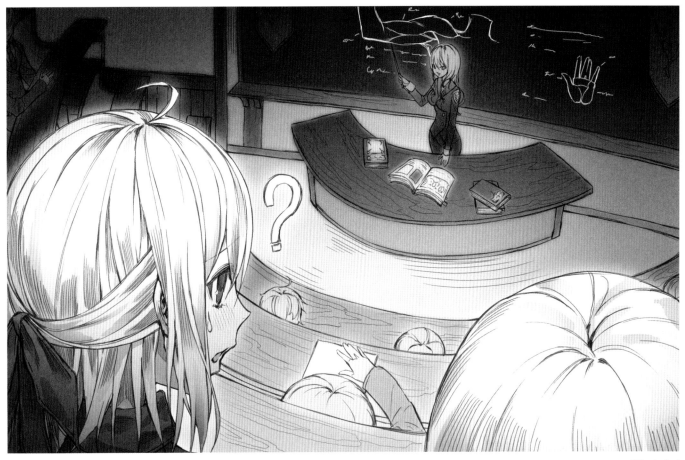

(2016) Sketch
WANKE

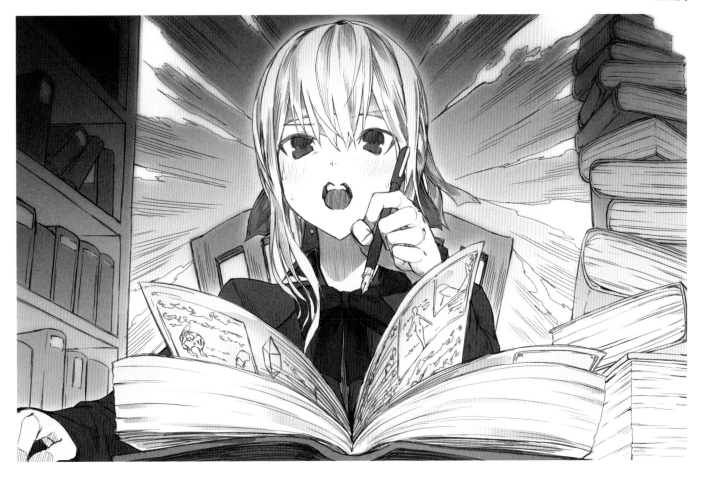

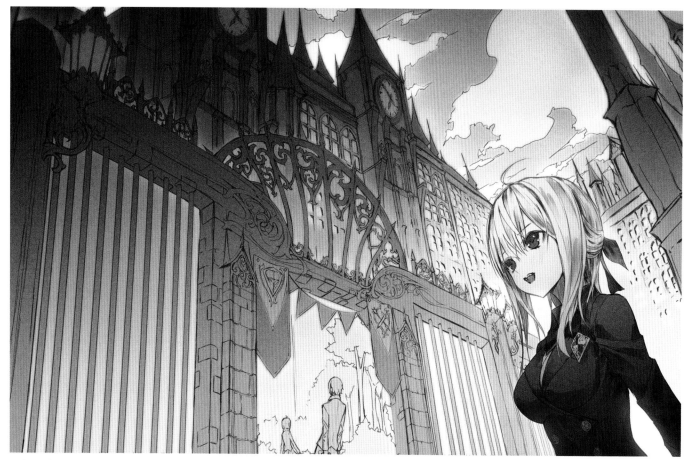

| Sketch (2016)
| ~~W~~ANKE

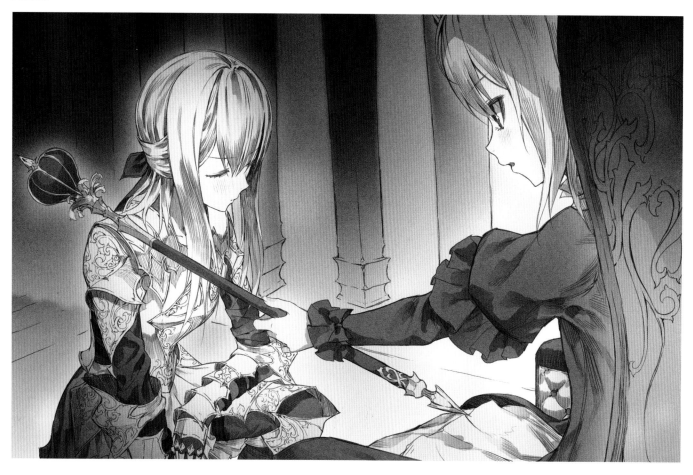

네오아카데미 (2016~)
일러스트레이터 평생직업교육원

우리와 같은 일러스트 그리는 법을 배울 수 있는 학원입니다.

온라인·오프라인 수업

일러스트레이터 출신 매니저에게 자유로운 질문
카카오톡 플러스친구 : 네오아카데미

공식 카페 : cafe.naver.com/neoaca

OLD ART WORK COLLECTION

OLD ART WORK (~2010)
~~W~~ANKE

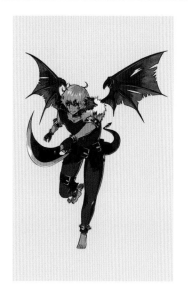
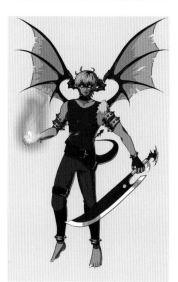

OLD ART WORK (2011)
~~W~~ANKE

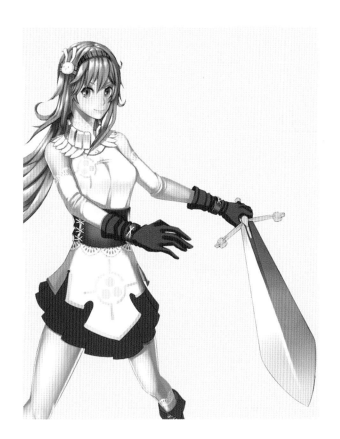

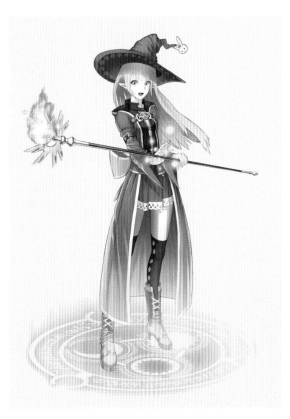

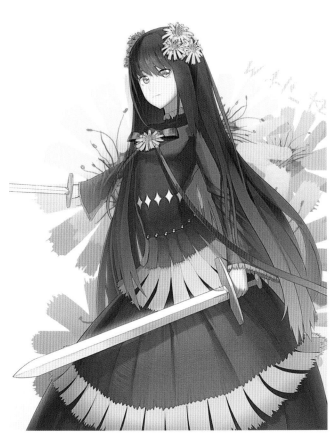

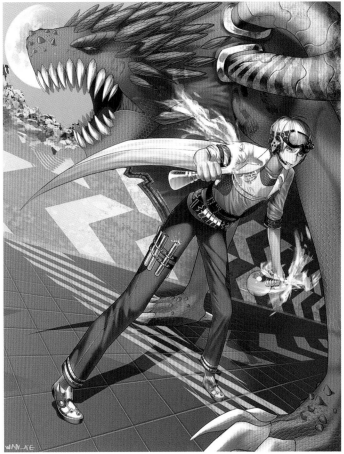

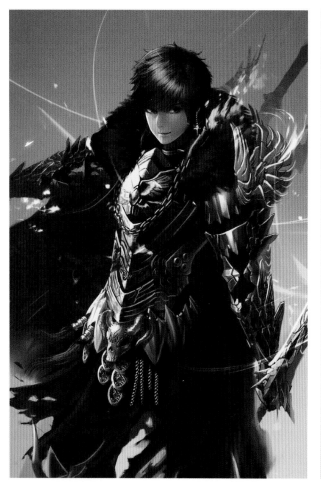
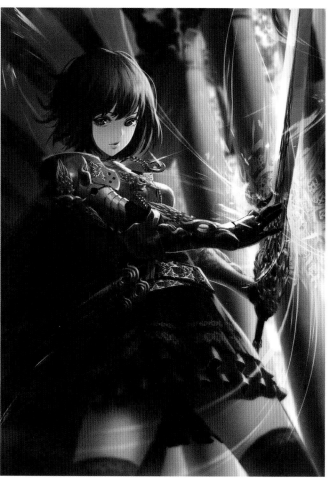
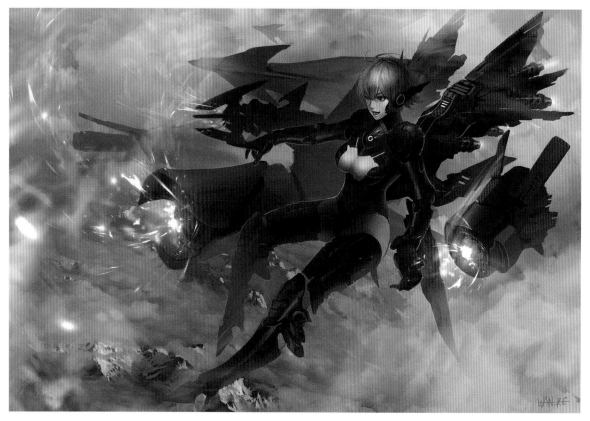

OLD ART WORK (2013)
WANKE

(2009) OLD ART WORK |
JNAME |

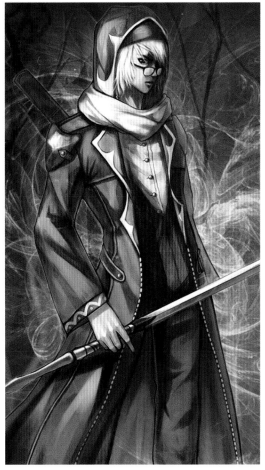

(2010) OLD ART WORK |
JNAME |

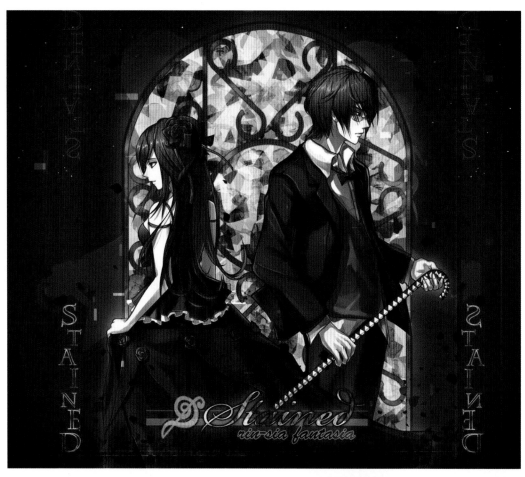

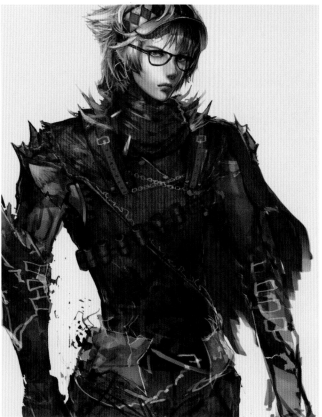

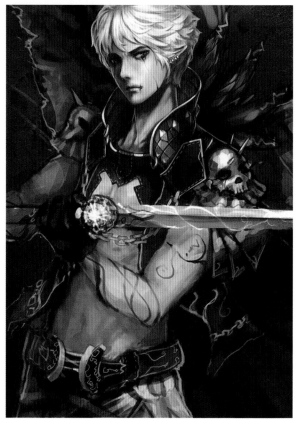

OLD ART WORK (2010, 2011)
JNAME

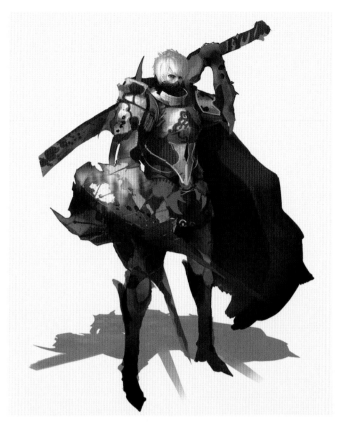

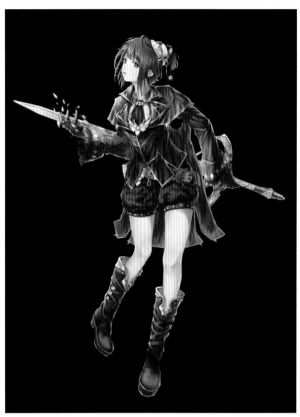

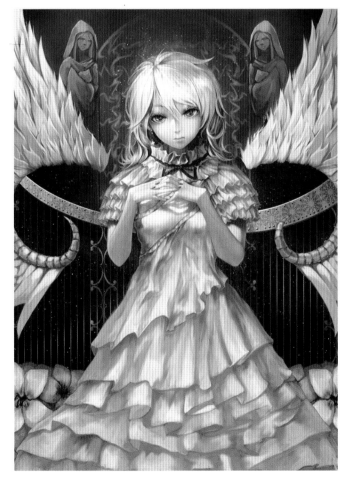

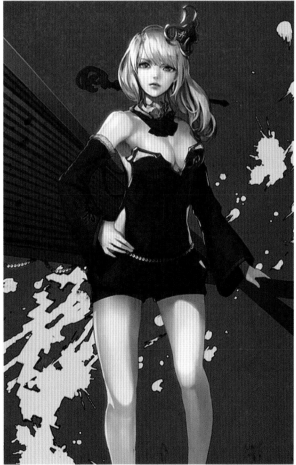

ART WORK PALETTE

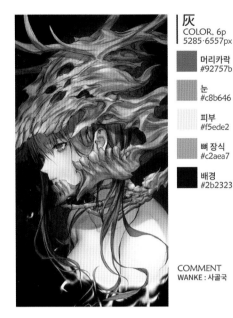

灰
COLOR, 6p
5285·6557px

머리카락
#92757b

눈
#c8b646

피부
#f5ede2

뼈 장식
#c2aea7

배경
#2b2323

COMMENT
WANKE : 사골국

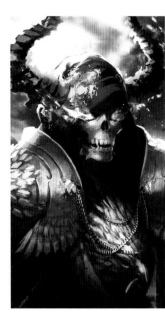

夜
COLOR, 7p
4476·6808px

로브
#58546d

해골
#e7d6c4

갑옷
#8d8690

뿔
#1a2031

이펙트
#3181bf

COMMENT
WANKE : 해골이 좋았던 그림

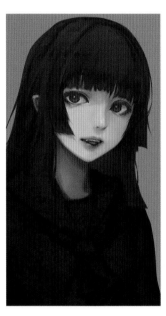

Silver
COLOR, 8p
3000·4000px

머리카락
#d3c4ce

피부
#f6e2de

의상
#efe4ee

건물
#bfb2ab

COMMENT
JNAME : 은색을 선호합니다.

습작
COLOR, 9p
3000·3759px

머리카락
#4d424a

피부
#eabfc0

의상
#302d36

리본
#7b1932

COMMENT
JNAME : 에.. 검은색도 선호합니다.

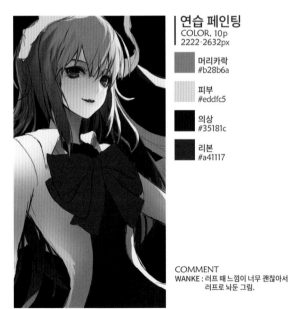

연습 페인팅
COLOR, 10p
2222·2632px

머리카락
#b28b6a

피부
#eddfc5

의상
#35181c

리본
#a41117

COMMENT
WANKE : 러프 때 느낌이 너무 괜찮아서
러프로 놔둔 그림.

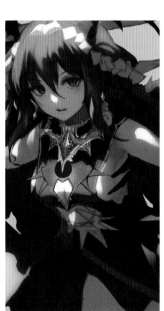
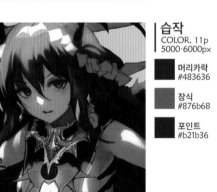

습작
COLOR, 11p
5000·6000px

머리카락
#483636

장식
#876b68

포인트
#b21b36

COMMENT
JNAME : 습작입니다.

ART WORK PALETTE
WANKE & JNAME

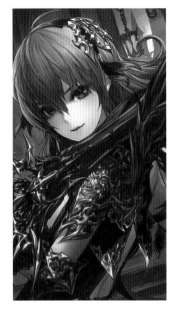

黑
COLOR, 12p
2774·3576px

	머리카락 #674a61
	피부 #f5e1c9
	무기 #44354e
	검날 #a41e29
	금속 #b58b70

COMMENT
WANKE : TCG 일러스트 작법서 입문편 좋아요.
JNAME : 이 그림 때문에 책을 들고 다니기
어려웠다는 얘기가 있습니다.

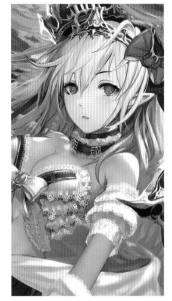

은색의 천사
COLOR, 13p
4000·5000px

	머리카락 #dbb6ef
	피부 #fed4d6
	장식 #8b0464
	의상 #cfaecd
	보석 #3182de
	리본 #4a59da

COMMENT
JNAME : 은색과 천사는 스테디셀러

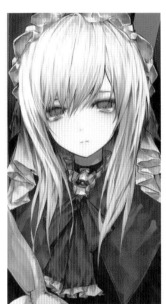

少女
COLOR, 14p
4000·5359px

	머리카락 #faf5f0
	피부 #fcf1ec
	상의 #78544c
	리본 #9f4e57
	눈 1 #b95a66
	눈 2 #975d7e

COMMENT
WANKE : 인형과 흔들의자.

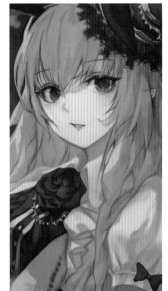

이상한 토끼
COLOR, 15p
3125·4000px

	머리카락 #975d7e
	피부 #efccc6
	눈, 장미 #ab0714
	의상 #ddbbd3

COMMENT
JNAME : 이상한 나라 컨셉은 그림쟁이에게
너무나 좋은 소재라고 생각합니다.

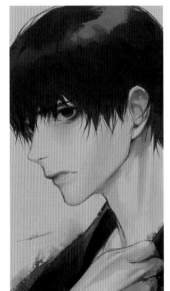

雨
COLOR, 16p
3000·4000px

	머리카락 1 #211d1e
	머리카락 2 #3d3d45
	머리카락 3 #645c67
	피부 #b3aeb2

COMMENT
WANKE : 검은색
JNAME : 저 닮았어요.

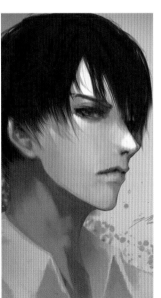

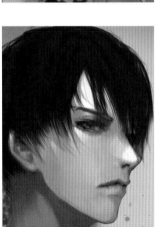

습작
COLOR, 17p
2736·3905px

	머리카락 1 #191c25
	머리카락 2 #1a1018
	머리카락 3 #302c42
	피부 #c6c1c6

COMMENT
JNAME : 이사님이 스트리밍 하실 때 같은
컨셉으로 그렸습니다.

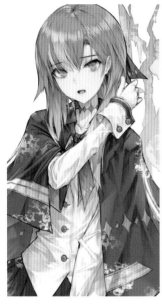

霜
COLOR, 18p
4036·5276px

머리카락 1
#8b9fd4

머리카락 2
#fbd193

피부
#fbf2e1

의상
#faf5f6

외투
#515984

리본
#4e5ba9

눈
#8fbdce

COMMENT
WANKE : 소서리...테...음음 (죽은 게임입니다.)
JNAME : ㅠㅠ

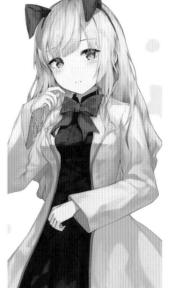

Yellow
COLOR, 19p
4097·6065px

머리카락
#f2deb3

피부
#fff3e5

의상
#875850

외투
#e3dedb

리본
#dc5a72

COMMENT
JNAME : 소서리테일의 캐릭터 디테일 샘플
그림으로 그렸던 그림입니다.

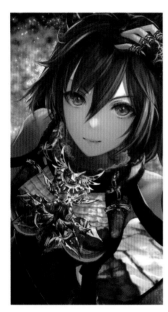

Close
COLOR, 20p
3421·4044px

머리카락
#34292e

피부
#e6a3a3

눈 1
#703479

눈 2
#2d165e

의상
#a7072d

배경
#638ffc

COMMENT
JNAME : 예전에 자주 사용하던 화풍입니다.

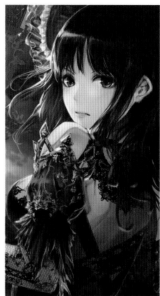

검은 드레스 소녀
COLOR, 21p
4268·5486px

머리카락
#3f1715

피부
#fad3ba

장식
#211019

배경
#646b96

반사광
#8c6aa7

COMMENT
JNAME : 당시에 인기가 좋았던 그림입니다.
덕분에 조금 풍족해졌습니다.

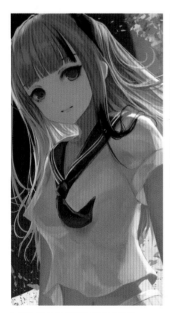

Blue, a.k.a P!R!E!
COLOR, 22p
7233·4482px

머리카락 1
#50489f

머리카락 2
#0b091e

의상
#8775c9

피부
#ba8bbe

리본
#111457

COMMENT
JNAME : 전 허락하지 않았지만 많은 곳에서
사용중이더군요. 거의 프리소스입니다.

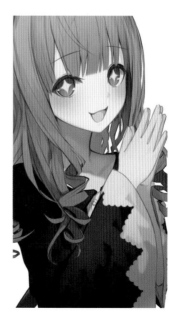

상점 NPC 루루 (구매해주셔서 감사합니다.)
COLOR, 24p
2344·3500px

머리카락
#82b1de

피부
#fdebe9

홍조
#f7b2b2

의상
#3b366e

의상 추가
#dbddf4

COMMENT
WANKE : +_+

| ART WORK PALETTE
WANKE & JNAME

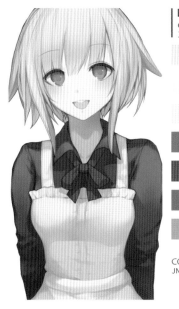

머쉬룸메이트 리리
COLOR. 25p
3000·3500px

	머리카락 #ffdeb5
	피부 #ffe9e6
	의상 1 #fee6dd
	의상 2 #996665
	리본 #c23958
	눈 1 #825e96
	눈 2 #dc87cc

COMMENT
JNAME : 디테일 샘플로 그렸던 그림

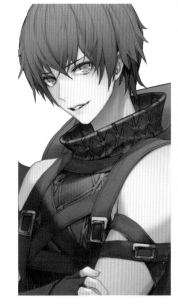

NPC 네오
COLOR. 34p
3000·3500px

	머리카락 #767e56
	피부 #f5e7da
	의상 #3e4938
	띠 #996c4b
	눈 #248d9d
	장식 #d6cebe

COMMENT
WANKE : 약간 건방진 표정

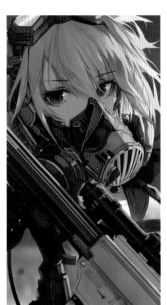

ARIA 037
COLOR. 36p
5433·2883px

	머리카락 #97747f
	피부 #ab848b
	무기 1 #3e3944
	무기 2 #947f8c
	포인트 #b56a1f
	눈 #991f49

COMMENT
JNAME : 밀리터리, SF는 좀...

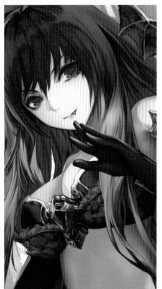

드라큘라 여왕
COLOR. 38p
3000·3900px

	머리카락 #3d3542
	피부 #ffebe4
	장갑 #49353e
	장식, 눈 #b51658
	원경 #604879

COMMENT
JNAME : 사실 박쥐가 왕

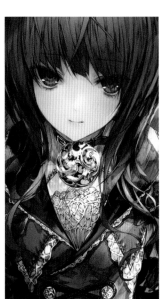

One
COLOR. 40p
3512·5218px

	머리카락 #654b4c
	피부 #ede4df
	의상, 장식 #f4eee9
	의상 2 #6c534c
	눈, 포인트 #7a3838
	추가 색상 #ae7659

COMMENT
WANKE : 보기만 해도 손가락 아픈 그림.

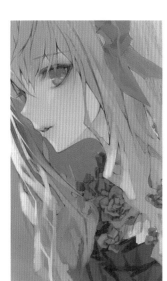

黎明
COLOR. 42p
3883·2000px

	머리카락 #ad867f
	피부 #c2b3b6
	꽃 #75608e
	의상 #645461

COMMENT
WANKE : 보라색
JNAME : 저는 이사님의 무테를 원합니다.

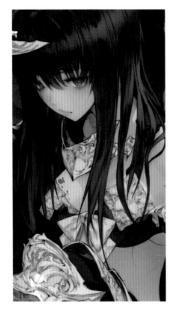

狼と少女
COLOR, 44p
8082·5632px

머리카락 1
#141527

머리카락 2
#47545b

피부
#c7c9c9

갑옷
#d6d5d0

의상
#231f2e

COMMENT
WANKE : 갑옷이 좋았던 그림.

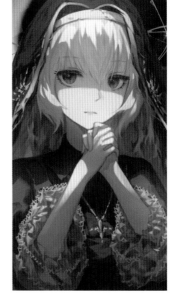

N
COLOR, 46p
3182·4000px

머리카락
#ba99ad

피부
#f5decc

피부 그림자
#ca9891

의상
#462f35

장갑
#e1cad0

장식
#d7a38b

눈
#ae2a42

COMMENT
JNAME : 스트리밍 시연했던 그림으로 기억합니다.
WANKE : 신이시여, 우리 팀원들이 그림을
더 열심히 그리게 해주세요.

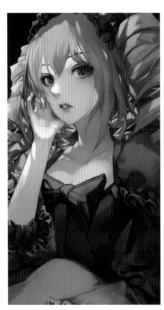

Green
COLOR, 47p
2154·2684px

머리카락
#d1b3b3

피부
#fae0ed

의상
#60625d

리본
#8e626f

COMMENT
JNAME : 손과 팔의 빛이 메인

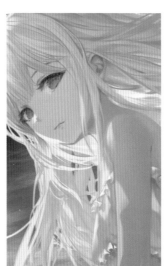

Memory
COLOR, 48p
4739·6937px

머리카락
#cbb4d0

피부
#e2b4b7

의상
#ebddef

눈 1
#8a58a1

눈 2
#c26dab

빛
#ffe0d1

COMMENT
JNAME : 가장 선호하는 표현 방법 중 하나입니다.
업계에선 빛을 쪼갠다고 해요.

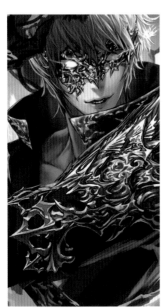

엑소시스트 레오닐
COLOR, 50p
4104·5530px

머리카락
#6f5570

피부
#f0b5b1

코트
#6c2647

갑옷
#bba3ab

역광 1
#bba3ab

역광 2
#b96264

COMMENT
WANKE : 그리다 지쳤다.
JNAME : 눈에 불을 켜고 그렸나봅니다.

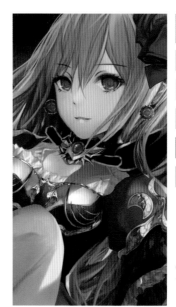

나비 소녀
COLOR, 52p
6861·4000px

머리카락
#df5f7c

피부
#ffbab5

의상 1
#f23657

의상 2
#150d22

눈
#e2020a

COMMENT
JNAME : 실무자로 한창일 때 그렸던 기억이 있습니다.
적안을 선호해서 많은 캐릭터가 빨간 눈을
가지고 있어요.

ART WORK PALETTE
WANKE & JNAME

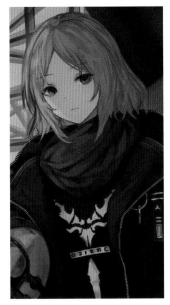

Airplane
COLOR, 54p
9130·4126px

머리카락
#887264

피부
#b99c8d

점퍼
#444041

내의
#132b50

장식
#a49c9f

포인트
#c08b5e

COMMENT
JNAME : 가르치던 학생들이 너무나 좋아하시는
컨셉이라... ^^

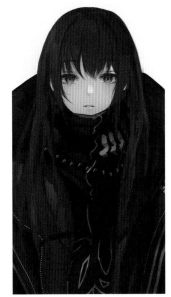

336
COLOR, 57p
3244·5114px

머리카락
#493232

피부
#dcbdb8

의상 1
#2d2428

의상 2
#721821

소실색
#4f4546

COMMENT
JNAME : 정말 많이 좋아하시더군요.

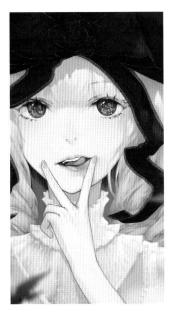

Red
COLOR, 58p
4027·5606px

머리카락
#f7e7f2

피부
#ffeee2

리본
#8c0b1f

장식
#7e5656

손톱
#bbcc7c

COMMENT
JNAME : 많은 캐릭터의 손이 입 근처에 있습니다.
얼굴 근처의 제스쳐가 인상적이라고
생각해요.

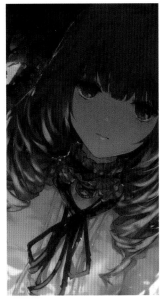

Possession
COLOR, 59p
4076·6300px

머리카락
#362728

피부
#7b6661

눈
#5f171e

리본
#2f211e

의상
#a08f83

역광
#e6aa78

COMMENT
JNAME : 밥먹고 체중계 위에 올라갔을 때 표정
WANKE : 불타오르네

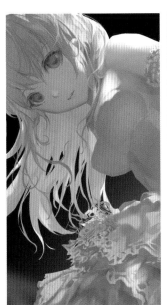

겨울의 시에
COLOR, 60p
3000·4000px

머리카락
#ceb7d9

피부
#dd9fa7

의상
#d5afd4

눈
#8365a2

배경
#272533

COMMENT
JNAME : 제 그림 중 가장 무난하다고 생각합니다.
간결한 터치가 이상적이라고 느껴요.

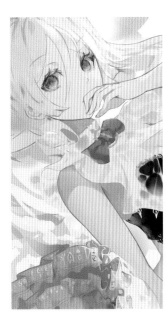

Balloon
COLOR, 61p
6125·6678px

머리카락
#d3d8d8

피부
#fddccf

의상
#e6cfca

포인트
#d774ac

묘사색
#c5bdcc

COMMENT
JNAME : 선호하는 색감의 집합편입니다.
그나저나 책 편집 혼자 하고 있습니다.
당근을 흔들고 있어요. 도와줘요.

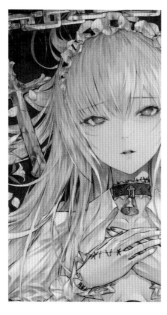

屍體少女
COLOR, 62p
5344·7392px

	머리카락 #d1c8c5
	피부 #e5dcd9
	눈 #a56a78
	장식 #3d323e
	배경 #3c4041

COMMENT
WANKE : 그리다가 나도 관짝에 누울뻔함
JNAME : 그것 참 아쉽군요.

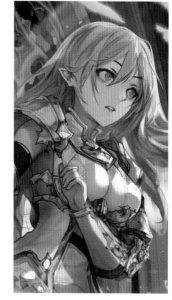

천상의 아이테르
COLOR, 64p
3000·4000px

	머리카락 #cd9581
	피부 #efcdd2
	의상 #cfc0df
	장식 #b58e91
	배경 #6f83b6

COMMENT
JNAME : 백지부터 완성까지 라이브 시연
작업물입니다.

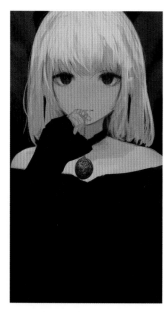

Faceoff Series, Devil
COLOR, 66p
6767·11909px

	머리카락 #dad1c8
	피부 #bda9a1
	머리카락 #8d8690
	의상 #212429
	눈 #b33b5c
	어둠 #201731

COMMENT
JNAME : 최근 선호하는 스타일입니다.

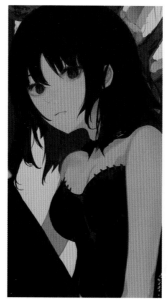

Faceoff Series, Devil
COLOR, 67p
6767·11909px

	머리카락 #1c1d26
	피부 #bdaaab
	의상 #161521
	눈 #b43b5c
	포인트 #2c0d4a

COMMENT
JNAME : 다음 책에서는 이런 느낌을 많이
만나보실 수 있을 것 같습니다.

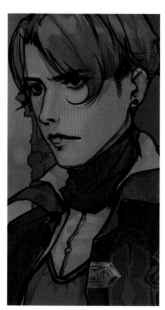

Faceoff Series
COLOR, 68p
7203·10565px

	머리카락 #6c5e5d
	피부 #988983
	내의 #6e523c
	의상 #3b2f33
	선 #1c0d0a

COMMENT
JNAME : 라이브 스트리밍 작업입니다.

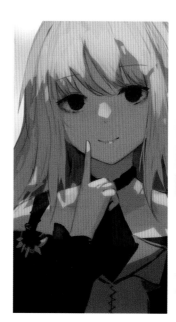

Faceoff Series
COLOR, 69p
4732·7413px

	머리카락 #e6d8cd
	피부 #ad9386
	의상 #38312b
	눈 #a4191d
	어둠 #09070a

COMMENT
JNAME : 시리즈물로 작업했던 그림입니다.
WANKE : "야, 한 번만 봐준다."

ART WORK PALETTE
WANKE & JNAME

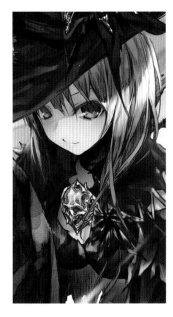

Halloween
COLOR, 70p
2000·2600px

	머리카락 #b36468
	피부 #f0ded1
	목 #7c1213
	금속 #dfc1a0
	의상 #573c41
	눈 #a39749

COMMENT
WANKE : 상의 해골 장식이 맘에 듦.

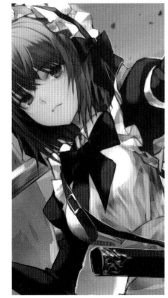

메이드
COLOR, 71p
3650·5000px

	머리카락 #7c6079
	피부 #e5cabb
	의상 1 #33201c
	의상 2 #ded0cd
	눈 #b84751

COMMENT
WANKE : 싸우는 메이드

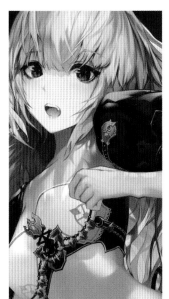

베네딕트
COLOR, 72p
4500·6053px

	머리카락 #e9b48e
	피부 #ffe8db
	의상 1 #f1deda
	의상 2 #382527
	장식 #d49a82
	눈 #ae0e32

COMMENT
JNAME : 입체 표현에 주력한 그림입니다.

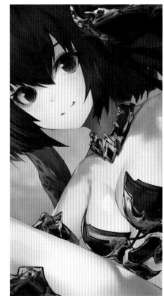

악마 병사
COLOR, 73p
4099·5963px

	머리카락 #4f3c36
	피부 #f3dacd
	의상 1 #4f3a41
	장식 #e5c5ac

COMMENT
JNAME : 빠르게 표현하는 방법을 강의했던
그림입니다.

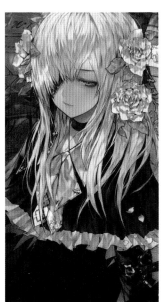

墓碑少女
COLOR, 74p
4133·7000px

	머리카락 #c6c2c1
	피부 #c3bab3
	의상, 꽃 #e8e1db
	그림자 #ab9aa2
	의상 #382c2d
	잎 #ad9b88

COMMENT
WANKE : 그리다가 나도 무덤에 들어갈뻔함
JNAME : 지금이라도 늦지 않았어요!

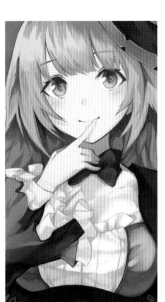

마법사
COLOR, 78p
4000·5000px

	머리카락 #95badc
	피부 #fff3d9
	의상 1 #6a5c5b
	의상 2 #fcf7f1
	눈, 포인트 #7bbbc4

COMMENT
JNAME : 소서리테일 초기의 컨셉 기준 캐릭터

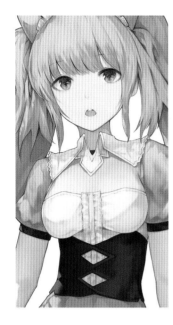

Yellow!
COLOR, 79p
3424·5671px

머리카락	#fde2b7
피부	#fdf4e6
의상 1	#ffe382
의상 2	#faf8f9
의상 3	#4f4647

COMMENT
JNAME : 심플, 옐로, 노말, 헤어

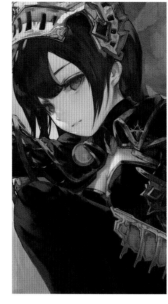

제국 기사
COLOR, 80p
4519·6224px

머리카락	#50413b
피부	#e2c4ba
의상 1	#251913
의상 2	#131b26
갑옷 1	#c5a47b
갑옷 2	#bea59c

COMMENT
JNAME : 미술 관련 테크닉을 잔뜩 넣은 그림인데.. 티가 별로 안납니다. \(ㅇㅁㅇ)/

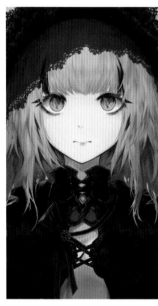

침묵의 플레타
COLOR, 81p
3967·6000px

머리카락	#afb6be
피부	#f4f1e8
의상 1	#5b5152
의상 2	#25262a
눈 1	#325c9a
눈 2	#4dbdd5

COMMENT
JNAME : 프로필 사진으로 고민해봤습니다.

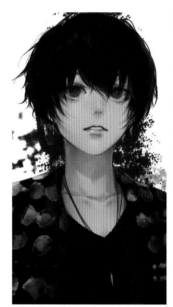

WANKE's Dragonface
COLOR, 82p
4717·6000px

머리카락	#1f1919
피부	#d2c4bf
의상	#2e2e30
내의	#2d2227
눈	#415353

COMMENT
JNAME : 완쌤의 용안
WANKE : 실물이 더 잘생겼네
JNAME : ..?

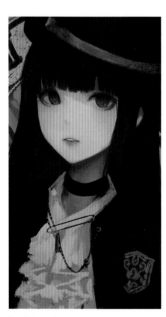

Quicksilver
COLOR, 83p
4000·6000px

머리카락	#2f2629
피부	#d6c6c6
목	#b5adbc
의상	#1f1d22
장식	#72645c

COMMENT
JNAME : 기본 원형 브러시를 주로 사용하지만, 이 그림에서는 커스텀 브러시를 만들어서 그려보았습니다.

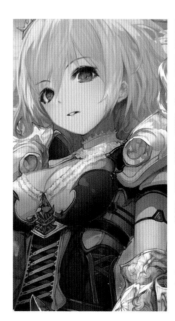

최전방 기사 아니스
COLOR, 84p
3000·4000px

머리카락	#e9bdd1
피부	#fcd9d7
의상	#d0aebf
눈, 갑옷	#485084
갑옷	#d2becb
장식	#957474

COMMENT
JNAME : 직접 만든 게임 컨셉 시리즈 중 하나인데, 어떻게 하다보니 학생분들 교육용으로 사용하게 되었습니다.

ART WORK PALETTE
WANKE & JNAME

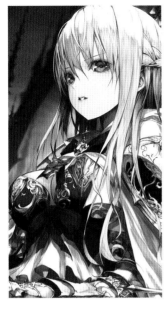

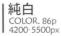

純白
COLOR, 86p
4200·5500px

| | 머리카락 #ebdfd3 |
| 피부 #fcf2e9 |
| 갑옷 #ede1d0 |
| 눈 #bbb78a |
| 의상 #3a3b3d |
| 리본 #742033 |

COMMENT
WANKE : TCG 일러스트 작법서 기본편 좋아요.
JNAME : 포토샵 일러스트 메이커도 좋아요.

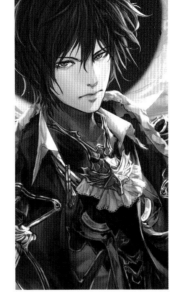

척결자 레페
COLOR, 87p
3500·4217px

| 머리카락 #342b3e |
| 피부 #ebc4be |
| 장식 의상 #313461 |
| 의상 #3b314c |
| 장식 #b38a8a |

COMMENT
JNAME : 입문편의 레페입니다.

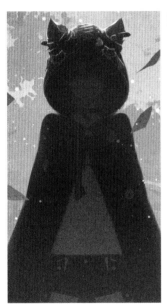

Wonderland
COLOR, 88p
8640·10691px

| 실루엣 #1d282d |
| 피부 실루엣 #3e484e |
| 배경 1 #91abb3 |
| 배경 2 #bfd2d9 |

COMMENT
WANKE : 원더랜드 입구

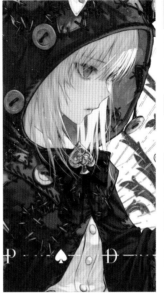

♠
COLOR, 92p
4274·6000px

| 머리카락 #cdc0b8 |
| 피부 #dfd5c9 |
| 의상 1 #453839 |
| 의상 2 #dcd1c8 |
| 포인트 #714345 |
| 장식 #a18d86 |
| 배경 #38435a |

COMMENT
WANKE : 실밥 하나하나 장인정신.
의상 코드는 누더기 + 시계

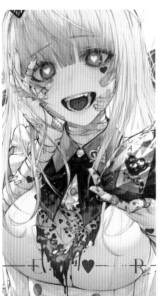

♥
COLOR, 98p
4274·6000px

| 머리카락 #eadcd7 |
| 피부 #e3d0cf |
| 눈, 장식 #647da1 |
| 장식 2 #1b1d25 |
| 장식 3 #de4958 |
| 의상 #d0c7d1 |

COMMENT
WANKE : 심장이 아파보여.
의상 코드는 엘리스 + 붕대

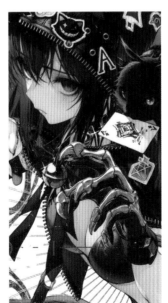

◆
COLOR, 104p
4274·6000px

| 머리카락 #2e3844 |
| 피부 #e0d1c9 |
| 의상 #39373c |
| 리본 #b31020 |
| 장식 보조 #f5eee5 |

COMMENT
WANKE : 와펜 디자인이 포인트.
의상 코드는 가죽 + 와펜

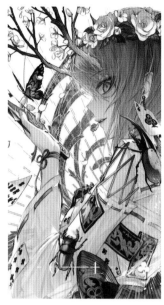

♣
COLOR, 110p
4274·6000px

머리카락
#667d50

피부
#dccdcb

의상
#ded9d7

하이라이트
#88e0d1

의상 포인트
#5e7c4e

라이팅
#ddc78c

COMMENT
WANKE : 어깨에 헤라클레스 장수 풍뎅이.
　　　　의상 코드는 동양 + 요괴 + 자연

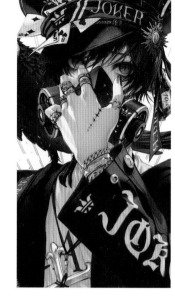

☾
COLOR, 116p
4274·6000px

머리카락
#171e28

피부
#cec3bc

의상 1
#cac7c3

의상 2
#44495c

의상 3
#15171e

그라데이션
#675e81

장식
#592a30

COMMENT
WANKE : 내가 좋아하는 장식.
　　　　의상 코드는 제복 + 명품

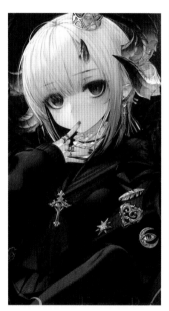

☾
COLOR, 122p
4274·6000px

머리카락
#e8d7ce

피부
#e7d6c6

의상 1
#384c57

의상 2
#080f14

리본
#bf0f18

장식 1
#bb9e86

장식 2
#e1cbc3

COMMENT
WANKE : 세라복과 언밸런스한 장식.
　　　　의상 코드는 세라복 + 마왕

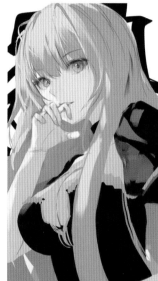

습작
COLOR, 126p
4560·6000px

머리카락
#daac91

피부
#f1ded0

의상
#1a1915

눈 1
#818232

눈 2
#ecc761

COMMENT
JNAME : 머리카락 표현과 빛을 좋아합니다.

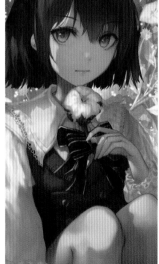
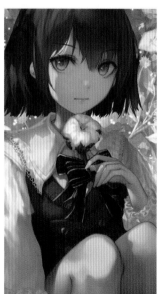

습작
COLOR, 127p
3000·4000px

머리카락
#543c40

피부
#dba59e

의상 1
#fededb

의상 1 조합
#b792a8

의상 2
#754f4c

리본
#a62331

눈
#d49478

COMMENT
JNAME : 입은 옷이 면 100%길래 그렸습니다.

ART WORK PALETTE
WANKE & JNAME

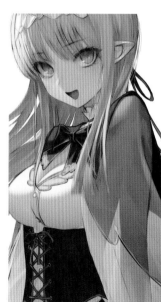

NPC 요정
COLOR, 128p
4274·6720px

머리카락
#d7af81

피부
#f4dabf

의상
#9b9b4c

장식
#497963

의상 하단
#dcbf87

COMMENT
WANKE : 세이브 장소에 있을 것 같은 느낌

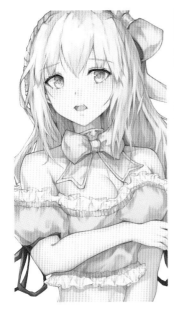

리아루
COLOR, 129p
3246·3227px

머리카락	#d2e3ad
피부	#ffeee6
의상	#ade5e6
장식	#f2e3f0
리본	#fbee8d

COMMENT
JNAME : 공장처럼 찍어내던 그림중 하나입니다.
캐릭터만 봐도 손이 아프군요.

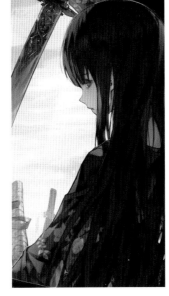

刃
COLOR, 130p
4299·6000px

머리카락	#140321
피부	#c3a9bb
장식 의상	#433d7a
의상	#433960
하늘	#dcdee8

COMMENT
WANKE : 비가 오는 날에 그렸습니다.

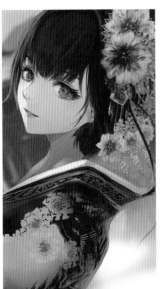

水
COLOR, 131p
2370·3500px

머리카락	#2f2033
피부	#f9dbe6
의상 기본	#c1afce
의상	#2e2a3f
무늬 1	#7a102b
무늬 2	#ac7c52
소실색	#7b7fd3

COMMENT
JNAME : 기모노 + 물의 조합

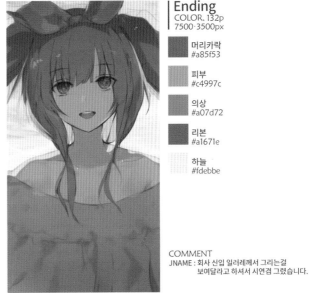

Ending
COLOR, 132p
7500·3500px

머리카락	#a85f53
피부	#c4997c
의상	#a07d72
리본	#a1671e
하늘	#fdebbe

COMMENT
JNAME : 회사 신입 일러께서 그리는걸
보여달라고 하셔서 시연겸 그렸습니다.

A8
COLOR, 134p
6923·3471px

머리카락	#352b29
피부	#948484
의상 1	#867d82
의상 2	#282425

COMMENT
JNAME : 시리즈 작업입니다.

B5
COLOR, 135p
6923·3471px

머리카락	#362b29
피부	#8f8180
의상 1	#292b2a
의상 2	#282224
의상 3	#7b7076

COMMENT
JNAME : 가벼운 터치 연습이 중요합니다.

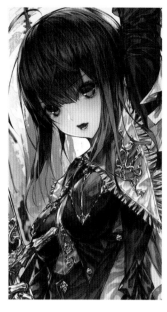

暗靑
COLOR. 136p
3750·5000px

■	머리카락	#483c55
▨	피부	#e7ddd8
□	의상 1	#f5f3f5
■	의상 2	#3b303b
■	포인트	#4b3d6a
▨	장식, 금속	#d9cac9

COMMENT
WANKE : 이때도 참 열심히 그렸구나.

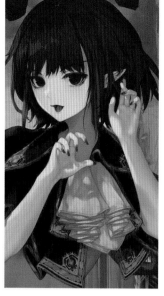

악마 리르
COLOR. 138p
5028·6747px

■	머리카락	#6d253c
▨	피부	#f4cdc8
▨	의상 1	#b0a3bb
■	의상 2	#282339
▨	장식	#99776c

COMMENT
JNAME : 적안과 악마의 조합은 언제나 평타
이상은 합니다.

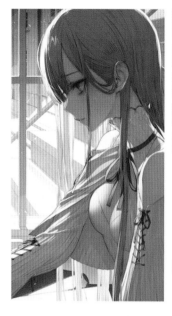

Piano
COLOR. 140p
7260·4740px

▨	머리카락	#8b664d
▨	피부	#b1907b
▨	의상	#b09b89
▨	리본	#777d7f

COMMENT
WANKE : 악기는 그리기 너무 힘들어요.

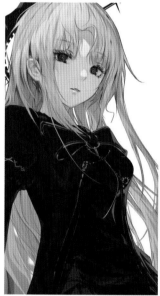

Warship
COLOR. 146p
8488·4606px

▨	머리카락	#d5c3b7
▨	피부	#ebcac1
■	의상 1	#340d15
▨	눈	#bd353d
■	의상 2	#190c13
▨	장식	#745652

COMMENT
JNAME : 필압 없는 브러시 + 에어브러시 지우개

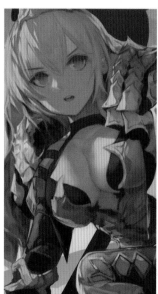

용기사
COLOR. 148p
3000·4000px

▨	머리카락	#a59098
▨	피부	#b18079
■	의상	#504644
▨	갑옷	#867987
■	띠	#714039

COMMENT
JNAME : 이 책에 있는 그림 중 몇 장은 네오아카데미
유튜브에 메이킹 영상이 있어요.

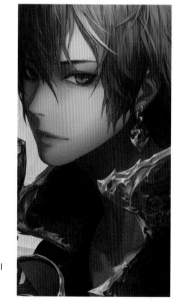

향수
COLOR. 150p
3631·4305px

▨	머리카락	#a65254
▨	피부	#cbbcb5
■	의상	#34293a
▨	쇠 장식	#7f717d
▨	물약	#ad475c
▨	눈	#6f5c82
▨	귀걸이	#8f7059

COMMENT
WANKE : 지금 봐도 기괴한 디자인

ART WORK PALETTE
WANKE & JNAME

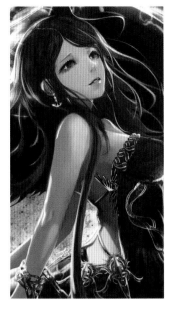

Nightmare
COLOR, 151p
4260·5200px

머리카락	#352527
피부	#ccaca9
의상	#363140
장식 1	#69656d
장식 2	#ab847c

COMMENT
JNAME : 그림 스타일을 가리지 않는 편입니다.

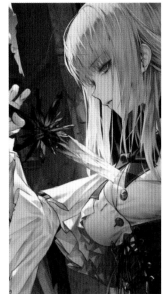

義手少女
COLOR, 152p
4584·6000px

머리카락	#91908a
피부	#c3bbb0
의상	#c8c4ba
무기	#887d95
무기, 의상	#171730
의상	#08101a
리본	#39435b

COMMENT
WANKE : 어두운 분위기의 인상.
나름 나의 아이덴티티를 잘 표현한 그림

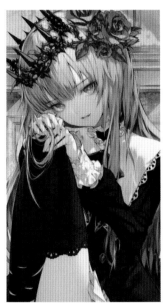

黑羽少女
COLOR, 156p
4149·6031px

머리카락	#dac5b5
피부	#d3c2bc
의상 1	#f2e6e0
의상 2	#252430
꽃	#835ba7
눈	#687080

COMMENT
WANKE : 체스 재밌죠.

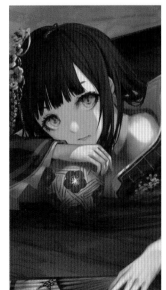

무제
COLOR, 158p
5116·3166px

머리카락	#4b3e4a
피부	#ce9ca8
의상 1	#514647
의상 2	#725d7c
장식 1	#836751
장식 2	#dc413d

COMMENT
JNAME : 이사님께서 포즈를 취해주셨습니다.

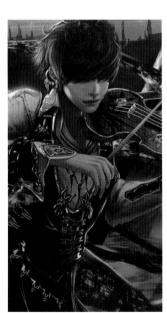

바이올린
COLOR, 158p
5946·4410px

머리카락	#402931
피부	#a86f69
의상 1	#b79aa4
의상 2	#130f1d
배경	#472b36
추가 색상 1	#282d55
추가 색상 2	#76001e

COMMENT
JNAME : 제 옛날 그림에는 패턴 붙여 넣기가
많습니다.

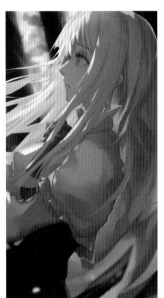

성당
COLOR, 159p
4694·2909px

머리카락	#a6717c
피부	#b58293
빛	#ffbcb7
의상 1	#9c8491
의상 2	#1a121b
장식	#7e623e
눈	#555a7d

COMMENT
JNAME : 라이브 2시간 시연

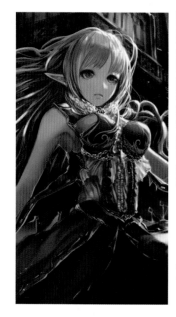

천공의 성
COLOR, 159p
8239·5179px

| | 머리카락 #7b6c72 |
| 피부 #c29c8a |
| 의상 1 #342b22 |
| 의상 2 #372126 |
| 의상 3 #100b0f |

COMMENT
JNAME : 제 아트 컨셉의 기점이 된 그림입니다.

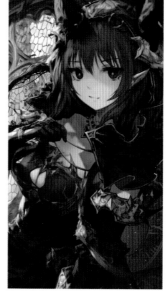

악마 리벨
COLOR, 160p
5000·2800px

| 머리카락 #543c54 |
| 피부 #f1d7c5 |
| 의상 1 #332a33 |
| 의상 2 #523e51 |
| 장식 1 #ab8583 |
| 눈 #e1232a |
| 장식 2 #875542 |

COMMENT
JNAME : 학생들을 위한 시연 작업입니다.
얘들아, 안녕? 쌤 책 또 나왔다.

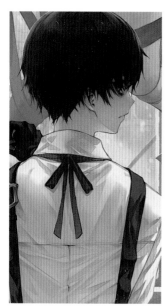

人形少女
COLOR, 162p
4342·6000px

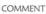

| 머리카락 #1c252c |
| 피부 #aea4a1 |
| 의상 1 #aba9ae |
| 의상 2 #525460 |
| 리본 #71373a |

COMMENT
WANKE : 한 장에 스토리를 담고 싶었던 그림.
너무 힘들었다...
JNAME : 액자 안에 그림도 하나씩 그리는걸
봤습니다.

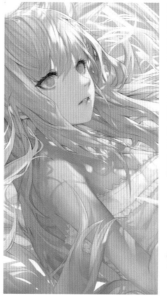

빛
COLOR, 166p
4400·6564px

| 머리카락 #ead4be |
| 빛 #fefadf |
| 피부 #edc5bb |
| 의상 #fce6d9 |
| 눈 #bea5c2 |

COMMENT
JNAME : 머릿결, 빛

白夜
COLOR, 168p
4178·6000px

| 머리카락 #a79f9f |
| 피부 #b3a5a3 |
| 의상 #3c3a43 |
| 장식 #40365e |
| 끈 #4b444c |
| 추가 색상 1 #5d509a |
| 추가 색상 2 #896ba9 |

COMMENT
WANKE : 나비가 너무 많아.

ART WORK PALETTE
WANKE & JNAME